A LA MÉNAGÈRE

20, Boulevard Bonne-Nouvelle, 20

PARIS

On trouve réunis tous les Objets propres à l'Installation des

CHATEAUX, VILLAS, MAISONS, APPARTEMENTS

PARCS, JARDINS, ÉCURIES, ETC.

Immenses Assortiments d'Articles de

MÉNAGE, CHAUFFAGE, JARDIN

AMEUBLEMENTS COMPLETS

Literie, Tapisserie, Bronzes, Suspensions

ORFÈVRERIE, PORCELAINES ET CRISTAUX

Meubles, Fourneaux et Batterie de Cuisine

LESSIVEUSES, BAIGNOIRES, HYDROTHÉRAPIE

Installations et Articles

D'ÉCURIE ET DE SELLERIE

VOYAGE, JOUETS, VOITURES D'ENFANTS

La Maison se charge et fournit les Devis de toutes Installations

PRIX FIXE — CATALOGUES FRANCO

ACTEURS & ACTRICES
DE PARIS

Par Adrien LAROQUE

29ᵉ Édition **4ᵉ Série**

PARIS
EN VENTE A LA LIBRAIRIE CALMANN LÉVY
3, RUE AUBER, 3

1897

Pour tout ce qui concerne ACTEURS ET ACTRICES DE PARIS, écrire à M. **Adrien LAROQUE**, *3, rue Auber* (Librairie Calmann Lévy).

Les tirages se succèdent selon les besoins de la vente; mais il est publié au moins deux éditions chaque année (en Mai et en Novembre) pour le renouvellement du texte. — Le remaniement des annonces peut avoir lieu aux mêmes époques, si les modifications sont envoyées au moins quinze jours à l'avance.

CASE A LOUER

ACTEURS & ACTRICES
DE PARIS

Excepté pour la Comédie-Française, où, selon l'usage, nous classons les artistes par rang d'ancienneté (les sociétaires en tête), l'ordre alphabétique a été adopté.

Plusieurs directions ne possèdent qu'un fond restreint de troupe et traitent, selon les besoins de l'instant, avec des comédiens ou des chanteurs libres d'engagement. C'est pourquoi quelques artistes pourront bien ne pas figurer longtemps dans la notice du théâtre même où nous les plaçons actuellement.

Dans « Chapitre à part », à la fin du volume, sont groupés des artistes n'appartenant à aucune scène en ce moment et des étoiles qui ne se fixent pas, s'engageant seulement en représentations; le plus souvent pour la durée d'une pièce.

OPÉRA

ADMINISTRATION

MM. E. BERTRAND et P. GAILHARD, directeurs. — SIMONNOT, administrateur général. — Georges BOYER, secrétaire général. — MAILLARD, chef de l'abonnement. — NUITTER, archiviste. — E. REYER, bibliothécaire. — BANÈS, bibliothécaire-adjoint. — CLÉMENT, conservateur du matériel de l'Etat. — LAPISSIDA, régisseur général. — COLLEUILLE, régisseur de la scène. — MANGIN, LOTTIN, P. VIDAL, G. MARTY, KOENIG, G. BACHELET, chefs de chant. — BLANC, chef des chœurs. — MESTRES, second chef des chœurs. — HANSEN, maître de ballets. — PLUQUE, régisseur de la danse. — STILB, professeur. — TAFFANEL, VIDAL, MANGIN, chefs d'orchestre.

ARTISTES

CHANT

AFFRE, premier prix de 1889, élève de M. Duvernoy, débuta dans *Lucie de Lammermoor*, avec M^{lle} Melba pour partenaire. Il contracta, pour deux saisons, un engagement à Lyon, où ses qualités se fortifièrent. Rentré à l'Opéra, il chanta avec un grand succès *Roméo*, *Lohengrin*, *Aïda* et *Rigoletto*.

ALVAREZ, ancien sous-chef de musique dans un régiment de ligne, chanta d'abord à Lyon et à Marseille.

sous la direction Campo-Casso ; il débuta à l'Opéra en 1892 dans *Faust*, et chanta depuis *Roméo et Juliette*, *Samson et Dalila*; créa Nicias de *Thaïs*, et Mirko de la *Montagne noire*. Après une brillante année à Londres, cet excellent artiste a chanté à l'Opéra *Tannhäuser* et *Lohengrin*. Sa création de Mérowig, de *Frédégonde*, l'a placé désormais au premier rang des artistes de l'Opéra. — Créateur de Jean de Brienne, dans *Hellé*. — Voix chaude et pénétrante ; beau cavalier. Alvarez possède toutes les qualités désirables chez un premier ténor.

BARTET, élève du Conservatoire, a débuté en 1893 dans Nelusko, de *l'Africaine*; s'est fait apprécier ensuite dans Valentin, de *Faust*; Athanael, de *Thaïs*; Wolfram, de *Tannhäuser*; Aslar, de la *Montagne noire*; et Gunther de *Sigurd*. — Très belle voix de baryton.

CHAMBON, étudia au Conservatoire de Lyon. Après avoir tenu l'emploi de première basse à Marseille, il débuta à Paris dans Marcel, des *Huguenots*, et chanta plusieurs autres rôles du répertoire. Il possède une bonne voix ; il est, paraît-il, excellent pensionnaire. Méphistophélès, de *Faust*, lui valut un grand succès.

COURTOIS, lauréat du Conservatoire, élève de MM. Masson et Giraudet, possède une très jolie voix de ténor. Il a paru d'abord dans Walter, de *Tannhäuser*; ensuite dans *Sigurd* et *Samson et Dalila*.

DELMAS, basse chantante : belle voix, beau cavalier, chanteur de talent et plus comédien que ne le sont généralement les chanteurs. C'est un des meilleurs premiers

Acteurs et Actrices
DE PARIS

Vente : à l'Opéra, à la Comédie-Française, à l'Opéra-Comique, à l'Odéon, au Vaudeville, au Gymnase, à la Renaissance, au Palais-Royal, à la Porte-Saint-Martin, etc;

Dans les principales Librairies (notamment à la Librairie Nouvelle, 15, Boulevard des Italiens);

Dans les Départements et à l'Étranger, dans les principales Gares de Chemin de Fer et chez les Libraires.

prix des concours du Conservatoire (1886). Il débuta dans le rôle de Saint-Bris, des *Huguenots*, où il eut l'honneur d'être comparé à Gailhard, aujourd'hui directeur de l'Opéra, et auquel il succéda dans Leporello, de *Don Juan*. Une création dans la *Dame de Monsoreau* lui a permis de s'affirmer. Depuis, celle d'Orosmane, de *Zaïre*, lui a été plus favorable encore, ainsi que Capulet, de *Roméo*; Amrou, du *Mage*; c'est également un excellent Méphistophélès et sa création de Wotan, de *la Valkyrie* lui a fourni l'occasion d'un beau succès, et il a créé Gautier de Brienne dans *Hellé*.

Il a repris le rôle du Landgrave, de *Tannhäuser*, dont il a fait une véritable création; ce qui prouve une fois de plus qu'il n'y a pas de rôle secondaire pour un véritable artiste.

Delmas a commencé à apprendre la musique aux cours du soir du Conservatoire, sous la direction de M. Mangin, actuellement chef d'orchestre à l'Opéra.

DOUAILLIER, ancien élève du Conservatoire, possède une excellente voix de baryton. Très bon musicien. Rend de grands services à son théâtre. Douaillier a abordé non sans succès quelques premiers rôles.

DELPOUGET, premier prix de 1893, élève de M. Edmond Duvernoy, débuta dans Saint-Bris, des *Huguenots*; chanta depuis le roi, dans *Lohengrin* et créa Palémon, dans *Thaïs*. Belle voix. Artiste d'avenir.

DUBULLE, basse, lauréat de 1875 au Conservatoire. Voix très caractérisée, chanteur correct, comédien

LA REVUE DE PARIS

Paraît le 1ᵉʳ et le 15 de chaque mois

PRIX DE L'ABONNEMENT :

	UN AN	SIX MOIS	TROIS MOIS
PARIS.	48 »	24 »	12 »
DÉPARTEMENTS	54 »	27 »	13 50
ÉTRANGER (UNION POSTALE).	60 »	30 »	15 »

On s'abonne aux bureaux de la Revue de Paris, *85 bis, faubourg Saint-Honoré, dans toutes les librairies et dans tous les bureaux de Poste de France et de l'Étranger.*

intelligent. Il débuta à l'Opéra en 1879, en interprétant le grand inquisiteur de *l'Africaine*. Le jeune artiste n'était pas mûr pour prendre rang ; ainsi en jugea-t-on du moins. Dubulle passa les années 1885 et 1886 à la Monnaie de Bruxelles et y compléta ses études scéniques. Il revint ensuite à l'Opéra, où sa situation s'est consolidée.

DUFFAUT, qui possède une fort jolie voix de ténor, a débuté dans Siegmund, de *la Valkyrie*.

GAUTHIER, lauréat du Conservatoire, a chanté *Sigurd* et Laërte, d'*Hamlet*.
Belle voix de ténor.

GRESSE, basse profonde, a débuté en 1875, dans l'un des fossoyeurs d'*Hamlet*. Il disparut ensuite pour piocher son répertoire en province. Nous le retrouvons au théâtre lyrique de la Gaîté, sous la direction Vizentini. Sa belle voix y fait merveille dans *le Bravo*, de Salvayre, qu'il crée avec Lhérie, Bouhy, Caisso, mesdames Heilbronn et Engally. Gresse alla ensuite à Bruxelles. Il en revint avec *Sigurd*, dont il chante, à l'Opéra, le rôle d'Hagen, créé par lui à la Monnaie.
La voix est étendue et belle.

LAFARGE a débuté avec succès dans Siegmund, de *la Valkyrie*. Il a chanté ensuite *Samson et Dalila*.

NOTÉ, après avoir tenu avec succès l'emploi des barytons à Lyon et à Marseille, débuta en 1893, dans *Rigoletto*. Il chante tout le répertoire.

SOCIÉTÉ GÉNÉRALE
POUR FAVORISER LE DÉVELOPPEMENT DU COMMERCE ET DE L'INDUSTRIE EN FRANCE
SOCIÉTÉ ANONYME. — CAPITAL **120** MILLIONS
Siège social : 54 et 56, rue de Provence, à Paris.

Dépôts de fonds à intérêts en compte ou à échéance fixe ; — **Ordres de Bourse** (France et Etranger) ; — Souscriptions sans frais ; — Vente aux guichets de valeurs livrées immédiatement (Obl. de Ch. de fer, Obl. à lots de la Ville de Paris et du Crédit Foncier, Bons à lots de l'Exposition de 1900, etc.) ; — **Vente ferme ou à option de Bons Panama et de Bons du Congo** avec faculté pour l'acheteur de résilier son achat après avoir concouru aux tirages ; — **Coupons** ; — Mise en règle de titres ; — Avances sur titres ; — Escompte et Encaissement d'Effets de commerce ; Garde de Titres ; — Garantie contre le remboursement au pair et les risques de non-vérification des tirages ; — Transports de fonds (France et Etranger) ; — Billets de crédit circulaires ; — Lettres de crédit, etc.

LOCATION DE COFFRES-FORTS
(Compartiments depuis 5 fr. par mois ; tarif décroissant en proportion de la durée et de la dimension.)

52 *bureaux à Paris et dans la Banlieue, 217 agences en Province, 1 agence à Londres, correspondants sur toutes les places de France et de l'Etranger.*

PATY, lauréat du Conservatoire, élève de M. Edmond Duvernoy, a chanté le Vieillard hébreu, de *Samson et Dalila*; Hounding, de *la Valkyrie*, et Roger, de *Hellé*.

RENAUD, artiste très distingué et qui occupe une place très distinguée à notre Académie nationale de musique, commença sa carrière lyrique à la Monnaie de Bruxelles, où il resta pendant plusieurs années, au sortir du Conservatoire; il y créa Hamilcar, de *Salammbô* — Il épousa sa camarade, mademoiselle Wolff. Engagé à l'Opéra-Comique, il y débuta dans *Benvenuto*, de Diaz; puis il passa à l'Opéra, sous la direction Ritt et Gailhard, et y parut pour la première fois en 1891, dans Nelusko, de *l'Africaine*. Il chanta tout le répertoire et il créa Ulysse, de *Déidamie*; Raïn, de *Djelma*; Aslar, de la *Montagne noire*; reprit Wolfram, de *Tannhäuser* avec un succès constaté par la presse entière, et *Don Juan*. Sa voix, d'une grande flexibilité, fait merveille dans Hilpéric, de *Frédégonde*.

SALEZA, premier prix en 1888, élève de M. Saint-Yves-Bax, fit un très brillant début à l'Opéra-Comique, dans *le Roi d'Ys*. Il chanta ensuite Roméo à Nice; il fut choisi par M. Ernest Reyer pour créer Matho, de *Salammbô*. Digne partenaire de mademoiselle Caron, il fut l'objet des mêmes ovations à la première représentation. Il se fait applaudir dans Roméo et Siegmund, de *la Valkyrie*. Deux créations remarquables de ce ténor : Nouraly, de *Djelma*, de M. Charles Lefèbvre, et Othello. Saléza a repris le rôle de Tannhäuser avec le plus grand succès. — Très jolie voix de demi-caractère; physique heureux pour la scène; du talent.

Les personnes qui boivent de l'Eau de

feront bien de se méfier des substitutions auxquelles se livrent certains commerçants et de toujours désigner la Source.

VICHY-CÉLESTINS
VICHY GRANDE-GRILLE
VICHY-HOPITAL

LES SEULES PUISÉES SOUS LA SURVEILLANCE DE L'ÉTAT
Le nom de la Source est reproduit sur l'étiquette et sur la capsule.
Exiger les mots : **VICHY-ÉTAT**

VAGUET, ténor, remporta la même année trois seconds prix : ceux de chant, d'opéra et d'opéra-comique. Il est intelligent et possède une charmante voix, qu'il dirige avec souplesse.

Il a débuté à l'Opéra le 29 octobre 1890, dans *Faust*, et avec succès. On l'a surtout applaudi après la cavatine du premier acte et celle du Jardin au troisième.

Cet artiste d'avenir est élève de M. Barbot, au Conservatoire, et de M. Hector Salomon, à l'Opéra.

Créations : Antiochus, de *Stratonice*; Achille, de *Déidamie*; Cassio, d'*Othello*; Fortunatus, de *Frédégonde*; *Lohengrin*; don Ottavio, dans *Don Juan*, lui valut un très grand succès.

M. Vaguet a épousé en 1894 sa camarade mademoiselle Chrétien.

Mlle **ADAMS**, Américaine, élève de Mme Marchesi et de M. Bouhy, a débuté dans Juliette, de *Roméo et Juliette*.

Mlle **BEAUVAIS**, débuta en 1894, dans *Albine*, de *Thaïs*. Parmi ses meilleurs rôles : Rosweiss, de *la Valkyrie*; Siebel, de *Faust*; Oursaci, de *Djelma*. Bonne élève de M. Crosti.

Mlle **AGUSSOL**, lauréate du Conservatoire. Jolie voix, agréable chanteuse que l'on a souvent applaudie dans les concerts, a débuté dans le page Urbain, des *Huguenots*. Elle chante brillamment Stéphano de *Roméo et Juliette* et le Pâtre de *Tannhäuser*, créé en 1861 par Mélanie Reboux.

CHEMINS DE FER

DE PARIS-LYON-MÉDITERRANÉE

ABONNEMENTS SUR TOUT LE RÉSEAU

La Compagnie Paris-Lyon-Méditerranée délivre sur tout son réseau des cartes nominatives d'abonnement de 1re, 2e et 3e classe, valables pendant trois mois, six mois et un an.

Ces cartes donnent à l'abonné le droit de circuler entre toutes les stations comprises dans les parcours indiqués sur sa carte, et dans tous les trains qui prennent pour le même trajet des voyageurs de la classe pour laquelle l'abonnement a été souscrit.

Les abonnements doivent être demandés au moins huit jours à l'avance.

M^{lle} **BERTHET**, élève de M. Edmond Duvernoy, premier prix en 1892, débuta brillamment la même année dans Ophélie, d'*Hamlet*, et son succès continua dans *Lohengrin*, *Rigoletto*, Juliette, Marguerite, *Thaïs* et *Don Juan*. Créations de mademoiselle Berthet : *Gwendoline* et *la Montagne noire*.

M^{lle} **BOSMAN**, soprano de demi-caractère, a fait ses études au Conservatoire de Bruxelles. Elle fut engagée au théâtre de la Monnaie, où ses débuts furent applaudis. *Sigurd* l'amena à l'Opéra, avec madame Caron et Gresse. Elle y créa le rôle d'Hilda. Puis elle entra dans le répertoire et créa l'infante, du *Cid*; Rafaele, de *Patrie*, et Diane, de *la Dame de Monsoreau*. C'est une chanteuse au talent correct, à la voix sympathique ; très applaudie dans Mathilde, de *Guillaume Tell*. Un peu de froideur est tout ce que lui reprochaient nos plus exigeants confrères; cette réserve ne serait plus fondée.

M^{lle} **BOURGEOIS** a débuté en 1894 dans Brunehild, de *la Valkyrie*. Belle voix.

M^{lle} **BRÉVAL**, prix de 1890, débuta cette même année dans Selika, de *l'Africaine* et chanta Jemmy, de *Guillaume Tell*, au centenaire de Rossini. Cette jeune cantatrice, douée d'une magnifique voix et d'un tempérament très dramatique, tient avec talent plusieurs rôles du répertoire; elle a créé avec distinction Yamina, de *la Montagne noire*, et repris non moins brillamment le rôle d'Aïda, et, dans *la Valkyrie*, le rôle de Brunehilde.

CHEMINS DE FER DE PARIS-LYON-MÉDITERRANÉE
VOYAGES A PRIX RÉDUITS
de FRANCE en ALGÉRIE et en TUNISIE *(ou vice-versa)*
Avec itinéraire tracé au gré du voyageur.

Il est délivré, pendant toute l'année, dans les gares des réseaux *P.-L.-M.-Métropolitain, P.-L.-M.-Algérien, Est-Algérien, Bône-Guelma, Ouest-Algérien et Franco-Algérien*, des billets de 1^{re}, 2^e et 3^e classes, pour effectuer des voyages pouvant comporter des parcours sur les lignes de ces réseaux et sur les lignes maritimes desservies par la Compagnie Générale Transatlantique. Ils peuvent comprendre, soit des parcours français et maritimes, soit des parcours français, maritimes et algériens ou tunisiens ; les parcours sur le réseau P.-L.-M. doivent être de 300 kilomètres au moins ou être comptés pour 300 kilomètres.

Les voyages doivent ramener les voyageurs à leur point de départ. Ils peuvent comprendre dans leur itinéraire non seulement des lignes (ferrées ou maritimes) formant circuit qui ne sont ainsi parcourues qu'une fois, mais encore des lignes à parcourir deux fois au plus, une fois dans chaque sens ou deux fois dans le même sens.

Validité : 90 jours, avec faculté de prolongation de 3 fois 30 jours, moyennant paiement d'un supplément de 10 0/0 chaque fois. *Arrêts facultatifs*.

Pour plus amples détails consulter le *Livret-Guide officiel P.-L.-M.*, mis en vente au prix de 0 fr. 30 c. dans les principales gares du réseau P.-L.-M.

1.

Mme CARON (Rose), élève du Conservatoire, puis de madame Marie Sasse, est aujourd'hui l'une des étoiles les plus admirées de la constellation lyrique. Sa rentrée à l'Opéra, dans le rôle de la Valkyrie, de *Sigurd*, fut tout simplement triomphale.

Au Conservatoire, madame Caron travaillait le genre léger, qui ne lui convenait pas. Aussi n'avançait-elle guère dans l'étude de la vocalisation, du trille et du gracieux sourire. Madame Sasse comprit quels trésors d'émotion et de grand sentiment dramatique contenait cette nature d'artiste. Elle fit travailler le genre sérieux à Rose Caron et en quelques mois la mit à même de débuter à la Monnaie de Bruxelles. Le succès ne fut pas un instant douteux. La création de Brunehild, de *Sigurd*, mit la jeune artiste en complète évidence. L'Opéra l'engagea, puis la laissa retourner à Bruxelles créer *Jocelyn*, pour la rengager ensuite, à la demande du public et de nos maîtres musiciens.

Très bien dans donna Anna, de *Don Juan*; admirable dans Marguerite, de *Faust*; Elisabeth, de *Tannhäuser*, et dans ses splendides créations de *Lohengrin*, *Salammbô*, *la Valkyrie*, *Djelma*, *Othello* et de *Hellé*, madame Caron joint à une grande puissance d'effet, un charme féminin pénétrant, irrésistible. C'est l'artiste douée et en possession d'un rare talent, acquis par l'étude. Il y a de Sarah Bernhardt en cette cantatrice.

Mlle CARRÈRE, après avoir passé trois années théâtrales à la Monnaie de Bruxelles, débuta en 1892 à l'Opéra, dans Marguerite de *Faust*. Depuis, elle chanta la Reine, des *Huguenots*; Isabelle, de *Robert le Diable*; Berthe,

du *Prophète;* Juliette, de *Roméo;* Guestrilde et Sieglinde (mon Dieu, les singuliers noms!) dans *la Valkyrie*, et Vénus, de *Tannhäuser*. Cette distinguée cantatrice a épousé un spirituel littérateur qui signe du pseudonyme de Xanrof.

M^{me} COROT, élève de M. Edmond Duvernoy, a paru dans Orlinde, de *la Valkyrie*, et Vénus, de *Tannhäuser*.

M^{me} DESCHAMPS-JEHIN, mezzo-soprano de premier ordre, une superbe voix vivifiée par un tempérament dramatique rare et un talent incontestable, commença ses études musicales à Lyon et les continua au Conservatoire de Paris.

Madame Deschamps, après avoir chanté dans des concerts, alla débuter à Bruxelles. Sa création d'*Hérodiade* eut du retentissement; elle créa aussi la nourrice dans *Sigurd*. On pensait que madame Deschamps entrerait à l'Opéra : M. Carvalho eut l'habileté de l'attacher à l'Opéra-Comique. Dans ce théâtre, elle est adorée. Elle y a chanté *Carmen* au moins 150 fois, en offrant un type tout différent de celui de la créatrice — nous constatons et ne comparons pas, chaque Carmen ayant ses qualités bien caractéristiques et ses effets personnels. La dernière création de madame Deschamps est Margared, du *Roi d'Ys*, où elle s'est montrée tragédienne lyrique parfaite.

. .

Cette notice est prise au chapitre consacré à l'Opéra-Comique dans notre avant-dernière édition. — Notons, depuis, à l'actif de madame Deschamps, une belle reprise de Marpha, créée par madame Engalli, dans *Dimitri*... et son

LES CAVES DU GRAND-HOTEL

12, boulevard des Capucines, PARIS

expédient en **Grande Vitesse franco de port dans toutes de France** des caisses assorties :

3 bouteilles Grave supérieur;
2 — Saint-Emilion;
2 — Beaune 1^{re};
2 — Verzenay Grand-Hôtel;
1 — Marsala très vieux;
2 — Porto blanc.

12 Bouteilles
POUR
50 fr.

Des caisses assorties des meilleurs crus de Bordeaux, **Bourgogne, Champagne et Liqueurs**, au gré de notre clientèle, peuvent être établies dans les prix de :

30 fr. — **40** fr. — **50** fr. — **60** fr.

ENVOI FRANCO DU CATALOGUE SUR DEMANDE
Les commandes sont assurées chaque jour dans tout Paris, par deux services de livraisons.

engagement à l'Opéra où ses succès se comptent par ses rôles.

Madame Deschamps est la femme de M. Jehin, musicien belge et chef d'orchestre de réputation.

(Édition précédente.)

M^{lle} CONSUELO DOMENECH, qui avait déjà tenu l'emploi de contralto à l'Opéra, avant son départ pour l'Amérique, a fait sa rentrée dans le rôle d'Uta, de *Sigurd*. Elle a chanté aussi celui d'Amnéris, d'*Aïda*, dans lequel elle s'était déjà fait applaudir avant son départ.

M^{me} DUFRANE (Eva), après avoir débuté en 1881 dans Rachel, de *la Juive*, chanté tout le répertoire et créé *Tabarin*, tint l'emploi de falcon à Bruxelles et créa ensuite *Salammbô* à Rouen.

Elle est rentrée à l'Opéra en 1892, par le rôle d'Aïda, un soprano ; a chanté Léonore, de *la Favorite*, et la Reine, d'*Hamlet*.

Elle a, depuis, abordé le rôle d'Amnéris, un mezzo-soprano. L'ampleur de sa diction, sa physionomie tout aussi bien que sa voix généreuse, se prêtaient à cette tentative, et son succès a été complet. Mademoiselle Dufrane tient désormais l'emploi de mezzo-soprano.

M^{lle} GANNE, 1^{er} prix de 1895, élève de M. Warst, a débuté dans Hilda, de *Sigurd*. Elle a chanté *la Valkyrie* avec succès. — Du style et un juste accent dramatique.

M^{lle} GRANDJEAN, qui, dès sa sortie du Conservatoire, chanta à l'Opéra-Comique dans *le Pré aux Clercs*,

dans *Mignon* et créa Alice Fard, dans *Falstaff*, chante maintenant le grand opéra. C'est dans le rôle d'Aïda qu'elle a fait un excellent début sur notre première scène lyrique et conquis, d'emblée, les faveurs marquées du public. Elle a chanté ensuite Brunehilde, de *Sigurd* et Elza, de *Lohengrin*.

Voix souple et vibrante; style correct, instinct musical; grande et belle, visage expressif.

Élève distinguée du Conservatoire, mademoiselle Grandjean remporta le premier prix d'opéra et le premier prix de chant.

M^{me} **HÉGLON**, après son début, en 1890, dans *Rigoletto*, chanta Edwige, de *Guillaume Tell*; Uta, de *Sigurd*; Amnéris, d'*Aïda*; Dalila, de *Samson*; Myrtale, de *Thaïs*; Ourvac (!), de *Djelma*; Fricka (!!) et Schiverthale (!!!) de *la Valkyrie*; Dara, de *la Montagne noire*. Dans sa création de *Frédégonde*, sa beauté et son accent tragique firent merveille.

Cette intéressante artiste est un des solides soutiens du répertoire.

M^{lle} **LAFARGUE**, 1^{er} prix de 1894, élève de M. Edmond Duvernoy, débuta en avril 1895, dans Desdemone, d'*Othello*, et avec succès. Prêtée à l'Opéra-Comique, pour la création de *Guernica*, elle reparut à l'Opéra dans *Tannhaüser* et dans *Aïda*. Dans *Frédégonde*, elle a remplacé, presque à l'improviste, mademoiselle Bréval, indisposée, qui devait chanter Brunhilda. Elle n'en a pas moins indiqué les nuances d'un rôle appris à la hâte.

Cette jeune artiste, douée d'un véritable tempérament

dramatique et d'une voix remarquable, est appelée à un brillant avenir.

M^{lle} **LOVENTZ**, mignonne et charmante, a débuté dans la reine Marguerite des *Huguenots*. — Voix fraîche et pure, maniée avec goût.

CHORÉGRAPHIE

AJAS, artiste tenant fort bien son emploi, mimant avec talent et donnant du caractère à son jeu. A fait une remarquable création dans *la Korrigane*. — **HANSEN**, maître de ballet. Il a succédé au regretté Mérante et ses premiers travaux ont prouvé que la direction a fait un excellent choix. M. Hansen a été maître de ballet à la Monnaie de Bruxelles. — **M**^{lle} **MAURI**, une charmeuse; vive et légère comme un oiseau; de l'esprit jusque dans ses moindres mouvements. Rosita Mauri, Espagnole au regard de velours, est une danseuse de première force; son talent a une grande originalité. Elle débuta à l'Opéra en 1878 dans le ballet de *Polyeucte*, de Gounod; le maître l'avait lui-même recommandée. Mademoiselle Mauri fit dès le début la conquête du public très connaisseur de l'Opéra. Depuis toutes ses créations ont été autant de succès. La *Korrigane* et *le Rêve* l'ont montrée mime excellente. — **M**^{lle} **SUBRA**, encore une élève de l'Opéra, qui fait grand honneur à notre école française. Mademoiselle Subra a débuté en 1881, dans le ballet d'*Hamlet*. Cette ballerine de premier ordre offre un contraste étonnant avec la pétulante Mauri. Subra, c'est la danse noble, vaporeuse ; c'est Héléna, ce serait aussi bien *Giselle* et *Sylvia*. — Délicieuse dans *Coppelia*.

AGENT GÉNÉRAL A PARIS :
René EBSTEIN, 11, Passage Saulnier.

COMÉDIE-FRANCAISE

ADMINISTRATION

MM. Jules CLARETIE, de l'Académie française, administrateur général. — MONVAL, secrétaire du Comité, bibliothécaire et archiviste. — GUILLOIRE, secrétaire et contrôleur général. — JAMAUX, second régisseur. — (Les sociétaires, membres du Comité, remplissent à tour de rôle, et avec le titre de *semainier*, les fonctions de premier régisseur, parlant au public).

ARTISTES

SOCIÉTAIRES

MOUNET-SULLY, doyen, membre du comité, ne termina pas ses études au Conservatoire, où il suivait les cours de Bressant. Il fut des matinées de Ballande, et parut à l'Odéon dans un rôle secondaire du *Roi Lear*. — Beauvallet, sociétaire retraité de la Comédie-Française, qui se dépensait un peu partout depuis qu'il avait aspiré au repos, remplissait le rôle du roi. Taillade et Sarah Bernhardt faisaient partie de la distribution.

Officier de la mobile, il fit la campagne de la Loire.

En 1872, Mounet-Sully débuta au Théâtre-Français dans Oreste, d'*Andromaque* (mademoiselle Rousseil jouait Her-

LA REVUE DE PARIS
Paraît le 1ᵉʳ et le 15 de chaque mois

PRIX DE L'ABONNEMENT :

	UN AN	SIX MOIS	TROIS MOIS
PARIS.	48 »	24 »	12 »
DÉPARTEMENTS	54 »	27 »	13 50
ÉTRANGER (UNION POSTALE).	60 »	30 »	15 »

On s'abonne aux bureaux de la Revue de Paris, *85 bis, faubourg Saint-Honoré*, dans toutes les librairies et dans tous les bureaux de Poste de France et de l'Étranger.

mione); il exerça une action immédiate sur le public. Ce ne fut pas un succès, mais une révélation.

A rappeler principalement, à part les tragédies de Corneille et de Racine : *Jean de Thomeray, la Fille de Roland, l'Étrangère, Marion de Lorme* (rôle de Didier), *Hernani, Ruy Blas, Rome vaincue, Par le glaive, Antigone, le Fils de l'Arétin* et surtout le rôle d'*Hamlet*, dont il personnifie l'idéal, et celui d'*Œdipe-Roi*, du chef-d'œuvre de Sophocle, traduit par Jules Lacroix.

Simple et pathétique, complet dans *Œdipe*, il atteint les dernières limites de l'art. Lekain et Talma ne lui eussent sans doute pas été supérieur dans ce rôle. Mounet-Sully est sociétaire depuis 1874.

Chevalier de la Légion d'honneur. Le premier artiste décoré... comme artiste dramatique.

WORMS, fils d'un ancien contrôleur en chef de l'Opéra-Comique, d'abord typographe à l'imprimerie Schiller, fut admis au Conservatoire dans la classe de Beauvallet; remporta en 1857 le premier accessit de tragédie, et le deuxième prix de comédie.

Un concert fut organisé, dont le produit servit à le racheter du service militaire; il y parut dans *Faute de s'entendre*. Bientôt après, il débuta à la Comédie dans Valère, de *Tartuffe*, et fit une heureuse création dans *le Duc Job*.

Après sept années de progrès constants et de sérieux services, on le nomma sociétaire à l'unanimité; mais l'approbation ministérielle fut ajournée. Froissé, Worms accepta les offres de la Russie et passa une dizaine d'années au Théâtre-Michel, scène française de Saint-Pétersbourg; dix années pendant lesquelles son talent se fortifia.

CALMANN LÉVY, Éditeur

3, rue Auber, **PARIS**

THÉATRE COMPLET

DE

ÉMILE AUGIER

7 volumes in-18.

Prix. 3 fr. 50 c. le volume.

Précédé d'une belle et bonne réputation, il revint à Paris, fut engagé au Gymnase et débuta avec éclat dans *la Dame aux camélias;* la belle Tallandiera jouait Marguerite Gautier. Il créa au boulevard Bonne-Nouvelle, dans *Mademoiselle Didier,* un rôle peu digne de sa valeur, et, un peu après, *Ferréol,* de M. Sardou, où il obtint un grand succès. *Le Charmeur* fut également un succès pour lui, malgré la faiblesse de la pièce. Sa dernière création fut *la Comtesse Romani.*

Le Théâtre-Français redemanda Worms; M. Montigny, grâce à l'intervention de M. Alexandre Dumas fils, le céda sans exiger le dédit complet; il se contenta de 15.000 francs, dont la Comédie paya la moitié.

En 1877, Worms rentra sur notre première scène, dans *le Marquis de Villemer,* et, au bout d'une année, selon la promesse qui lui avait été faite, il fut admis au sociétariat.

Outre des jeunes premiers rôles du grand répertoire et même des premiers rôles, notamment Alceste, qui va merveilleusement à sa nature, Worms obtient de brillants succès dans *Hernani, Jean Baudry, Denise, la Souris, le Flibustier, Henri III, Margot, Maître Guérin, le Demi-Monde, Chamillac, Francillon, Froufrou* (pris au répertoire du Gymnase), *Jean Darlot, la Reine Juana, les Cabotins, le Pardon, l'Ami des femmes* dont il rend magistralement le rôle de M. de Ryons, un des plus difficiles à interpréter.

Il aborde aussi *Tartuffe* et, passant du grave au doux, s'essaye dans Alfred de Musset.

A une diction nette, à une voix sonore et pénétrante, il joint une chaleur communicative dont il se rend maître avec beaucoup d'art.

Worms est professeur au Conservatoire. Il fait, de nou-

CALMANN LÉVY, Éditeur

3, rue Auber, PARIS

THÉATRE COMPLET

DE

Alexandre DUMAS Fils

DE L'ACADÉMIE FRANÇAISE

7 volumes in-18. Prix : **3 fr. 50** c. le volume.

veau, partie du comité ; à la suite d'incidents, il avait démissionné.

Chevalier de la Légion d'honneur.

COQUELIN CADET, membre du comité. « A la scène et à la ville, on le rencontre jetant sa bonne humeur, toujours gai, toujours content, déridant le spectateur ou le convive morose rien qu'en montrant sa bonne figure sympathique. » Ainsi s'exprime avec justesse M. Félix Jabyer dans ses *Camées artistiques*.

Cadet, — ses amis l'appellent ainsi, et lui-même signe ses billets de ce court adjectif, qui le distingue de son frère, — Cadet naquit à Boulogne-sur-Mer, en 1848.

Elève de Régnier, premier prix à l'unanimité, en 1867, il passa un an à l'Odéon. Il débuta aux Français, en 1868, dans Petit-Jean, des *Plaideurs*.

Désolé de ne pas être admis sociétaire, il entra aux Variétés en 1875 et ne réussit guère dans ce milieu excentrique, peu fait pour son jeu flegmatique et correct. Il joua sur la scène des Panoramas *la Guigne*, comédie en trois actes, écrite à son intention par Labiche, Leterrier et Vanloo. Pièce et artiste sombrèrent.

La Comédie le rappela ; il y reparut dans *les Fourberies de Scapin*, et il fut nommé sociétaire en 1879.

Il a abordé avec succès Figaro, du *Barbier*, et, dans *le Mercure galant*, il joue cinq rôles avec une étonnante facilité de se métamorphoser, avec une verve incroyable. Il a pris possession, avec bien du succès, du rôle de Blandinet, des *Petits Oiseaux*, une création de Geoffroy au Gymnase. Citons encore parmi nombre de pièces : *Qui ?*, *l'Abbé Corneille*, *les Fourchambault*, *le Faune* et *Grosse Fortune*.

CHEMIN DE FER D'ORLÉANS

EXCURSIONS

EN TOURAINE, AUX CHATEAUX DES BORDS DE LA LOIRE

ET AUX STATIONS BALNÉAIRES

De la ligne de SAINT-NAZAIRE au CROISIC et à GUÉRANDE

2e Itinéraire :

1re CLASSE : **54** FRANCS. | 2e CLASSE : **41** FRANCS. — Durée : 15 jours

Paris, Orléans, Blois, Amboise, Tours, Chenonceaux, et retour à **Tours, Loches**, et retour à **Tours, Langeais**, et retour à **Paris**, *viâ* **Blois** ou **Vendôme**.

En outre, il est délivré à toutes les gares du réseau d'Orléans, des billets aller et retour comportant les réductions prévues au tarif spécial G. V. n° 2, pour des points situés sur l'itinéraire à parcourir, et *vice versa*.

CES BILLETS SONT DÉLIVRÉS TOUTE L'ANNÉE

à Paris, à la gare d'Orléans (quai d'Austerlitz), et aux bureaux succursales de la Compagnie

ET A TOUTES LES GARES ET STATIONS DU RÉSEAU D'ORLÉANS

Pourvu que la demande en soit faite au moins trois jours à l'avance.

Cadet a publié *l'Art de dire le monologue*, en collaboration avec Coquelin... tout court, et *le Cheval*, monologue. Il est l'auteur de trois ouvrages pleins d'humour et qui devraient figurer dans toutes les bibliothèques des hôpitaux : *la Vie humoristique*, *les Fariboles* et *le Rire*. Ce dernier livre, orné de piquantes et spirituelles illustrations, guérirait du spleen l'Anglais le plus las de la vie. De lui également le *Livre des convalescents*, signé du pseudonyme Pirouette.

Ce joyeux comédien, doublé d'un joyeux compère, a vaillamment fait son devoir pendant l'année terrible ; le ruban de la médaille militaire orne sa boutonnière, accompagnant celui de la Légion d'honneur.

PRUDHON, membre du comité, élève de Régnier, fut demandé au Gymnase à sa sortie du Conservatoire ; mais, usant de son droit, la Comédie-Française le réclama. Ses trois rôles de débuts (septembre 1863) eurent lieu dans Dorante, de *la Métromanie* ; Mario, du *Jeu de l'amour*, et Valère, de *Tartuffe*.

Sa première création fut Bonaparte, du *Lion amoureux*, Prudhon passa une audition devant quelques familiers de la Cour, amenés par le maréchal Vaillant ; il s'agissait, l'empereur devant assister à la première représentation, de juger s'il portait dignement l'uniforme du général, futur Empereur.

Après son succès dans Bellac, du *Monde où l'on s'ennuie*, où il est parfait, Prudhon a été nommé sociétaire à l'unanimité.

SILVAIN, membre du comité, venait des matinées Ballande, quand, en 1878, il débuta dans Thésée, de *Phèdre*.

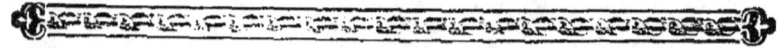

CHEMIN DE FER D'ORLÉANS

EXCURSIONS

EN TOURAINE, AUX CHATEAUX DES BORDS DE LA LOIRE
ET AUX STATIONS BALNÉAIRES
De la ligne de SAINT-NAZAIRE au CROISIC et à GUÉRANDE

1er Itinéraire :

1re CLASSE : **86 FRANCS**. | 2e CLASSE : **63 FRANCS**. — Durée : 30 jours.

Paris, Orléans, Blois, Amboise, Tours, Chenonceaux, et retour à **Tours**, Loches, et retour à Tours, Langeais, Saumur. Angers, Nantes, Saint-Nazaire, Le Croisic, Guérande, et retour à Paris, *viâ* Blois ou **Vendôme**, ou par Angers, *viâ* Chartres, sans arrêt sur le réseau de l'Ouest.

NOTA. — Le trajet entre **Nantes** et **Saint-Nazaire** peut être effectué, sans supplément de prix, soit à l'aller, soit au retour, dans les bateaux de la Compagnie de la basse Loire.

La durée de validité de ces billets peut être prolongée une, deux ou trois fois de **10 jours**, moyennant paiement, pour chaque période, d'un supplément de **10 %** du prix du billet.

Félix, de *Polyeucte;* le roi, du *Cid;* *OEdipe-Roi*, surtout, où il obtint un grand succès, comptent parmi ses meilleurs rôles.

Ce tragédien, à la diction large et sonore, prend, en partie, la succession Maubant. *Par le glaive, Grisélidis, la Fille de Roland, Antigone, la Femme de Tabarin, Severo Torelli* (reprise), *Manon Roland* doivent être cités parmi les ouvrages modernes dans lesquels il s'est fait le plus apprécier.

Sociétaire en 1883. Professeur de déclamation au Conservatoire.

BAILLET, membre du comité, pensionnaire de 1875, sociétaire depuis 1885, débuta (quittant l'Odéon où il compta bien des succès), dans Clitandre, des *Femmes savantes*. Se partageant entre les jeunes premiers et les raisonneurs, c'est lui qui, souvent, dans Philinte, du *Misanthrope*, tient tête à l'homme aux rubans verts. Il est parfait dans ce rôle.

Parmi les autres pièces dans lesquelles joue ce comédien de bonne tenue, cet homme distingué, citons *les Demoiselles de Saint-Cyr, Denise, le Monde où l'on s'ennuie,* Jacques Saunoy, dans *Antoinette Rigaud, Un Mariage sous Louis XV, Ruy Blas, les Effrontés, l'Ami Fritz,* le gendarme, du *Juif polonais*.

LE BARGY, membre suppléant du comité, élève de Got, premier prix, avait le défaut dont il s'est à peu près corrigé, d'imiter Delaunay. Il débuta, en 1880, dans Clitandre, et fut admis sociétaire en 1887. Il tient avec distinction les amoureux du répertoire.

Il s'est distingué dans *Margot, une Famille, l'Etrangère,*

CHEMINS DE FER DU MIDI

BILLETS D'ALLER ET RETOUR

A DESTINATION

DES STATIONS HIVERNALES ET BALNÉAIRES DES PYRÉNÉES

Des billets d'aller et retour individuels de toutes classes, avec réduction de 25 0/0 en 1re classe et de 20 0/0 en 2e et 3e classe, sur les prix du Tarif général, d'après l'itinéraire effectivement suivi, sont délivrés, toute l'année, à toutes les stations des réseaux de l'Etat, d'Orléans et du Midi, pour les mêmes stations hivernales et balnéaires que ci-dessus.

Durée de validité : 25 jours, non compris les jours de départ et d'arrivée.

Cette durée peut être prolongée d'une ou deux périodes de dix jours, moyennant paiement, pour chacune d'elles, d'un supplément égal à 10 0/0 du prix du billet d'aller et retour.

Nota. — La demande de ces billets doit en être faite trois jours au moins avant celui du départ. Un arrêt est autorisé à l'aller et au retour pour tout parcours de plus de 500 kilomètres.

etc. Un de ses meilleurs rôles est Mario, des *Jeux de l'amour et du hasard*. A citer encore Horace, de *l'Aventurière*, le *Parisien*, une *Visite de noces*, *Froufrou*, le *Père prodigue*, les *Effrontés*, les *Cabotins*, les *Romanesques*, *Vers la joie*, le *Fils de Giboyer*, l'*Ami des femmes*, les *Tenailles*, le *Fils de l'Arétin* (rôle d'Orfinio.)

Le Bargy a obtenu un véritable succès dans Orfinio, du *Fils de l'Arétin*. Bien que sa nature se prête plutôt à la comédie qu'au drame, il a composé à souhait ce personnage amer et brutal.

Le Bargy est professeur au Conservatoire (le premier nommé d'après le nouveau règlement). Il succède à Delaunay, dont il fut l'élève.

DE FERAUDY, membre suppléant du comité, professeur au Conservatoire, élève de Got, premier prix, a débuté dans Sosie, d'*Amphitryon*, s'est particulièrement distingué dans l'apothicaire, de *Monsieur de Pourceaugnac*; le domestique, de *une Rupture*; le touchant Michonnet, d'*Adrienne Lecouvreur*, et Jean Bonnin, de *François le Champi*, où très rustique et très naturel, il rend à merveille le paysan matois. Dans *le Duc Job*, il succède, dans le rôle de Jean, à son professeur, Got, dont il s'inspire, et heureusement, sans toutefois en être une copie. — Got, lui, remplissait le rôle du marquis, créé par Provost, son professeur. Il a succédé, également, dans *le Fils de Giboyer* et dans Polonius, d'*Hamlet*, à Got, sur les traces duquel il marche complètement. *Les Cabotins*, *les Faux Bonshommes* *l'Amiral*, *l'Ami Fritz*, etc., autant de succès pour de Féraudy, ainsi que Saladin, de *Montjoie*.

Pensionnaire : 1880; sociétaire : 1887.

CHEMINS DE FER DU MIDI

EXCURSIONS DANS LES CÉVENNES

Sites pittoresques — Gorges du Tarn — Causses de la Lozère Montpellier-le-Vieux — Grottes magnifiques — Rivières souterraines Viaduc de Garabit, etc., etc.

Les excursionnistes peuvent se rendre dans la Lozère au départ de toutes les gares des sept grands réseaux français en bénéficiant des réductions consenties par les Compagnies pour les voyages circulaires à itinéraires tracés par les voyageurs.

Les voyageurs qui désirent faire l'excursion des Gorges du Tarn doivent quitter le chemin de fer à Mende ou à Banassac-la-Canourgue et le reprendre à Aguessac ou à Millau.

Pour faciliter cette intéressante excursion, la Compagnie des chemins de fer du Midi délivre, dans ses gares de Mende et de Banassac-la-Canourgue, du 1er avril au 31 octobre de chaque année, des billets spéciaux de correspondance valables en voitures et en barques à partir de ces points jusqu'à Aguessac ou Milan, selon le cas.

Avis. — *Il est utile de demander ces billets vingt-quatre heures à l'avance.*

BOUCHER, membre suppléant du Comité, sociétaire de 1888, sortit du Conservatoire, en 1866, avec un premier prix, possède les traditions.

Damis, de *Tartuffe* ; Eraste, des *Folies amoureuses* ; Acaste, du *Misanthrope* ; Octave, du *Bonhomme Jadis*.

Boucher joue d'une façon remarquable Charles VII, dans *Charles VII chez ses grands vassaux*.

Solide soutien du répertoire.

TRUFFIER, membre suppléant du comité, comédien d'une fantaisie comique de bon aloi. Thomas Diafoirus, du *Malade imaginaire*, lui servit de début. Il s'y montre tout à fait réjouissant, ainsi que dans le maître à danser, du *Bourgeois gentilhomme*. C'est un excellent Pasquin, du *Jeu de l'amour et du hasard*. Parmi les œuvres modernes, citons : *le Fils de Giboyer*, *Qui ?*, *l'Ami des femmes* et *les Faux Bonshommes*.

Lettré, poète à ses heures, Truffier a fait représenter : à l'Opéra-Comique : *Saute Marquis* ; à l'Odéon, *la Corde au cou*, avec André Gill ; *les Papillotes*, *le Dîner de Pierrot*, *le Privilège de Gargantua*. Il a publié trois volumes de poésie : *Sous les frises*, *Trilles galants* et *Dimanches et Fêtes*.

Il entra à la Comédie en 1875 et fut de la promotion de sociétaires de 1888.

Truffier est le mari de madame Molé-Truffier, qui faillit être victime de l'incendie de la salle Favart.

LELOIR, membre suppléant du Comité, sociétaire de 1889, grimes et rôles de caractère, quitta le Conservatoire où il venait d'obtenir un premier accessit, et il s'engagea au troisième Théâtre-Français.

CHEMINS DE FER DE L'ÉTAT

BILLETS D'ALLER ET RETOUR
De toute gare à toute gare.

Il est délivré tous les jours, par toutes les gares, stations et haltes du réseau de l'État et pour tous les parcours sur ce réseau, des billets d'aller et de retour à prix réduits. — Les coupons de retour sont valables : 1° pour les trajets jusqu'à 100 kilomètres, le jour de l'émission, le lendemain et le surlendemain jusqu'à minuit ; 2° pour les trajets de plus de 100 kilomètres, un jour de plus par 100 kilomètres ou fraction de 100 kilomètres. — La durée de validité des billets d'aller et retour peut, à deux reprises, être prolongée de moitié (les fractions de jour comptant pour un jour) moyennant le paiement, pour chaque prolongation, d'un supplément égal à 10 0/0 du prix du billet. Toute demande de prolongation doit être faite et le supplément payé avant l'expiration de la période pour laquelle la prolongation est demandée. Si le délai de validité primitive ou prolongée d'un billet d'aller et retour expire un dimanche ou un jour de fête, ce délai est augmenté

Il créa *l'Amiral*, au Gymnase. Il débuta à la Comédie dans Harpagon, de *l'Avare*. Très bien dans *le Bonhomme Jadis*, créé par Provost; dans le fantoche Annibal, de *l'Aventurière; Par le glaive, les Effrontés, Mademoiselle de la Seiglière, le Fils de Giboyer, les Cabotins, l'Ami des femmes*, le traître Franco, du *Fils de l'Arétin*. — Comédien d'avenir qui occupera la place de Provost. — Professeur au Conservatoire.

LAMBERT (Albert fils), sociétaire de 1890, élève de Delaunay, sortit du Conservatoire en 1883, avec le premier prix de tragédie et entra à l'Odéon.

Jeune, plein de fougue, d'une taille élégante et d'une physionomie expressive, il se distingua dans le répertoire (Rodrigue, du *Cid*; Seïd, de *Mahomet*, etc.), créa avec éclat *Severo Torelli*, joua non moins brillamment Frédéri, de *l'Arlésienne*.

Ses débuts à la Comédie-Française eurent lieu en 1885 dans *Ruy Blas*, et on lui a confié le rôle de Maurice de Saxe à la reprise d'*Adrienne Lecouvreur*.

Xipharès, de *Mithridate*, qu'il joue avec beaucoup de tendresse et un juste emportement lui valut les éloges unanimes de la presse.

Puis les pièces arrivèrent à la suite l'une de l'autre; *la Fille de Roland, le Cid, Henri III et sa Cour, Par le glaive, Hernani, Severo Torelli, le Faune;* nous en passons, et des meilleures.

MOUNET (Paul), sociétaire de 1891, frère de Mounet-Sully, s'est voué au théâtre après avoir terminé ses études médicales et conquis le titre de docteur. Il a joué,

CHEMINS DE FER DE L'ÉTAT

(Suite de la page 22)

de 24 heures; il est augmenté de 48 heures si le jour où il expire est un dimanche suivi d'un jour de fête ou un jour de fête suivi d'un dimanche. — Exceptionnellement, les voyageurs ayant à effectuer un trajet d'au moins 300 kilomètres (600 kilomètres aller et retour), peuvent, moyennant un supplément de 1 franc en 1re classe, 0 fr. 75 c. en 2e classe et 0 fr. 50 c. en 3e classe, se faire délivrer un billet spécial (dit billet d'arrêt), leur donnant le droit de s'arrêter à deux gares intermédiaires. Les arrêts peuvent d'ailleurs avoir lieu, au choix des voyageurs, soit tous les deux à l'aller, soit tous les deux au retour, soit l'un à l'aller et l'autre au retour.

NOTA. — A l'occasion des fêtes du Nouvel An, du Carnaval, de Pâques, de l'Ascension, de la Pentecôte, du 14 Juillet, de l'Assomption, de la Toussaint et de Noël, la validité des billets d'aller et retour est augmentée sans supplément de prix.

(Pour les autres conditions, voir le Tarif spécial G. V. n° 2.)

à l'Odéon, les grands rôles du répertoire classique : Oreste, Néron, Orosmane; repris *Macbeth;* Balthazar, de *l'Arlésienne*, et fait de belles créations dans *Severo Torelli, les Jacobites, Numa Roumestan, Beaucoup de bruit pour rien, l'Aveu, la Marchande de sourires.*

Mounet possède un grand talent de composition, dont il a donné d'éclatantes preuves dans Rochon, l'Hamlet russe de Dostoïewski *(Crimes et Châtiments);* dans Aquila, de *Caligula;* dans le marquis de Noriolis, de *Fanny Lare*, où il était d'un naturel terrifiant.

A la Comédie-Française, il joue le vieil Horace; don Salluste, de *Ruy Blas;* Charlemagne, de *la Fille de Roland*, création de Maubant; *Jean Baudry*, création de Got; Ruy Gomez, d'*Hernani; Par le glaive, Antigone,* Mathis, du *Juif polonais;* Yacoub de *Charles VII*, qu'il avait déjà interprété à l'Odéon, etc. Son apparition dans *le Fils de l'Arétin*, où il joue le rôle épisodique de Bayard, est pleine de grandeur.

Ce comédien-tragédien, à la diction mordante, rend de grands services au Théâtre-Français.

BERR (Georges), sociétaire de 1893, fit de brillantes études. On le destinait au professorat, mais il était possédé du démon théâtral. On le surprenait, à quatorze ans, écrivant quelque scène de comédie, entre un devoir et un pensum.

Elève de Got, il remporta le premier prix de comédie en 1886 et débuta dans l'Intimé, des *Plaideurs*, réalisant d'emblée les espérances qu'il avait fait concevoir. Parmi ses meilleurs rôles : l'Abbé, du *Cercle;* Mascarille et Jodelet, des *Précieuses* (il joue tantôt l'un tantôt l'autre); le Cousin, de *la Maison de Campagne;* Pasquin, du *Jeu de*

GEO. HARRISON

Tailleur

18, Boulevard Montmartre. Paris.

l'amour et du hasard, qu'il rend avec beaucoup de vivacité et avec un esprit mordant. Il a repris, à l'improviste pour remplacer Coquelin cadet, indisposé, Pierrot, du *Baiser*, et s'est merveilleusement tiré de l'épreuve. Il a donné au personnage de Leverdet, de *l'Ami des femmes*, une très plaisante physionomie de bellâtre. Ce jeune comique possède, sans le chercher, le même timbre de voix que Coquelin aîné; ce n'est pas son seul point de ressemblance avec le fameux comédien. Il possède un réel talent et il est imbu des meilleures traditions.

Les Cabotins, *l'Ami des femmes*, *Gringoire*; Mascarille, des *Précieuses ridicules*, ou bien Jodelet; *Conte de Noël*, *les Faux Bonshommes*, etc.

Berr, très demandé dans les salons, y joue de petites pièces de sa façon et y dit le monologue.

LAUGIER, sociétaire de 1894, grimes et manteaux, premier prix, élève de Delaunay, comédien d'avenir, a joué d'abord Orgon, de *Tartufe*, puis *l'Avare*, puis Albert, des *Folies amoureuses*.

Le Gendre de Monsieur Poirier, *Il ne faut jurer de rien*, *les Effrontés*, *le Fils de Giboyer*, *l'Amiral*, *les Tenailles*, sont parmi les ouvrages modernes où il se distingue surtout. N'oublions pas, parmi ses créations, celle de Marteau, dans *Thermidor*, et parmi les reprises, le marquis de Rio-Velez, de *Montjoie*.

Pierre Laugier appartient à la célèbre famille Arago.

LEITNER, sociétaire de 1896, a, lui, du physique de Coquelin. Quant à sa voix et à sa diction elles se rapprochent de celles de Worms, son professeur.

PHOTOGRAPHIE PAUL BOYER

ANCIENNE MAISON VAN BOSCH

35 — Boulevard des Capucines — 35

PARIS

MAISON A TROUVILLE-SUR-MER

Toutes les premières Rcoompenses

Premier prix de tragédie et de comédie, il joue les premiers rôles dans les deux genres. Il débuta dans Don Carlos, d'*Hernani*, et aborda aussi *le Misanthrope*. Il a rempli aussi le personnage de don Sanche, dans *le Cid*, et, dans *l'Aventurière*, celui de don Fabrice, crée par Bressant. Très bien dans Laërte, d'*Hamlet*, et don Carlos, d'*Hernani*, et parfait dans *Antigone*. Voix vibrante; beaucoup de fougue.

DUFLOS (Raphael), secrétaire de 1896, premier prix, élève de Worms, n'eut pas la patience d'attendre sa nomination de sociétaire; il quitta la Comédie-Française où il avait joué avec succès don Salluste, de *Ruy Blas*, et Philippe II, de *Don Juan d'Autriche*, et où un brillant avenir l'attendait vraisemblablement.

Parmi ses diverses créations sur d'autres scènes que celle du Vaudeville, où il se distingua dans *Renée*, *le Père* et *l'Affaire Clémenceau*, et surtout dans *Mensonges*, rappelons Barnabo Spinola, de *Severo Torelli*, à l'Odéon.

Duflos a de la chaleur et de la force; son jeu est sobre et correct. C'est un comédien d'un réel talent que la direction du Gymnase a su s'attacher.

(Éditions précédentes.)

Parmi les créations de Duflos au Gymnase, il faut citer celles qu'il fit dans *un Drame parisien* et dans *Charles Demailly*. Rengagé à la Comédie-Française, il y a reparu dans *Henri III et sa Cour*, qu'il avait joué à la Gaité et il a repris dans *l'Ami des Femmes* le rôle de Montègre. Il a créé avec beaucoup de tenue et de sobriété le personnage de Robert Fergan, dans *les Tenailles*.

M^{lle} **REICHENBERG**, débuta, en 1868, dans

BAIN DE VICHY PARFUMÉ
AUX SELS NATURELS

Le flacon. 1 *fr.* 50 *c.*

Exiger les mots : **VICHY-ÉTAT**

SEL VICHY-ÉTAT
pour préparer l'Eau de Vichy artificielle

La boîte 25 paquets. **2 fr. 50** | La boîte 50 paquets **5 fr.**

(Un paquet pour un litre d'eau)

Agnès, de *l'Ecole des femmes*; au même moment, madame Barretta-Worms, alors mademoiselle Barretta, apparaissait à l'Odéon dans le même rôle et mademoiselle Legault jouait également Agnès au Gymnase. On a beaucoup discuté et noirci beaucoup de papier à propos des trois Agnès.

La venue de mademoiselle Reichenberg fut un enchantement.

Toutes les ingénues du répertoire; et puis, les *Faux Ménages*, *Julie*, *les Ouvriers*, *Christianne*, *l'Ami Fritz*, *les Fourchambault*, *Antoinette Rigaud*, *Vincenette*, *la Souris*, *Margot*, *les Romanesques*... que de succès pour cette comédienne ! Et qu'elle amuse dans la sous-préfète du *Monde où l'on s'ennuie* !

Voix d'une douceur extrême et d'une grande netteté, maintien candide, nuances délicates dans le jeu et physionomie parlante, elle a tout pour charmer la petite doyenne.

M^{me} **BARRETTA-WORMS**, la charmante femme de Gustave Worms, naquit à Avignon, en 1856; fut, par exception, admise au Conservatoire, âgée seulement de douze ans. Son professeur, Régnier, qui l'affectionnait, la disait sa fille d'adoption artistique.

En 1870, mademoiselle Barretta, nous allions dire la petite Barretta, obtient le premier accessit en disant une scène de *Lady Tartuffe*. En 1872, elle remporte le deuxième prix. Elle entre à l'Odéon, y crée *la Salamandre* d'Edouard Plouvier, et, sur les instances de Théodore Barrière, M. Duquesnel consent à la prêter au Vaudeville pour *Dianah*. Elle crée aussi *la Maîtresse légitime*, joue *la Demoiselle à marier* et *Geneviève ou la Jalousie*

Annuaire des Châteaux
40.000 NOMS ET ADRESSES
DE TOUS LES PROPRIÉTAIRES DE CHATEAUX DE FRANCE
avec Notices illustrées de 250 gravures.

Prix : **25** francs.

A. LA FARE, éditeur, 55, Chaussée d'Antin
PARIS

paternelle, vaudeville de Scribe, devenus comédies par la suppression des couplets. Elle entre aux Français en 1875, y débute dans Henriette, des *Femmes savantes.* A la reprise du *Mariage de Victorine,* à la Comédie, George Sand lui adresse de Nohant, une lettre de félicitations contenant ces lignes : « Je vous l'avais bien dit, au foyer de l'Odéon, que vous iriez loin. Et cela s'est réalisé si vite que vous devez être contente. C'est qu'aussi vous avez travaillé et aidé le bon Dieu qui vous a si bien douée. » L'année suivante, mademoiselle Barretta est sociétaire; elle a vingt ans.

Madame Barretta-Worms possède une voix d'une rare tendresse: elle dit juste et elle sait écouter, don peu commun. Inutile d'énumérer ses créations; rappelons celle tout à fait adorable, de Janik, du *Flibustier;* rappelons aussi la toute charmante comédienne dans *François le Champi, Gabrielle, le Demi-Monde, l'Eté de la Saint Martin, le Gendre de Monsieur Poirier, Mademoiselle de la Seiglière, le Barbier de Séville, le Fils de Giboyer;* Ismène, d'*Antigone; le Pardon, Manon Roland,* etc, etc.

M^{lle} **BARTET**, sociétaire de 1880, arrivait du Vaudeville, où l'un de ses plus grands succès fut *Dora.* Elle débuta dans *Daniel Rochat.*

Est-il besoin de rappeler avec quel charme exquis mademoiselle Bartet joue *Denise, Chamillac, Francillon, la Souris, Antigone, Bérénice, Grisélidis, Adrienne Lecouvreur, le Pardon, l'Ami des femmes,* etc.? Dans le personnage d'Adrienne Lecouvreur, qui semble bien lourd pour ses délicates épaules, elle arrive à la force par le talent.

Jane de Simerose, de *l'Ami des femmes,* est rendue d'une

MALADIES DES VOIES RESPIRATOIRES

EAUX-BONNES

Basses-Pyrénées

Trains Express et Directs de Paris.
JUSQU'EN GARE DE LARUNS-EAUX-BONNES

EAUX REMARQUABLES PAR LEUR DOUBLE SULFURATION SODIQUE ET CALCIQUE
CURE SPÉCIFIQUE DES CORDES VOCALES
chez les acteurs, chanteurs, avocats, et tous les professionnels de la parole.
Traitement des affections chroniques du nez, de la gorge,
des bronches et du poumon.
Cure preventive des maladies de poitrine, anémie, lymphatisme, scrofule.

ALTITUDE : 750 MÈTRES — CLIMAT TEMPÉRÉ

CASINO – THÉATRE – ORCHESTRE – PARC
Eclairage électrique public et privé.
SAISON THERMALE DE JUIN A OCTOBRE
EXPORTATION DANS LES DEUX MONDES

façon exquise par mademoiselle Bartet, qui en saisit et indique à merveille les délicates nuances.

Cette comédienne, qui exerce une réelle influence sur la recette, possède une distinction native, et nous dirions une voix d'or, s'il n'était convenu que la voix d'or appartient à Sarah Bernhardt.

M**lle DUDLAY** (ADELINE DULAIT de son vrai nom) devait professer le piano; puis, comme elle est douée d'une belle voix de contralto, M. Gevaërt, directeur du Conservatoire de Bruxelles, lui avait conseillé d'embrasser la carrière lyrique.

Pensionnée par la Comédie-Française pendant qu'elle terminait ses études de tragédienne à Bruxelles, dans la classe de mademoiselle Tordens, elle débuta dans *Rome vaincue*. en 1876, à côté de Sarah Bernhardt; puis dans *Amphitryon*; ensuite dans Camille d'*Horace*.

Principaux autres rôles : Phèdre; Hermione (*Andromaque*); Emilie (*Cinna*); Pauline (*Polyeucte*); Monime (*Mithridate*); Chimène (*le Cid*); Dona Sol (*Hernani*); Berthe, de *la Fille de Roland*, création de Sarah Bernhardt; *la Reine Juana*.

Mademoiselle Dudlay manie bien la passion, la colère, la haine et l'ironie. Elle a une diction d'une grande justesse et des attitudes sculpturales.

Date de son admission au sociétariat : 1883.

M**lle PIERSON** avait quatorze ans quand elle parut à l'Ambigu. Landrol qui la connaissait depuis son enfance, étant l'ami de sa famille, demanda pour elle à M. Montigny une audition qu'elle passa dans *les Premières*

JEUX DE SALONS

| BOSTON
garnitures riches
et ordinaires, boîtes
marqueterie.
DAMIERS
DOMINOS, ÉCHECS | ECHIQUIERS
noyer, palissandre,
bois noir.
JACQUETS
TRICTRACS
drapage intérieur
sur demande. | JETONS, FICHES
CONTRATS
os, nacre, ivoire,
gravés, non gravés.
MARQUES
pr piquet et bézigue,
petit et gr. format. | ROULETTES
et accessoires.
TABLES
Baccara, Ecarté,
Poker,
etc., etc. |

MAISON ARTHAUD
48, rue du Faubourg-Saint-Martin, PARIS (Sans succursale).
TÉLÉPHONE

Amours. Le directeur du Gymnase dit alors à Landro : « Je ne la prends pas; elle n'est pas jolie ».

Blanche Pierson pas jolie ? un vrai bouton de rose.

Deux ou trois ans après, Montigny disait au foyer de son théâtre : « Oh ! la petite femme qui joue la fille du musicien dans *Dalila*, au Vaudeville, quelle ravissante créature !

— Eh bien, lui répondait Landrol, vous n'avez pas voulu l'engager sous prétexte qu'elle n'était pas jolie.

— Allons donc ! »

Un an après, mademoiselle Pierson débutait au Gymnase dans *le Tattersall brûle*. Elle fit ensuite de nombreuses créations, entre autres *Andréa*; puis elle joua *la Dame aux camélias*, et d'une façon supérieure.

Qui ne se rappelle aussi ses succès au Vaudeville : *les Petites Mains*, *Dora*, *le Nabab*, etc. ?

A la Comédie-Française, mademoiselle Blanche Pierson a débuté dans miss Clarkson, de *l'Etrangère*, en 1884.

Clorinde, de *l'Aventurière*, est rendue par mademoiselle Pierson avec l'intelligence complète, avec la physionomie exacte conçues par Emile Augier et dont quelques artistes, Sarah Bernhardt même, s'étaient écartées.

Mademoiselle Pierson fut admise sociétaire en 1886.

Suivant les traditions de la maison, qui demande l'interprétation d'un personnage classique avant la consécration suprême, elle joua Elmire, de *Tartufe*. — Très touchante Madelon, de *François le Champi*. *(Edition précédente).*

Francillon, *Denise*, *le Monde où l'on s'ennuie*, *la Joie fait peur*, *le Marquis de Villemer*.

Depuis : *l'Ami des femmes*, où mademoiselle Pierson remplit le rôle de madame Leverdet. (Au Gymnase, elle avait joué celui de Jane de Simerose, créé par mademoi-

CALMANN LÉVY, Éditeur

3, rue Auber, **PARIS**

THÉATRE

DE

Jules LEMAITRE

L'Age difficile. . Prix	**2 fr.**	Mariage blanc. . Prix	**2 fr.**
Le Député Leveau —	**2** —	Le Pardon . . . —	**2** —
Flipotte —	**2** —	Révoltée. . . . —	**2** —

Les Rois Prix : **2 fr.**

selle Delaporte); Pauline Fergan, des *Tenailles;* la Camilla, du *Fils de l'Arétin*, etc.

M^lle **MULLER**, sociétaire de 1887, élève de Delaunay, remporta le second prix de comédie en 1882; elle se faisait entendre dans une scène de *l'Epreuve* (rôle d'Angélique).

Rosette de *On ne badine pas avec l'amour*, servit de début à la toute charmante ingénue, délicieuse dans Isabelle, de *Georges Dandin*; Lyia de *Souvent homme varie*; l'ablo, de *Don Juan d'Autriche*, et qui a repris avec succès quelques créations de mademoiselle Reichenberg.

Toute charmante dans la gamine de quatorze ans de *l'Ami des femmes*, que madame Chaumont créa au Gymnase.

M^lle **MARSY**, sociétaire de 1891, remporta, en 1883, un premier prix de comédie en partage avec mesdemoiselles Rosa Bruck et Brandès.

La même année, elle débutait à la Comédie-Française dans Célimène, du *Misanthrope*, rôle dans lequel elle avait concouru. Son second début s'effectua dans la comtesse, du *Mariage de Figaro*. Après avoir joué quelques autres rôles, elle se retira, désirant abandonner la carrière théâtrale.

La ravissante mademoiselle Marsy créa à la Porte-Saint-Martin, *la Grande Marnière*, de M. Georges Ohnet; puis, disparut de nouveau; — de nouveau, elle reprit le théâtre et elle rentra à la Comédie-Française en mars 1890, dans *le Demi-Monde*. Elle rend avec une sensibilité vraie mademoiselle Hackendorff, de *l'Ami des femmes; les Cabotins, le Fils de Giboyer, l'Etincelle*.

Célimène est le rôle qui convient le mieux à sa beauté

CALMANN LÉVY, Éditeur

3, rue Auber, **PARIS**

THÉATRE COMPLET

DE

Octave FEUILLET

5 volumes in-18.

Prix : **3 fr. 50** c. le volume.

triomphante; elle le joue, d'ailleurs, d'une façon remarquable.

M^{lle} **LUDWIG**, sociétaire de 1893, élève de Delaunay, obtint son premier prix avec une scène de *le Cœur et la Dot*, et elle débuta dans *le Jeu de l'amour et du hasard* et dans *les Folies amoureuses*. Elle a de la vivacité et de la grâce; elle plaît tout de suite.

Charmante dans *Pendant le bal*; *le Monde où l'on s'ennuie*, *Grisélidis*, *Conte de Noël*. Gentil et pimpant Zanetto, dans *le Passant*. Piquante soubrette dans plusieurs rôles. Progrès constants.

M^{lle} **KALB**, sociétaire de 1894, élève de Monrose, fut engagée au Vaudeville en sortant du Conservatoire; elle débuta rue Richelieu dans madame de Santis du *Demi-Monde*. Gentille soubrette fort appréciée, elle enlève avec beaucoup de verve Zerbinette, des *Fourberies de Scapin*; Lisette, des *Folies amoureuses*, et celle du *Jeu de l'amour*; Nicole, du *Bourgeois Gentilhomme*.

M^{lle} **DU MINIL**, sociétaire de 1896, élève de Delaunay, premier prix de comédie en 1886, et deuxième prix de tragédie, a débuté dans *Denise*, par le rôle que créa mademoiselle Bartet. De la sensibilité, de l'émotion. Très bien dans *Mademoiselle de Belle-Isle*, le *Supplice d'une femme*, *Severo Torelli*, *Mademoiselle de la Seiglière*, le *Marquis de Villemer*; et dans ses créations de *la Femme de Tabarin* et des *Petites Marques*. — Touchante Bérangère, de *Charles VII*, et tendre Andromaque.

Le Pneumatique
Le PREMIER de TOUS
et le MEILLEUR
Dunlop

Clément
Les plus belles Machines
que l'Industrie Vélocipédique ait jamais produites et répondant consciencieusement au besoin de tous.
Modèles : De Luxe. **525** Fr.
 — Extra... **450** —
 — N° 1... **375** —

M^{lle} **BRANDÈS**, sociétaire de 1896, élève de Worms, et de Georges Guillemot, obtint son premier prix avec une scène de *la Princesse Georges*. Elle commença sa carrière au Vaudeville dans *Diane de Lys*. Sa première création fut un petit drame, *la Princesse Falconi*. Vinrent ensuite *le 15e Hussards*, *Monsieur de Mora*, *Georgette*, où elle était parfaite, *Gerfaut* et *Renée*.

Son entrée à la Comédie-Française eut lieu dans *Francillon*, en remplacement de mademoiselle Bartet, indisposée. Mais, *la Princesse Georges* qui, créée au Gymnase par Desclée, appartient maintenant au Théâtre-Français, après avoir passé au Vaudeville pour mademoiselle Legault, fut son véritable début. Depuis, elle joua dans *le Passant* le rôle de Silvia, créé à l'Odéon par madame Agar, et auquel sied bien sa beauté énigmatique, et elle obtint du succès dans la duchesse de Guise de *Henri III*. *(Edition précédente.)*

Mademoiselle Marthe Brandès fait la navette entre les deux théâtres situés aux deux extrémités de l'avenue de l'Opéra. Après s'être montrée dans quelques grands rôles du répertoire de la Comédie-Française, elle revient au Vaudeville pour *Liliane* et reprend, dans *Révoltée*, le rôle créé, à l'Odéon, par madame Sisos, rôle également dans ses cordes; puis, elle retourne rue Richelieu; elle y fait des créations dans *la Reine Juana*, *l'Amour brode* et *les Cabotins;* elle aborde le personnage de la reine dans *Ruy Blas*, puis elle crée le rôle si commenté d'Irène Fergan, dans *les Tenailles*.

Mademoiselle Brandès est un tempérament et une nature.

LE PHÉNIX

COMPAGNIE FRANÇAISE D'ASSURANCES SUR LA VIE

ASSURANCES EN CAS DE DÉCÈS

RISQUE DE GUERRE

ASSURÉ SANS AUGMENTATION DE PRIME

Les primes sont avancées par la Compagnie en temps de guerre.

AUGMENTATION DU REVENU

RENTES VIAGÈRES IMMÉDIATES ET DIFFÉRÉES

Renseignements gratuits et confidentiels :

S'adresser au siège social : 33, RUE LAFAYETTE

PARIS

PENSIONNAIRES

JOLIET, premier prix de comédie. Très bien dans Pancrace, du *Mariage forcé*.

Graveur de talent et joueur forcené d'échecs.

DUPONT-VERNON, premier prix de tragédie, a écrit *l'Art de bien dire*. Il connaît à fond le répertoire. Parfait dans Pharnace, de *Mithridate*.

Dupont-Vernon, professeur agrégé au Conservatoire, donne aussi des leçons particulières, très recherchées, et il a écrit sur *l'Art de bien dire* plusieurs ouvrages très estimés.

CLERH, grimes et manteaux, obtenait un très grand succès aux matinées classiques de l'Odéon. Il a débuté au Théâtre-Français en 1884, dans *l'Avare*.

Géronte, du *Légataire universel*; Argan, du *Malade imaginaire*, sont tout à fait dans ses cordes. Excellent Tiberge, de *Montjoie*.

Clerh ne passsa pas par le Conservatoire. — Il se forma dans les tournées et fut remarqué par George Sand qui le fit jouer sur son théâtre, à Nohant.

DEHELLY, amoureux, élève de Delaunay, obtint à l'unanimité le premier prix de comédie en 1890, en concourant dans le rôle de Fortunio, du *Chandelier*. Il débuta à la Comédie-Française dans *Horace*, de l'*Ecole des femmes*. Fluet, d'allures douces et féminines, il a été question de lui pour jouer Chérubin.

CALMANN LÉVY, Éditeur
3, rue Auber, **PARIS**

ÉDOUARD PAILLERON
de l'Académie française.

	FR. C.		FR. C.
L'AGE INGRAT	2 »	LE MUR MITOYEN	1 50
L'AUTRE MOTIF	1 50	LE NARCOTIQUE	1 50
CABOTINS	2 »	LE PARASITE	1 50
LE CHEVALIER TRUMEAU	1 »	PENDANT LE BAL	1 50
LE DERNIER QUARTIER	1 50	PETITE PLUIE	1 50
L'ÉTINCELLE	1 50	LA POUPÉE	1 »
LES FAUX MÉNAGES	2 »	LA SOURIS	4 »
HÉLÈNE	4 »	LE SECOND MOUVEMENT	1 50
LE MONDE OU L'ON S'AMUSE	1 50	LE THÉATRE CHEZ MADAME	5 »
LE MONDE OU L'ON S'ENNUIE	2 »		

VEYRET (Paul), élève de Maubant, remporte en 1892 le premier prix de comédie, à l'unanimité. La Comédie-Française ne le réclame pas immédiatement ; elle le laisse s'aguerrir à l'Odéon, mais l'engage l'année suivante. Il débute dans Scapin, des *Fourberies*. — Beaucoup de verve et de brio.

Paul Veyret est bachelier ès sciences.

ESQUIER (Charles), élève de Worms, remporte un deuxième accessit ; l'année suivante un deuxième prix de comédie.

Pendant la saison 1892-93, il fait partie de la troupe du Gymnase, où il remplit dans *Je dîne chez ma mère* le rôle créé par Lafontaine. L'année suivante, à l'Odéon, il joue le répertoire classique ; son début s'effectue dans *Britannicus*. A la Comédie-Française, il débute dans le rôle de Raoul, de *Mademoiselle de la Seiglière*, et joue dans *les Faux Bonshommes* le rôle d'Octave.

Charles Esquier est l'auteur de plusieurs comédies : *la Poudre aux moineaux, le Nez d'un notaire, l'Irrémédiable*, etc. Quatre actes en vers lui sont reçus à la Renaissance. Titre : *Arfée*.

DELAUNAY, élève de son père, le sociétaire retraité de la Comédie-Française, qui ne lui permit d'abandonner la palette de peintre pour le théâtre qu'à l'âge de trente-deux ans. Après une courte apparition au Gymnase, dans *le Monde où l'on flirte*, il interpréta *le Christ*, de Grandmougin au Théâtre-Moderne. Il fut engagé au Vaudeville ; puis, à l'Odéon, où sa création dans le marquis, des *Deux Noblesses*, lui fit honneur. Prêté à la Porte-Saint-Martin

CALMANN LÉVY, Éditeur
3, rue Auber, **PARIS**

ERNEST LEGOUVÉ
de l'Académie française.

	FR. C.		FR. C.
ANNE DE KERVILLER	1 50	LES DOIGTS DE FÉE	2 »
A DEUX DE JEU	1 50	UN JEUNE HOMME QUI NE	
BATAILLE DE DAMES	1 »	FAIT RIEN	1 50
BÉATRIX OU LA MADONE		MÉDÉE	1 »
DE L'ART	2 »	MISS SUZANNE	2 »
LES CONTES DE LA REINE		LE PAMPHLET	1 50
DE NAVARRE	1 »	PAR DROIT DE CONQUÊTE	2 »
DEUX REINES DE FRANCE	2 »	UNE SÉPARATION	2 »

pour *le Collier de la Reine*, il a fort bien composé le personnage du cardinal de Rohan.

La voix et la diction de Louis Delaunay rappellent celles de son père, qui fut, jusqu'à la fin de sa longue carrière théâtrale, un jeune premier jeune ; mais, son physique lui assigne plutôt les premiers rôles et les rôles marqués.

.

A la Renaissance, Louis Delaunay a fait dans *Amants* une création qui lui a ouvert les portes de la Comédie-Française.

Bonne interprétation du rôle d'Alceste, et, dans *Montjoie*, bonne incarnation de Lajaunaye.

« M. Delaunay fils, a dit M. Maurice Ordonneau, commence par où son père... n'a pas fini : il joue déjà les vieux. »

FENOUX, élève de Maubant, premier prix de tragédie et de comédie en 1893, débuta brillamment à l'Odéon, dans *Vercingétorix*, et s'affirma avec *Don Juan d'Autriche*, *le Cid*, *le Fils naturel*, *les Deux Noblesses*, etc. Son succès fut éclatant dans *Pour la couronne*.

Ce très distingué jeune premier rôle avait été retenu par la Comédie-Française à sa sortie du Conservatoire, mais autorisé à contracter un engagement de deux ans avec l'Odéon.

Comme Mounet-Sully, Jacques Fenoux débuta à la Comédie-Française dans *Oreste*; succès honorable et succès plus marqué dans *Hernani*.

Belle prestance, diction correcte.

M^{lle} **FAYOLLE**, élève de Beauvallet, a passé par Cluny et par le Vaudeville. Elle a débuté dans *Gabrielle*,

de M. Emile Augier. Elle joue maintenant les rôles marqués et les duègnes, les personnages ingrats; la prude Arsinoé, par exemple. Elle succède dans Clémentine, du *Testament de César Girodot*, à madame Elise Picard, la créatrice du rôle à l'Odéon, et à madame Jouassin, qui en avait pris possession au Théâtre-Français; elle s'y montre plaisante à son tour.

M^{lle} **BOYER** (RACHEL). « C'est encore mademoiselle Rachel Boyer qui a eu les honneurs de la soirée. Elle a dit tout le récit de Zerbinette avec la gaieté éclatante que demande ce rôle. Elle fait plaisir à voir, tant le visage est aimable, et jamais le mot rire « à belles dents » n'a été plus juste qu'en s'adressant à elle. On l'a beaucoup et très justement applaudie. » Ainsi s'exprimait M. Francisque Sarcey en parlant d'une représentation des *Fourberies de Scapin*, à l'Odéon.

Mademoiselle Rachel Boyer, élève de Got, deuxième prix de comédie, débute à l'Odéon dans le *Malade imaginaire*, et à la Comédie-Française, en septembre 1887, dans Lisette, du *Légataire universel* ; elle a joué depuis Dorine, Jacqueline et Toinette, et plusieurs rôles du théâtre moderne, parmi lesquels Francisquine, dans *la Femme de Tabarin*, son meilleur, peut-être. — Progrès très sensibles.

Artiste jusqu'au bout des ongles, mademoiselle Boyer dessine, peint et sculpte ; musicienne, elle chante, joue du piano et du violon.

M^{lle} **HADAMARD** (ZÉLIE), née à Oran où son père était professeur d'arabe et interprète de l'armée d'Afrique, obtint à quinze ans le premier prix de comédie au

Conservatoire, en même temps que le premier accessit de tragédie. Elle a créé à Bruxelles et à Rouen toutes les pièces nouvelles de la Comédie-Française. Après avoir marqué au théâtre des Nations avec *la Esmeralda;* à l'Ambigu, avec *l'Incendiaire* et *la Vie de Bohème;* à la Porte Saint-Martin, avec *Louis XIII,* et *la Bouquetière des Innocents*, elle a créé à l'Odéon *le Mariage d'Andrée, Amrah, Macbeth, le Divorce de Sarah Moor.* Elle obtint sur cette scène dans le répertoire classique (Aricie, Bérénice, Andromaque) d'éclatants succès, qui lui valurent son engagement à la Comédie-Française, un des premiers actes administratifs de M. Claretie.

Mademoiselle Hadamard débuta sur notre première scène, dans le rôle d'Andromaque, bientôt suivi de l'Infante, du *Cid;* d'Atalide, de *Bajazet, Zaïre,* etc. Remarquée par la pureté de sa diction de grande école, elle n'a pas moins réussi dans la comédie en prenant possession des rôles principaux de *Chez l'avocat,* et du *Dernier Quartier;* d'Armande, des *Femmes savantes;* de madame Guillemot, du *Mercure galant;* d'Eliante, du *Misanthrope,* etc. — Elève de madame Rély, mademoiselle Zélie Hadamard est, de plus, excellente musicienne.

M^{lle} **NANCY-MARTEL**, a tenu avec distinction, pendant cinq ans, l'emploi des coquettes à l'Odéon. Elle a débuté rue Richelieu dans Silvia, des *Jeux de l'amour et du hasard,* dont elle rend avec grâce toutes les finesses.

La comtesse de *un Cas de conscience,* et la marquise de *Il faut qu'une porte soit ouverte ou fermée,* lui sont aussi très favorables; sa physionomie et son élégante tournure conviennent aux rôles de grandes dames.

Le
MONDE THERMAL
Hebdomadaire
PARAIT LE JEUDI
37° ANNÉE

Villes d'Eaux, Bains de Mer, Stations hivernales.

Chroniques Littéraires et Scientifiques

Directeur : **CAZAUX**
63, RUE DE MAUBEUGE, 63
PARIS

Abonn^{ts} : Un An, **15 fr.** — Six Mois, **10 fr.**

Mlle BERTINY. Quand, au début du concours du 25 juillet dernier, cette jeune élève, donnait et gentiment, la réplique à des camarades dans *Tartufe* et dans le *Médecin malgré lui*, elle ne se doutait guère que, à la fin de cette laborieuse journée, lorsqu'elle concourrait à son tour, la salle entière, surprise et transportée, l'acclamerait.

« Quinze ans et sept mois, un visage et presque un corsage de petite fille, un air avenant, une voix claire, un naturel parfait : et ce naturel a de la gentillesse, de la gaieté, une pointe de mutinerie et de drôlerie, mais de mutinerie honnête et de drôlerie gracieuse. Il n'en fallait pas plus dans le rôle de Geneviève, de *nos Bons Villageois*, pour charmer et ravir l'assistance vers la fin de cette laborieuse journée. Elle a enlevé son premier prix, cette fillette, et a entendu proclamer son nom avec un air d'étonnement tout à fait aimable. » Ainsi s'exprimait M. A. Vitu, dans *le Figaro* du lendemain. — Mademoiselle Bertiny eut pour professeurs Worms et George Guillemot.

Mademoiselle Bertiny a paru dans le rôle de Cécile, de *Il ne faut jurer de rien*, et les espérances qu'elle faisait concevoir se sont pleinement réalisées ; ses débuts ont continué dans le page, de *Henri III*, et dans Chérubin, du *Mariage de Figaro*. *(Edition de 1891.)*

Mlle LYNNÈS, soubrette, élève de madame Crosnier, débuta à l'Odéon dans les *Ménechmes* en 1884, et en 1889 à la Comédie, dans Lisette du *Légataire universel*. Elle a joué Martine, des *Femmes savantes*, et Dorine, de *Tartufe*, et, dans le nouveau répertoire, *Gringoire*. Assez gracieusement forte en gueule dans la femme du peuple de *Thermidor*.

PHOTOGRAPHIE REUTLINGER

21, Boulevard Montmartre, 21

1894
- **PARIS.** EXPOSITION DU LIVRE.
- **LYON.** EXPOSITION UNIVERSELLE.
- **SAINT-PÉTERSBOURG.** — *Diplôme d'honneur.*

MEMBRE DU JURY
Hors concours.

1895. — AMSTERDAM. EXPOSITION INTERNATIONALE.
Diplôme d'honneur. La plus haute récompense.

LES FEUX DE LA RAMPE
Revue hebdomadaire du Théâtre.
ILLUSTRÉE DE NOMBREUX PORTRAITS ET FANTAISIES ARTISTIQUES
ABONNEMENT D'ESSAI : **5** FRANCS

M^lle MORENO, premier prix, élève de Worms, a débuté dans la reine de *Ruy Blas*. Sans la désapprécier dans le drame, on lui croit plus d'avenir dans la comédie. Elle a créé Bertrade, de *Grisélidis*, dont elle a interprété le rôle principal après mademoiselle Bartet. Elle a repris, dans *le Monde où l'on s'ennuie*, le rôle de Lucy Watson, créé par madame Emilie Brosat.

M^lle LEROU, avait déjà été une première fois pensionnaire de la Comédie-Française où elle s'était fait apprécier dans le répertoire tragique. A l'Ambigu, elle créa d'une façon remarquable, dans la *Porteuse de pain*, le rôle qui avait été destiné à mademoiselle Tessandier. Elle est rentrée chez Molière dans *Britannicus*, de Racine (*Agrippine*). Premier prix de tragédie en 1879 (classe de Delaunay), jeu sobre et vrai, émotion communicative.

M^me LAINÉ-LUGUET, élève de Got, premier prix, débuta à l'Odéon dans le rôle de Joé, des *Jacobites*, et fit aussi l'heureuse création d'Hortense, dans *Numa Roumestan*.

Prêtée au Gymnase, elle joua dans *Fromont jeune et Risler aîné*, le rôle de Désirée, créé au Vaudeville par mademoiselle Bartet; prêtée au Châtelet, elle créa Catherine, dans *Germinal*.

C'est dans Angélique du *Malade imaginaire*, qu'a débuté, en 1888, à la Comédie-Française cette jeune artiste, à la grâce mélancolique, douée de charme et de naturel. Madame Lainé quitta le Théâtre-Français pour contracter un engagement avec le Théâtre-Michel de Saint-Pétersbourg;

elle y rentra en 1893. Elle a abordé le personnage de Célie, de *l'Aventurière*, un des meilleurs de madame Barretta.

Madame Laîné est la belle sœur de Féraudy.

M^{lle} **LARA**, premier prix en 1895. élève de Worms, a débuté à l'Odéon, dans le rôle de mademoiselle de Lançay, de *la Crise conjugale*. Les espérances qu'elle faisait concevoir se sont pleinement réalisées. Cette jeune comédienne, d'une grâce parfaite, rend avec une rare intelligence les moindres nuances. Avenir certain *(26ᵉ édition)*.

. ,

Mademoiselle Lara a fait son apparition à la Comédie-Française dans le rôle de Suzanne de Villiers du *Monde où l'on s'ennuie*. Elle a beaucoup plu. Son succès dans Cécile, de *Montjoie*, a été plus unanime encore : elle a conquis tous les suffrages, bien qu'elle eût à lutter contre le souvenir de mademoiselle Delaporte, encore présente à la mémoire de beaucoup. Au dernier acte, quand Cécile tombe évanouie, mademoiselle Lara a soulevé les applaudissements de toute la salle.

La tendresse et l'émotion siéent surtout à cette jeun comédienne.

M^{lle} Wanda-Marie-Emilie Rutkowska, dite **WANDA DE BONCZA**, premier prix de comédie en 1894, élève de Worms, débuta dans *la Barynia*, et créa ensuite *la Fiancée*. Miletza de *la Couronne*, a été un triomphe pour cette artiste d'une beauté superbe et d'un charme exquis.

Le rôle de Pauline, du *Mariage d'Olympe*, était bien

Fleurs de Fiançailles et de Mariages

E. Lion

Fournisseur des Théâtres.
Fleuriste des artistes et des auteurs.

19, Boulevard de la Madeleine, Paris.

lourd pour de jeunes épaules. Voici l'opinion de M. Jules Lemaître :

« Quant à mademoiselle Wanda de Boncza, un peu contrainte dans les scènes où Olympe se débraille et se retrouve « fille », il me semble qu'elle a été assez bonne, par le factice même et le brillanté de son jeu, dans celles où Olympe joue une comédie et porte un masque. »

Mademoiselle de Boncza avait, avant de suivre le cours de Worms, étudié le solfège, puis elle était entrée dans une classe de piano et y avait obtenu une troisième médaille. *(6ᵉ édition. Odéon.)*

VILLAIN, élève de Bressant, premier prix de comédie en 1873, a débuté dans *la Fille de Roland*, utilité, personnages épisodiques très bien tenus. — **ROGER**, frère de l'ancien associé de M. Raimond Deslandes, à la direction du Vaudeville, joue les seconds comiques et les grimes. Il ne manque pas de rondeur. Modeste, mais très utile pensionnaire. — **FALCONNIER**, élève de Worms, premier accessit de tragédie. — **HAMEL**, élève de Got, premier prix de comédie. — Mˡˡᵉ **FRÉMAUX**, élève de Talbot, deuxième amoureuse. — Mᵐᵉ **AMEL-MATRAT**, duègne (madame Pernelle dans *Tartufe*, Bélise, du *Malade imaginaire*, Dorothée, de *Don Juan d'Autriche*). — Mˡˡᵉ **PERSOONS**, rôles secondaires, convenablement tenus.

OPÉRA-COMIQUE

ADMINISTRATION

MM. Léon CARVALHO, directeur. — Henri CARVALHO, administrateur général. — BERNARD, directeur de la scène. — TROY, régisseur de la direction. — FEITLINGER, régisseur de la scène. — DANBÉ, chef d'orchestre. — VAILLARD, second chef d'orchestre. — GIANNINI, troisième chef. — Henri CARRÉ, chef des chœurs. — MARIETTI, second chef. — BOURGEOIS, FAUCHEY, DE BOISGELIN, PIFFARETTI, LANDRE, CUIGNACHE, chefs du chant. — M^{lle} BERNAY, maîtresse de ballet.

ARTISTES

BADIALI, baryton, vient de Bruxelles. Chanteur élégant et très bon musicien, toujours prêt à remplacer quelque camarade empêché ; c'est ainsi qu'il a joué Dominique, de *Paul et Virginie; les Deux Avares, l'Amour médecin*, etc.

Le commandant Bernard, de *la Vivandière* l'a fait remarquer, ainsi que Galibert, de *Xavière*, et le Docteur, de *Don Pasquale*.

Badiali, élève de Edmond Duvernoy et Léon Achard, obtint le 1^{er} prix en 1888.

LIBRAIRIE NOUVELLE

15, boulevard des Italiens

On trouve à la Librairie Nouvelle tous les livrets d'opéra et tous les scénarios de ballets.

BARNOLT, trial, à l'Opéra-Comique depuis plus de vingt ans. Ce fut son second théâtre : il avait débuté aux Fantaisies-Parisiennes, fondées par M. Martinet, où se trouvent aujourd'hui les Nouveautés.

C'est dans *l'Amour médecin* que Barnolt eut son premier succès ; nous nous rappelons aussi *Groschaminet*, de Duprato, et l'acte charmant de Poise : *les Deux Billets*. Barnolt avait une jolie voix de trial ; avec cela un étonnant naturel. Il n'a rien perdu de ses premières qualités. Barnolt créa le Remendado, de *Carmen*, qu'il n'a jamais abandonné ; il l'a joué plus de six cents fois.

BERNAERT, prix du Conservatoire, belle voix de baryton, a débuté avec succès dans Sulpice, de la *Fille du Régiment*. Il a créé un rôle dans le *Baiser de Suzon* et a repris Jahel, du *Roi d'Ys*. Jean, des *Noces de Jeannette*, et Sulpice, de *la Fille du Régiment* sont deux de ses bons rôles.

CARBONNE, très agréable ténor ; jolie voix sympathique et flexible. En sortant du Conservatoire, Carbonne débuta à l'Opéra-Comique dans Horace, du *Domino noir*. Il a créé *Pris au piège* et le rôle du capitaine de la *Navarraise*. Joue particulièrement les rôles de Couderc, et a repris avec succès le rôle de Corentin, du *Pardon de Ploërmel*, créé par Sainte-Foy.

BELHOMME, une des voix de basse les plus franches qu'on ait entendues depuis longtemps. A sa sortie du Conservatoire, il débuta dans *Lalla Roukh* et créa les *Contes d'Hoffmann* ; puis il fit plusieurs saisons à Lyon. De retour à l'Opéra-Comique, il chanta un certain nombre de

Les personnes qui boivent de l'Eau de

feront bien de se méfier des substitutions auxquelles se livrent certains commerçants et de toujours désigner la Source

VICHY-CÉLESTINS
VICHY GRANDE-GRILLE
VICHY-HOPITAL

LES SEULES PUISÉES SOUS LA SURVEILLANCE DE L'ÉTAT

Le nom de la Source est reproduit sur l'étiquette et sur la capsule.

Exiger les mots : **VICHY-ÉTAT**

rôles du répertoire, entre autres Gil Pérès, du *Domino noir*, *Haydée* et, surtout, *le Chalet*, où son bel organe fait merveille.

BOUVET, élève du Conservatoire, chanta d'abord le grand répertoire à l'étranger. A Paris, il débuta aux Folies-Dramatiques, dans *Fanfan la Tulipe* et *François les Bas Bleus* et y obtint un succès éclatant. C'est dans Figaro, du *Barbier*, qu'il fit son apparition à l'Opéra-Comique ; il fut de la création du *Chevalier Jean*, du *Roi malgré lui* et du *Roi d'Ys*, où il fut surtout remarquable. Il partit à Bruxelles et revint sur notre seconde scène lyrique pour *l'Attaque du moulin*. Il a créé *Guernica*; le général espagnol, dans *la Navarraise*; Guillaume, de *la Jacquerie*; il avait chanté ce rôle à Monte-Carlo, qui eut la primeur de l'œuvre de Lalo et M. Coquard ; son personnage est vivant et impressionnant. Il a créé le général Claude Rupert, dans *la Femme de Claude*, et repris Hoël dans *le Pardon de Ploërmel*. — Voix solide de baryton et beau talent de composition.

Bouvet est aussi peintre distingué. Il expose chaque année au Salon des Champs-Elysées. Un de ses tableaux a été acheté par l'Etat.

CLÉMENT, fils de chanteur, eut la chance d'entrer dans la carrière avec un nom déjà connu. Au Conservatoire, il obtint un grand succès au concours de 1889 avec l'air de *Lakmé* et remporta le premier prix. Son début à l'Opéra-Comique eut lieu dans *Mireille* : ce jeune artiste ne faiblit pas sous le poids du rôle de Vincent. Très jolie voix, méthode mélangée de Montaubry et de Capoul ;

Les personnes qui boivent de l'Eau de

feront bien de se méfier des substitutions auxquelles se livrent certains commerçants et de toujours désigner la Source

VICHY-CÉLESTINS
VICHY GRANDE-GRILLE
VICHY-HOPITAL

LES SEULES PUISÉES SOUS LA SURVEILLANCE DE L'ÉTAT
Le nom de la Source est reproduit sur l'étiquette et sur la capsule.
Exiger les mots : **VICHY-ÉTAT**

comédien chaleureux et plein d'avenir. Un excellent interprète du répertoire.

Clément a créé Nicias, de la *Phryné* de Saint-Saëns; repris avec éclat le rôle créé par Capoul dans *Paul et Virginie*, et Ottavio, de *Don Pasquale;* crée Georges de Rieul, de *la Vivandière*, et dans *Xavière*, Landry dont il fait valoir les mélodies. Élève de Warot.

HERMANN DEVRIÈS, baryton, frère de la grande cantatrice, Fidès Devriès, avait déjà fait partie de la troupe. Il a remporté de grands succès en province, surtout dans le répertoire,

Sa réapparition à l'Opéra-Comique a eu lieu dans Lothario, de *Mignon*, et il a créé le comte de Sainte-Croix dans *la Jacquerie*, en excellent comédien, donnant au personnage une physionomie pleine de noblesse. Excellente acquisition.

DUFOUR, baryton, lauréat de 1894, a débuté dans *le Maître de Chapelle*. On l'emploie beaucoup dans le répertoire.

FUGÈRE, d'abord sculpteur, puis artiste-étoile d'opérette, eut de grands succès à Ba-ta-Clan, où il débuta; puis aux Bouffes. L'Opéra-Comique eut le bon esprit de s'attacher cet excellent chanteur, qui joue la comédie supérieurement et possède cette note comique, chaude et naturelle à laquelle ne résiste pas la foule. C'est un Bartholo merveilleux, ce qui prouve de sérieuses études. Sa fantaisiste et charmante création de Fritelli, dans *le Roi malgré lui*, a prouvé encore une fois que l'esprit d'invention éga-

lait chez lui le talent acquis. Fugère est l'un des chanteurs-comédiens les plus remarquables que nous ayons; aussi les compositeurs demandent-ils son concours. Parfait dans sa création de Dicéphili de *Phryné* et dans Dominique de *Paul et Virginie*; parfait aussi dans sa création du Sergent La Balafre, de *la Vivandière*, qu'il a composé et habillé avec beaucoup d'art; dans l'abbé Fulcran, de *Xavière;* dans Buvat, du *Chevalier d'Harmental*, et surtout dans *Don Pasquale.*

Très recherché dans les salons, Fugère y monte parfois des opéras-comiques « de société » et avec un tact merveilleux.

GOURDON créa bien des rôles aux Variétés, aux Bouffes-Parisiens, aux Fantaisies-Parisiennes, aux Menus-Plaisirs où il composa avec art le personnage multiple de Chalumeau, dans *les Croqueuses de pommes*, de Louis Deffès. A l'Opéra-Comique, il tient avec succès l'emploi des laruettes. Très amusant dans *le Maçon* et dans un des docteurs de *l'Amour médecin.*

GRESSE, lauréat en 1896, élève d'Edmond Duvernoy, fils de l'excellente basse de l'Opéra; basse aussi et doué d'une excellente voix. Sujet d'avenir.

ISNARDON, à la suite de débuts passés à peu près inaperçus s'en fut à Bruxelles, où il resta pendant plusieurs années. De retour, il reprit le rôle de Lescaut, de *Manon*, devenu vacant par le départ de Taskin. Depuis, il a beaucoup chanté le répertoire : *Mignon, les Pêcheurs de perles, Lakmé* et *la Traviata*, et le capitaine Roquefinette, du

ORGUES d'ALEXANDRE Père & Fils

81, rue Lafayette, PARIS

ORGUES-HARMONIUMS
Depuis 100 fr. jusqu'à 8.000 fr.
POUR SALONS, ÉGLISES, ÉCOLES

ORGUES A MAINS DOUBLÉES
MODÈLES NOUVEAUX

Trois ans de crédit

Envoi franco, sur demande, du Catalogue illustré.

Chevalier d'Harmental; et Cantagnac, de *la Femme de Claude*.

Élève de MM. Bax et Ponchard. Auteur d'un ouvrage intitulé : *le Théâtre de la Monnaie*.

JÉROME, lauréat du Conservatoire de Lyon, puis du Conservatoire de Paris (classe de M. Crosti), où il remporta le premier prix de chant et le deuxième prix d'opéra-comique, débuta à l'Opéra dans *Faust*.

Après avoir chanté le grand opéra à Bordeaux, il débuta place du Châtelet dans *les Pêcheurs de perles*.

Il créa, dans *la Jacquerie*, à Monte-Carlo, le rôle du brillant Robert; il le conserva naturellement à Paris; il y déploya la même flamme et y obtient le même succès.

Jérôme a créé Antonin, de *la Femme de Claude*.

LASSALLE, le baryton de grande renommée. Comédien de fière allure, chanteur d'un mérite hors ligne, talent original, Lassalle a conquis une place au premier rang des artistes de l'époque.

Après une saison au Conservatoire, puis de sérieuses études avec Novelli, Lassalle débuta sur les scènes de Lyon et de Bruxelles. Il fit sa première apparition à l'Opéra, le 7 juin 1872, dans *Guillaume Tell*, et obtint immédiatement le succès mérité par ses qualités exceptionnelles. La direction de notre première scène le prêta à Victorin Joncières pour créer le rôle du comte dans *Dimitri*, au Théâtre-Lyrique. Il s'y montra superbe.

A l'Opéra, Lassalle a joué tout le répertoire depuis le départ de Faure; Nélusko et Guillaume furent ses meilleurs rôles. Il a créé Scindia, du *Roi de Lahore*, *Henry VIII*, Mala-

CALMANN LÉVY, Éditeur

3, rue Auber, **PARIS**

Paul de SAINT-VICTOR

LES DEUX MASQUES

3 volumes in-8° à **7 fr. 50** c. le volume.

ANCIENS ET MODERNES

1 volume in-8° à **7 fr. 50** c.

testa, de *Françoise de Rimini;* Rysoor, de *Patrie;* Benvenuto, d'*Ascanio* et *Rigoletto.* Autant de magistrales incarnations.

LEPRESTRE, premier ténor léger, lauréat du Conservatoire, fit deux saisons à Bruxelles avant son début à l'Opéra-Comique, qui s'effectua dans Desgrieux, de *Manon.* Jolie voix et physique agréable. Il a créé le Chevalier d'Harmental, dans l'opéra de ce titre, et interprété bien des rôles du répertoire : *Mignon, Lakmé,* etc.

MARC-NOHEL, baryton, débuta à la Gaîté dans *le Bossu,* transformé en opérette. Elégant cavalier, on lui distribue surtout des rôles où le physique en joue un (de rôle !) *le Pré aux Clercs;* Juliano, du *Domino noir;* Frédérick, de *Lakmé.* Il a créé le Régent, du *Chevalier d'Harmental,* où son élégance et sa distinction ont été très remarquées.

MARÉCHAL, ténor de demi-caractère, a quoique jeune, plusieurs années de province, particulièrement au théâtre du Grand Cercle d'Aix-les-Bains. Son début s'est effectué dans le rôle de José, de *Carmen.* Depuis, il s'est fait apprécier dans *les Pêcheurs de perles* et *Cavalliera rusticana.*

MAUREL (Victor), né à Marseille, élève du Conservatoire de Paris, où il obtint en 1867, les premiers prix de chant et d'opéra, en partage avec Gailhard, actuellement l'un des directeurs de l'Académie nationale de musique. Au concours, il se fit entendre dans le troisième acte de *Don Juan.* Gailhard dans Leporello, et madame Brunet-

Lafleur, dans Elvire lui donnaient la réplique. Le succès de ces trois élèves, déjà des artistes, et tous les trois de la classe de Charles Duvernoy, fut retentissant; les habitués du Conservatoire en ont gardé le souvenir.

La même année, Maurel débutait avec succès à l'Opéra, dans le comte de Luna, du *Trouvère*. Puis, il partit pour l'Italie, où il se fit une place considérable. A Londres, à Saint-Pétersbourg, à Vienne et en Amérique, il chanta tous les rôles de barytons. Il créa à la Scala de Milan, Iago, de *l'Otello*, de Verdi, ainsi que *Falstaff* du même maître. Entre-temps, il donnait à l'Opéra de Paris des représentations d'*Hamlet*, de *Don Juan*, d'*Aïda* et à l'Opéra-Comique, il chantait *Zampa* et *l'Etoile du Nord*.

Doué d'une voix admirable et d'un beau physique, Victor Maurel est un de nos artistes les plus complets.

Maurel a été directeur du Théâtre-Lyrique, place du Châtelet, salle actuelle de l'Opéra-Comique.

MONDAUD, baryton, chanta le grand répertoire à Lyon et à Rouen. Il a créé remarquablement le rôle de l'officier ennemi de *l'Attaque du moulin* et a repris celui de Sainte-Croix, dans *Paul et Virginie*. Voix forte et bien timbrée.

MOULIÉRAT, lauréat de notre Conservatoire. Son début eut lieu dans *Lalla Roukh*. Le jeune artiste fut d'emblée adopté.

Mouliérat a chanté, pour ainsi dire, tout le répertoire. Dans José, de *Carmen*, il se fait remarquer par la vigueur de son expression. *Mignon, le Roi d'Ys*, tous les rôles enfin valent aussi de beaux succès à ce brillant ténor, qui, dans

CALMANN LÉVY, Éditeur
3, rue Auber, **PARIS**

VICTORIEN SARDOU
de l'Académie française.

	FR. C.		FR. C.
ANDRÉA	2 »	LA FAMILLE BENOITON . .	2 »
BATAILLE D'AMOUR . . .	1 »	LES FEMMES FORTES . .	2 »
LE CAPITAINE HENRIOT .	1 »	FERNANDE	2 »
DANIEL ROCHAT	2 »	LES GANACHES	2 »
LE DÉGEL	1 50	LES GENS NERVEUX . . .	2 »
LES DIABLES NOIRS . . .	2 »	LA HAINE	2 »
DIVORÇONS	2 »	MAISON NEUVE !	2 »
DON QUICHOTTE	2 »	M. GARAT	1 50
L'ÉCUREUIL	1 50	NOS BONS VILLAGEOIS . .	2 »

Werther déploie des qualités de tragédien et de chanteur de grand style.

Toujours sur la brèche et toujours prêt à remplacer un camarade, cet artiste est des plus précieux à la direction.

TONY THOMAS, jeune trial, a commencé au café-concert. Très amusant dans sa création de La Fleur, de *la Vivandière*. Bien aussi dans Frédéric, de *Mignon*. Il prendra certainement la place laissée vacante par le départ de Barnolt.

TROY, baryton, frère du célèbre chanteur mort trop tôt. Troy jeune, lauréat du Conservatoire, a débuté au Théâtre-Lyrique, sous la direction Carvalho. Il fut de la création de *Roméo et Juliette*. A l'Opéra-Comique, il se rend très utile au second rang par son mérite de chanteur et de comédien et remplit les fonctions de régisseur de la direction. Troy est membre de la Société des Concerts du Conservatoire.

M^{lle} CHEVALIER, dugazon, élève du Conservatoire, où elle obtint à dix-huit ans le premier prix de chant et le premier prix d'opéra-comique. Du talent, une volonté et un zèle inébranlables. Esther Chevalier sait tous les rôles. C'est le type de la dugazon, vive, spirituelle et disant à ravir. Elle débuta dans *le Domino noir*. Depuis, elle a fait beaucoup de créations et chanté le répertoire. Toujours prête à remplacer au pied levé les camarades indisposées.

Mademoiselle Chevalier est, sans contredit, l'une des

CALMANN LÉVY, Éditeur
3, rue Auber, **PARIS**

VICTORIEN SARDOU
de l'Académie française.

	FR. C.		FR. C.
NOS INTIMES	2 »	LES PRÉS SAINT-GERVAIS.	1 50
L'ONCLE SAM	2 »	LES PRÉS SAINT-GERVAIS,	
LA PAPILLONNE	2 »	op.-bouffe	2 »
PATRIE !	2 »	RABAGAS	2 »
LES PATTES DE MOUCHE	2 »	LE ROI CAROTTE	2 »
LA PERLE NOIRE	2 »	SÉRAPHINE	2 »
PICCOLINO	2 »	LA TAVERNE	5 »
PICCOLINO, op.-com	2 »	LES VIEUX GARÇONS	2 »
LES POMMES DU VOISIN	2 »		

plus précieuses artistes de l'Opéra-Comique et de par le talent et de par le zèle.

M^{lle} CALVÉ (EMMA DE ROQUER), née à Madrid, élève de madame Marchesi et de Puget, débuta à Nice, dans une représentation à bénéfice. Elle chanta à Bruxelles avant de paraître, en 1884, au Théâtre-Italien de M. Victor Maurel, puis à l'Opéra-Comique de la rue Favart, où elle créa *le Chevalier Jean*. Son jeu un peu froid se transforma complètement en Italie. Elle revint à Paris, chanta *les Pêcheurs de perles*, puis entreprit des tournées en Italie, en Angleterre et en Amérique. Rentrant de nouveau à l'Opéra-Comique, mademoiselle Calvé y créa *Cavalleria rusticana*, puis *la Navarraise*, où elle a déployé de grandes qualités de tragédienne lyrique. Artiste de tempérament, très intéressante à suivre.

Massenet compose une *Sapho* qu'il destine à mademoiselle Calvé.

M^{lle} DELNA, une des étoiles de la maison, engagée à seize ans à peine, débuta dans la reprise des *Troyens*; créa Charlotte, de *Werther*; Marceline, de *l'Attaque du moulin*; miss Quickly, de *Falstaff*, et reprit Méala, de *Paul et Virginie*, où elle obtint un succès personnel, malgré le souvenir de la créatrice, madame Engalli, inoubliable dans ce rôle, qu'elle interprétait magistralement.

Voix chaude, talent naturel, instinct scénique, mademoiselle Delna, déjà étoile, est appelée à un grand avenir. *La Vivandière*, œuvre posthume de Benjamin Godard, a été un triomphe pour elle.

La Vivandière a été pour mademoiselle Delna une parfaite

IMPRESSIONS ARTISTIQUES
EN TOUS GENRES

Programmes Illustrés
POUR THÉÂTRES, CONCERTS ET SOIRÉES

MAISON RAPIDE
8, Rue Drouot, 8

TÉLÉPHONE **PARIS**

création. Dans Jeanne, de *la Jacquerie*, l'artiste est absolument complète ; sa voix fait merveille ; son jeu atteint le pathétique, et sans effort, instinctivement.

Mademoiselle Delna a vaillament abordé *Orphée*, qui n'avait pas été chanté depuis madame Viardot, inoubliable. Son succès, devant le vrai public, l'a consolé des critiques un peu sévères de la presse le lendemain de la reprise du chef-d'œuvre de Gluck.

M^{me} DELORN, mezzo-soprano, tient avec autorité beaucoup de rôles du répertoire, notamment dans *Carmen*, *Manon*, *Lakmé*, *Mireille*, où elle chante tantôt le berger, tantôt Clémence. A l'improviste, elle a rempli le rôle de Lola, de *Cavalliera rusticana*.

Cette artiste de valeur a épousé M. Henri Carré, le distingué chef des chœurs de l'Opéra-Comique.

M^{lle} DUBOIS débuta par la création de *Chardonnerette* dans *Ninon de Lenclos*. Elle a repris le rôle de Mignon avec la version de mezzo-soprano, créé par madame Galli-Marié. — De l'avenir.

M^{lle} LAISNÉ vient du Conservatoire en ligne directe ; élève de M. Boulanger. Elle remporta le premier prix en 1892. Elle a créé Jeanne, de *la Vivandière*. Après avoir abordé plusieurs rôles du répertoire, elle a repris le rôle de Virginie dans le drame lyrique de Victor Massé, au départ de mademoiselle Saville. Elle chante également *les Noces de Jeannette*, *les Deux Avares* et l'Ombre heureuse, d'*Orphée*.

CALMANN LÉVY, Éditeur

3, rue Auber, PARIS

JULES BARBIER

THÉATRE EN VERS

2 volumes à 3 fr. 50 c. chacun.

M^{lle} LECLERCQ a chanté à la Gaîté, dans *le Bossu*, *Les Noces de Jeannette* ; Philine, de *Mignon*, *la Nuit de Saint-Jean* ; Mirza, de *Lalla Roukh* et quantité d'autres rôles du répertoire ont fait apprécier cette artiste, bien précieuse pour son théâtre. Mademoiselle Leclercq gazouille bien agréablement le rôle de Mélie, de *Xavière*, et elle a repris le rôle de l'Amour, dans *Orphée*.

M^{lle} MARIGNAN (ce nom résonne comme le bruit d'une victoire), élève de M. Saint-Yves-Bax, conquit au concours de 1895 trois premiers prix : celui de chant, celui d'opéra et celui d'opéra-comique. Elle possède une voix riche et brillante et lance les vocalises avec éclat. — Bon début dans *Galathée*. Elle a créé Bathilde, du *Chevalier d'Harmental*, et repris Dinorah, du *Pardon de Ploërmel*, où elle obtient beaucoup de succès dans la valse de l'Ombre. Elle chante aussi Eurydice, d'*Orphée*. — Très jolie.

M^{me} MOLÉ-TRUFFIER, accorte et gracieuse élève du Conservatoire, et femme de M. Truffier, sociétaire de la Comédie-Française. C'est une charmante comédienne et une chanteuse de talent qui tient avec autorité la plupart des dugazons. Elle a créé plusieurs rôles et repris Micaela, de *Carmen*, avec une grâce bien remarquable ; c'est presque toujours elle qui remplit le rôle de Nicette, du *Pré aux Clercs*. Elle chante la soubrette de *l'Amour médecin*. Gentille création dans *Pris au piège*.

M^{lle} PACK vient de l'Opéra. Elle a chanté *Cavalleria rusticana* et *Carmen*, remplacé mademoiselle Delna dans *la Vivandière*, où, après la remarquable créatrice du rôle,

CALMANN LÉVY, Éditeur

3, rue Auber, **PARIS**

THÉATRE DE SALON

Octave FEUILLET.	Scènes et Comédies.	1 vol.
—	Scènes et Proverbes.	1 —
A. GENNEVRAYE.	Théatre au salon	1 —
MÉRY.	Théatre de salon	1 —
—	Nouveau théatre de salon	1 —
Émile de NAJAC.	Théatre des gens du monde. . . .	1 —

Chaque volume, Prix : **3 fr. 50** c.

elle a su se faire apprécier et applaudir. Elle a créé Delphine, de *la Femme de Claude*. Jolie voix, assez étendue. Occupera une belle place à l'Opéra-Comique.

M{lle} **SAVILLE**, canadienne, a débuté avec succès à la réapparition de *Paul et Virginie*, dans le rôle que créa madame Ritter. Elle a obtenu un nouveau succès dans *la Traviata*.

Jolie voix et physique très sympathique.

M{lle} **PARENTANI**, chanteuse légère, était à Montpellier avant d'entrer à l'Opéra-Comique : *Mireille*, *Lakmé*, *la Fille du Régiment*, *Louise*, de *Don Pasquale*... Artiste consciencieuse, fort utile à la direction.

M{lle} **PERRET** obtint du succès d'abord dans l'opérette ; Diane, d'*Orphée aux Enfers*, lors de la reprise à la Gaîté, valut tous les éloges à la femme et à la comédienne. A l'Opéra-Comique, mademoiselle Perret a pris les mères-dugazons, emploi qu'elle tient fort bien. Elle est membre de la Société des Concerts.

M{lle} **PIERRON**, fille de l'ancien comédien du Théâtre-Historique et de l'Odéon. Une bonne élève du Conservatoire, une artiste au talent très sympathique. Encore jeune, mademoiselle Pierron a pris l'emploi des duègnes, au grand profit de l'Opéra-Comique. Deux créations applaudies, à l'actif de mademoiselle Pierron : *Plutus* et *le Baiser de Suzon*. Fort bonne comédienne dans la marquise, de *la Fille du Régiment*. — Rappelons aussi la façon intéressante dont elle a rendu le personnage de Catherine de

CASINO D'ÉTRETAT

(A 4 heures de Paris)

OUVERT DU 15 JUIN AU 1er OCTOBRE

BAINS DE MER
BAINS CHAUDS D'EAU DE MER ET D'EAU DOUCE
HYDROTHÉRAPIE

GRANDE SALLE DE BAL, DE SPECTACLE ET DE CONCERT

Salon de Lecture
PETITS CHEVAUX — CERCLE

Café-Restaurant

Le tout en façade sur la mer, et abrité par un vaste promenoir sur la terrasse.

CLUB DE LAWS-TENNIS

Médicis, dans *l'Escadron volant de la Reine*, le dernier opéra de Litolff.

M^{lle} THIPHAINE possède une jolie voix dans les registres élevés et vocalise assez facilement. Elle a débuté, en sortant du Conservatoire, dans *le Pré aux Clercs*. Elle a chanté *le Toréador* et *la Fille du Régiment*.

Jolie voix. — Rendra des services à son théâtre.

M^{lle} WYNS, — premier prix de chant, élève de M. Crosti, — engagée à l'Opéra après ses succès au Conservatoire, quitta ce théâtre sans y avoir débuté et vint à l'Opéra-Comique, où elle chanta *Carmen* et *Mignon*. Douée d'une jolie voix et d'un physique distingué, mademoiselle Wyns s'est également fait applaudir dans Marguerite, de *Paul et Virginie*, bien que le rôle ne soit pas tout à fait de son emploi. Elle a repris ensuite le personnage de Méala, qui lui convient bien mieux. — Mademoiselle Wyns obtient beaucoup de succès pendant l'été, soit à Aix-les-Bains, soit à Vichy.

M^{lle} VAN ZANDT, naquit aux États-Unis. Élève de sa mère, (qui fut elle-même une artiste remarquable) et de Lamberti, elle débuta dans Zerline, de *Don Giovanni*, en 1879 et chanta à Covent-Garden, où elle débuta dans *la Sonnambula*.

Son début à Paris eut lieu en 1880 dans *Mignon*, qui la posa d'emblée en étoile. Il lui fallut retourner en Angleterre et aller en Danemark, ayant contracté des traités, antérieurement. A son retour, elle créa *Lakmé*, que Léo Delibes composa pour elle. Elle interpréta ensuite Dinorah, du

Pardon de Ploërmel et Rosine du *Barbier de Séville*. Elle fut, on s'en souvient, contrainte d'abandonner ce dernier rôle le soir même de la reprise, par suite d'une indisposition.

Mademoiselle Van Zandt revint un an plus tard; elle essaya de faire sa rentrée par sa création de *Lakmé*, mais les scènes regrettables qui accueillirent sa réapparition obligèrent la direction à résilier le nouvel engagement.

Depuis cette reprise, mademoiselle Van Zandt a chanté en Italie, en Angleterre, en Russie, en Amérique; où encore?

JACQUET, bon comédien, remplit avec intelligence quelques rôles de l'emploi de Couderc. — **M^{lle} LEJEUNE,** chanteuse légère, passa une année à la Monnaie, de Bruxelles. — **M^{lle} MEREY,** également chanteuse légère, fit également une saison à la Monnaie. — **M^{me} OSWALD,** veuve du courriériste du *Gaulois*, a débuté dans Micaëla, de *Carmen*; et ensuite dans Fatma, du *Caïd*, où elle s'est montrée charmante et comme chanteuse et comme comédienne; elle possède une jolie voix.— Etc., etc.

ODÉON

ADMINISTRATION

M. Paul GINISTY, directeur. — BOURDON, directeur de la scène. — Maurice VAUCAIRE, archiviste. — FONVILLE, secrétaire de la direction. — DHERVILLY, régisseur général. — FOUCAULT, régisseur. — CHRISTIAN, inspecteur du matériel.

ARTISTES

ÉMILE ALBERT, après avoir débuté à la banlieue, est engagé par Paul Deshayes pour plusieurs tournées. Il entre au Châtelet, passe au Gymnase, revient au Châtelet créer Talbot fils, dans *Jeanne d'Arc;* joue dans *les Pirates de la savane,* dans *Don Quichotte;* après un court séjour à l'Ambigu, retourne de nouveau au Châtelet, où M. Antoine le remarque dans *la Bouquetière des Innocents,* et l'engage.

AMAURY, depuis bien des années à l'Odéon, jeune premier distingué, n'a pas, on peut le dire, de rival dans le répertoire classique. Que dire de plus?

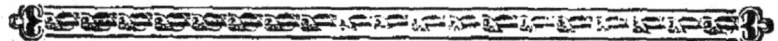

LA REVUE DE PARIS
Paraît le 1ᵉʳ et le 15 de chaque mois.

PRIX DE L'ABONNEMENT :

	UN AN	SIX MOIS	TROIS MOIS
PARIS	48 »	24 »	12 »
DÉPARTEMENTS	54 »	27 »	13 50
ÉTRANGER (UNION POSTALE)	60 »	30 »	15 »

On s'abonne aux bureaux de la Revue de Paris, *85 bis, faubourg Saint-Honoré, dans toutes les librairies et dans tous les bureaux de Poste de France et de l'Etranger.*

CHELLES, premier rôle, plein de flamme et doué d'un bon organe, a passé par Belleville, les Matinées Ballande, le Théâtre-Historique (direction Castellano) et l'Odéon, où la création de Jack, et celle de Samuel de Méran, dans *Madame de Maintenon*, lui firent grand honneur.

A l'Ambigu, il s'est particulièrement distingué dans *le Fils de Porthos*, *Mademoiselle de Bressier*, et le double personnage de Mathias et du docteur Antekerke, du drame que MM. Busnach et Georges Maurens ont tiré du roman de Jules Verne, *Mathias Sandorff*.

(Edition de 1889.)

A la Porte-Saint-Martin, à l'Ambigu, aux Variétés, au Théâtre-Moderne, Chelles a fait de nombreuses créations, qui l'ont classé au premier rang de nos bons acteurs de drame. *La Belle Limonadière*, *les Chouans*, *les Ruffians de Paris*, *les Deux Patries*, *le Capitaine Floréal* et, dans *l'As de trèfle*, une nouvelle incarnation du rôle créé par Taillade, ont montré toute la souplesse de son talent de composition, qui excelle aussi bien dans le comique que dans l'expression de la passion et de la force. Il a bien compris et bien rendu, dans *la Mendiante de Saint-Sulpice*, le personnage onctueux et martial de l'abbé d'Areynes. — Beau physique, organe superbement timbré et des plus clairsonnants.

CORNAGLIA, justement estimé, créa Francet Mamaï dans *l'Arlésienne*. Il a repris ce rôle avec un grand succès au second Théâtre-Français, où la belle œuvre de M. Alphonse Daudet et de Georges Bizet a obtenu une longue vogue, et fait différentes bonnes créations, notamment celle des *Deux Barbeaux*, de M. André Theuriet.

CALMANN LÉVY, Éditeur
3, rue Auber, **PARIS**

GEORGE SAND

Théâtre complet. 4 volumes.
Théâtre de Nohant 1 —

Chaque volume, Prix · **3 fr. 50.**

Cornaglia remplit avec une rare distinction les rôles marqués du répertoire. C'est un artiste consciencieux, plein de bonhomie et de naturel.

DARRAS, un comédien qui s'est fait d'emblée une place dans les rôles de paysans, de valets raisonneurs.

DIEUDONNÉ. Inutile de chercher à quelle date il commença le théâtre, renonçant à devenir architecte. Toujours est-il que, au sortir du Conservatoire (classe de Samson), il s'en fut à Lisbonne, puis suivit Rachel en tournées.

Il débuta, à Paris, dans Abel, du *Paradis perdu*, de d'Ennery, à l'Ambigu... il y a de cela quelque quarante ans !

Au Gymnase, il joue les amoureux et les jeunes premiers, devenant peu à peu un comédien d'importance. Moyennant le paiement d'un dédit de trente mille francs, il quitta ce théâtre et partit pour Saint-Pétersbourg où, pendant dix ans, il remporta succès sur succès.

Rentré en France, il créa une pièce de Labiche au Palais-Royal et contracta avec le Vaudeville, où il reprit quelques créations de Félix, dont il avait la verve communicative, le mordant et le brio. Son répertoire à ce théâtre serait long à rappeler; sa nomenclature contient *Madame Caverlet*, les *Dominos roses*, les *Rois en exil*, *Gerfaut*, *l'Affaire Clémenceau*, *Mensonges*, où il remplissait le personnage du baron Desforges avec beaucoup de finesse et d'autorité et *le Député Leveau*. *Le Nabab* fut un de ses meilleurs succès.

Entre-temps, il a joué *l'Engrenage*, à la Comédie-Parisienne, et *l'Age difficile*, au Gymnase. Le voici à l'Odéon, où débuta sa fille, Déa Dieudonné, en sortant du Conserva-

CALMANN LÉVY, Éditeur

3, rue Auber, **PARIS**

F. PONSARD

	FR. C.		FR. C
AGNÈS DE MÉRANIE	2 »	L'HONNEUR ET L'ARGENT.	2 »
LA BOURSE	2 »	HORACE ET LYDIE	1 50
CE QUI PLAIT AUX FEMMES	2 »	LE LION AMOUREUX	2 »
CHARLOTTE CORDAY	2 »	LUCRÈCE	2 »
GALILÉE	2 »	ULYSSE	2 »

SAINT-RÉMY (Duc de Morny)

LES BONS CONSEILS	1 50	LES FINESSES DU MARI	1 50

toire. On se souvient encore de la toute charmante artiste, enlevée si jeune à l'affection du public.

JANVIER, un des rares qui n'aient pas passé par le Conservatoire, débuta avec Antoine dans l'un des jeunes gens de *l'École des veufs;* puis joua *le Maître*, et s'y fit remarquer. Ensuite, il créa au Théâtre-Libre *les Revenants, la Fille Elisa, Sidonie, la Fin du vieux temps*, où son succès décida de son engagement à l'Odéon, par MM. Marck et Desbeaux. Il joua au second Théâtre-Français *la Fille à Blanchard;* le rôle du bouffon, dans *Yanthis*, et reprit dans *l'Héritage de M. Plumet* le personnage rempli à l'origine par Parade.

Après deux ans d'Odéon, il joua au Vaudeville et au Gymnase. Il créa l'employé de *M. le Directeur;* le commissaire de *Disparu;* l'amoureux de *Au Bonheur des dames*. Son retour à l'Odéon s'est effectué dans le bretteur du *Capitaine Fracasse*, qu'il rend d'une façon supérieure. Comédien subtil; l'un des plus... chercheurs de la jeune école.

LAMBERT (ALBERT), l'un des premiers, sinon le premier, de cette vaillante troupe de l'Odéon. *Louis XI;* Glocester, des *Enfants d'Edouard;* Agamemnon, Tartufe, Alceste ont posé ce comédien, aimant passionnément son art; ce pilier du répertoire, qui s'est taillé également des succès dans les œuvres modernes : Marat, de *Charlotte Corday;* la *Maîtresse légitime;* Aristide, du *Fils naturel;* le marquis de Puygirou, du *Mariage d'Olympe*.

Rouennais, Albert Lambert organise dans sa ville natale des représentations aux anniversaires de Corneille. De plus, il taquine un peu la muse; il a fait représenter à la

CALMANN LÉVY, Éditeur

3, rue Auber, PARIS

THÉATRE

DE

CAMILLE DOUCET

2 volumes grand in-18. Prix : **3 fr. 50** c. le volume.

Comédie-Française, également à l'occasion de l'anniversaire de Corneille, un à-propos en vers : *Entre amis*, dont le mérite a été apprécié.

De l'autorité, de l'ampleur.

LÉON-NOEL a choisi la carrière théâtrale contre la volonté de son père, qui voulait en faire un entrepreneur de bâtisses, comme dit la chanson. Il débuta aux Délassements-Comiques, joua sur plusieurs petites scènes avant d'arriver au Châtelet.

Du Châtelet, Léon-Noël passa à l'Ambigu ; puis, après deux à trois années à l'étranger, à la Gaîté, pour la reprise de *Monte-Cristo*.

A la Porte-Saint-Martin, il s'est distingué dans plusieurs créations et dans la prise de possession de rôles qu'il s'est appliqué à bien jouer, sans préoccupation de ses prédécesseurs. Dans *Robert Macaire*, il a obtenu un grand succès, malgré le souvenir de Frédérick Lemaître.

Il rendait en comédien de la bonne comédie le notaire Malézeau, dans *la Grande-Marnière*.

A citer aussi, parmi ses créations : *l'Obstacle*, *Mon Oncle Barbassou*, *Musotte*, au Gymnase ; *les Rois* et *Gismonda* à la Renaissance.

Dans la plus récente reprise du *Juif Errant* au Châtelet, Léon-Noël a joué Dagobert. Il remplit bien, dans *le Capitaine Fracasse*, l'Hérode dessiné dans le roman de Th. Gautier.

DE MAX (Edouard-Alexandre dit). Cet artiste d'origine roumaine, sortit triomphant du Conservatoire en 1891, avec deux premiers prix. — Elève de Worms.

LES PERSONNES NERVEUSES
ne doivent pas boire d'autre café que le
CAFÉ BARLERIN
hygiénique de santé, recommandé dans les maladies de l'estomac, *gastrites, gastralgies, gastro-entérite, vents et aigreurs*, donne de bons résultats dans les migraines et névralgies, maladies de cœur et toutes les névroses.

Se vend en boîtes de 250, 500 et 1.000 grammes, dans toutes les bonnes pharmacies, drogueries et épiceries.

VENTE EN GROS
chez M. R. BARLERIN, pharmacien à Tarare, qui expédie franco une boîte de 250 grammes pour 1 fr. 25

Il débuta à l'Odéon dans Néron, de *Britannicus*, et le succès ne répondit pas à l'attente générale.

A la Renaissance, très remarquable sa création du vieux monarque, dans *les Rois*. *Izeÿl* lui valut encore un succès appréciable, ainsi que *Gismonda* et Thésée, de *Phèdre*. Son *Don Carlos*, dans l'adaptation qu'a faite M. Charles Raimond de la tragédie de Schiller, est assez incohérent, mais témoigne cependant de la valeur de l'artiste.

Ce comédien possède de superbes qualités et de l'originalité personnelle; inégal, mais ne tombant jamais dans la banalité.

MONTEUX, élève de Worms, premier prix de tragédie, qu'il conquit haut la main, débuta dans *la Vie... de courte durée*, et créa également un rôle dans *la Blague*. Il s'est fait applaudir dans deux rôles qui conviennent bien à sa nature: Othello, du *More de Venise*, d'Alfred de Vigny, et Yacoub, de *Charles VII chez ses grands vassaux*, d'Alexandre Dumas.

De la chaleur et de l'expression.

Monteux appartient à une famille d'artistes. Un de ses frères est chef d'orchestre; un autre remporta un prix de violon.

MONTIGNY, élève d'Adolphe Dupuis, commença à Montparnasse en 1862; parcourut la province et passa deux années à Saint-Pétersbourg, sa ville natale.

Engagé au Vaudeville, sur la recommandation de son professeur, il fut des *Rois en exil*, de *Gerfaut*, de *Renée*, *du Père*, du *15ᵉ Hussards*, de *M. de Morat*.

Au Gymnase, quelques rôles sans grande importance.

POUR ÊTRE ROBUSTE ET FORT
Jouir pendant cent ans d'une parfaite santé

il faut boire à jeun et après les repas une tasse de

CAFÉ BARLERIN

et faire usage de crèmes ou de potages
à la Farine Mexicaine du savant Benito-del-Rio.

Ces aliments délicieux se recommandent aux malades atteints de la poitrine ou qui digèrent mal. Ils sont précieux pour les jeunes filles, les convalescents, les valétudinaires et les vieillards et à tous les malades ayant besoin d'un reconstituant énergique, non irritant,

Se vend en boîtes de **2 fr. 25, 4** *et* **7** *francs, dans toutes les principales pharmacies, drogueries et épiceries.*

M. R. BARLERIN, de Tarare, envoie franco une boîte de 2 fr. 25 contre un mandat-postal.

A l'Ambigu, il a repris, non sans succès, Coupeau dans *l'Assommoir* et fait sa création de *Jack Tempête*.

A la Renaissance, création dans *Gismonda*; reprise de *Fedora*, de *la Femme de Claude*, etc.

« Montigny, dans les premiers rôles de composition, réussit à force de talent, à faire passer l'invraisemblable et même l'antipathique. » Ainsi s'expriment les *Annales du théâtre*.

RAMEAU. Savigny, de *Mariage d'hier*; Sternay, du *Fils naturel*; Montaiglin, de *Monsieur Alphonse*, etc., ont été très favorables à cet artiste distingué, à cet excellent comédien.

SAINT-GERMAIN, élève du Conservatoire, remporta comme ses aînés dans la classe de Provost : Got, Delaunay et Thiron, le premier prix de comédie à l'unanimité.

Le 25 septembre 1853, il débute à l'Odéon, où il fait quatre créations, dont *Mauprat*, de George Sand; et, le 1er juillet suivant, il entre à la Comédie-Française, débute dans Gros-René, du *Dépit amoureux*, et Raymond de *la Famille Poisson*. Après avoir passé dans cette grande maison cinq années, pendant lesquelles il crée dix rôles, ce qui est rare en si peu de temps, est à la veille d'être nommé sociétaire; mais, tenté par les offres des quatre théâtres de genre, il part. — Il opte pour le Vaudeville, où il paraît pour la première fois, à la fin de juillet 1859, dans *les Honnêtes Femmes*. Il crée, à la place de la Bourse, près de quatre-vingts rôles et dit le prologue d'ouverture du théâtre de la Chaussée-d'Antin; il joue le même soir une comédie

de Gondinet, *les Oublieuses*, qui eut seulement cette unique représentation.

Après dix-sept années, et presque au lendemain d'un de ses plus grands succès, *le Procès Vauradieux*, il entre au Gymnase, où il fait ces deux créations exceptionnelles : *Bébé* et *Jonathan*, dans lesquelles il se surpasse et qu'il a marquées d'une grande originalité. *L'Age ingrat*, *les Cascades*, *la Femme de chambre*, *Nounou*, *la Papillonne*, *le Roman parisien*, *Monsieur le Ministre*, *Autour du mariage*, *le Prince Zilah*, bien d'autres créations et bien d'autres reprises, bénéficient aussi de son jeu plein de finesse.

En 1885, Saint-Germain ne renouvelle pas son engagement, désireux de ne plus se fixer : il crée successivement *la Mission délicate*, à la Renaissance; *Martyre*, à l'Ambigu; *le Songe d'une nuit d'été*, à l'Odéon; *Marquise!* au Vaudeville; plusieurs rôles à la Renaissance, et il se décide à contracter avec le Palais-Royal. Il débute à ce théâtre dans *les Miettes de l'année*, où il obtient un double succès de comédien et de mime, et crée, avec sa finesse habituelle et son art consommé, Paul Dubuisson, l'amant transi, dans *les Femmes des amis*; puis, *Monsieur chasse* et *les Joies du foyer*.

Il est certainement l'un des acteurs de Paris qui jouèrent le plus de rôles... trois cents environ. Rappelons encore au hasard de la plume : à la Comédie-Française : *les Ennemis de la maison*, *le Gâteau des reines*, *Marton et Frontin* et *Rêves d'amour*; au Vaudeville : *Jobin et Nanette*, *la Tasse de thé*, *le Don Juan de village*, *Pierrot posthume*, *Aux crochets d'un gendre*, *Maison neuve*, *le Cachemire X. B. T.*, *le Petit Voyage*, *la Chercheuse d'esprit*, *Plutus*, *un Monsieur qui attend ses témoins*... etc., etc.

CALMANN LÉVY, Éditeur

3, rue Auber, PARIS

J.-J. WEISS

AUTOUR DE LA COMÉDIE FRANÇAISE.	1 vol.
A PROPOS DE THÉATRE.	1 —
LE DRAME HISTORIQUE ET LE DRAME PASSIONNEL. .	1 —
LE THÉATRE ET LES MOEURS	1 —

Chaque volume grand in-18, Prix : **3 fr. 50** c.

Saint-Germain fait depuis vingt ans partie du comité de l'Association des Artistes dramatiques, dont il est l'un des vice-présidents, et il a obtenu une médaille d'honneur comme secrétaire-rapporteur.

Il a écrit plusieurs pièces, entre autres *les Trois Curiaces* au Vaudeville; et, chansonnier à ses heures, il est vice-président du Caveau.

Comme professeur, on lui doit des élèves distingués. Il paraît que Régnier, en quittant le Conservatoire, l'avait désigné pour son successeur. — Il fut proposé par la commission pour la revision des études.

TAILLADE fit ses études jusqu'à la classe de rhétorique et, impatient d'entrer dans cette carrière théâtrale, si séduisante en perspective pour les jeunes cerveaux, il écrivit à mademoiselle Mars, qui le fit entrer au Conservatoire. Un an après, il débutait dans *la Ciguë*, aux Français, où il jouait aussi Valère, de *Tartufe*; Égiste, de *Mérope*; Séide, de *Mahomet*.

Sa création de *Bonaparte* ou *les Premières Pages d'une grande histoire*, à la Gaîté, attira l'attention sur lui d'autant plus que son visage rappelle celui du Premier Consul. Il ressemble également à l'un de nos premiers auteurs contemporains.

L'étrange et curieuse galerie de portraits que celle qui réunirait Charles-Quint, Œdipe, Javert *(les Misérables)*; Simon Renaud *(Marie Tudor)*, Abner, Philippe II, Perrinet Leclerc, Athos, Richard III, Harris *(la Case de l'oncle Tom)*; Oreste, Gennaro et tant d'autres, si divers! Quel que soit le personnage qu'il représente; qu'il soit Cromwell ou Rocambole, Néron ou le rémouleur des *Deux Orphelines*, ou bien

Vins de Bordeaux

Dans le but de faire connaître nos Vins, nous offrons, pour le prix de 100 francs, franco de port et de droits, une caisse de 25 bouteilles ainsi composée de six crus différents :

- 5 Bouteilles Margaux ou Saint-Estèphe.
- 4 — Saint-Julien ou Saint-Emilion.
- 4 — Sauternes ou Barsac.
- 4 — Château Cante-Laude ou Bel-Air.
- 4 — Château Rosemont-Geneste ou Pontet-Canet.
- 4 — Pichon-Longueville ou Larose.

Nous garantissons la qualité irréprochable de ces Vins.

M. SKAWINSKI & Cº
Propriétaires

Gironde – MARGAUX – Médoc

François Féron, de *Chien de garde*, Taillade veut la vérité ; il la veut et il la poursuit ; bien rarement, il ne la trouve pas.

Il a repris avec succès des rôles de Rouvière, l'interprète shakespearien. Il s'est fait applaudir dans *Trente Ans ou la Vie d'un joueur* et dans *Richard d'Arlington*, ces deux splendides créations de Frédérick Lemaître ; il a joué Jack Scheppart, des *Chevaliers du brouillard*, après madame Marie Laurent et avant mademoiselle Tessandier.

Taillade est l'auteur de cinq drames représentés : *Charles XII, le Château des Ombrières* (avec Barrière), *André Kubner, le Gladiateur de Ravenne* et *les Catacombes de Paris*.

(Edition de 1891.)

Depuis : *Tibère à Caprée, Pour le drapeau*, et différentes reprises ; entre autres, celle du *Vieux Caporal* (rôle mimé rempli à l'origine par Frédérick Lemaître). Enfin, la création du capitaine Morby, dans *la Belle Grêlée*, où il a des rugissements terribles et atteint le paroxysme du pathétique.

(16ᵉ édition.)

Magistral dans le grand inquisiteur de *Don Carlos*.

M^{lle} **CHAPELAS** sortit du Conservatoire avec un premier accessit. Toute mignonne, toute blonde, elle se spécialise en des créations d'ingénues, notamment *Paul et Virginie*, de M. Maurice Vaucaire ; *les Yeux clos*, et plus particulièrement encore se fit remarquer dans le petit page de *Don Carlos*.

M^{lle} **LUCE COLAS** a débuté au deuxième spec-

Maison Marguery
RESTAURANT, CAFÉ, HOTEL
CUISINE RENOMMÉE
CAVES TRÈS IMPORTANTES
VINS D'ORIGINE EXCLUSIVEMENT

VÉRANDAS SPACIEUSES
TERRASSES DÉCOUVERTES — JARDINS D'ÉTÉ
SALLES A MANGER CONFORTABLES DOMINANT LE BOULEVARD

GRANDS ET MOYENS SALONS
Pour Banquets, Mariages, Soirées, etc., avec entrée spéciale

MAGASIN DE DÉGUSTATION
ET VENTE DE VINS AUTHENTIQUES POUR PARIS ET L'EXPORTATION
1, RUE HAUTEVILLE, 1

tacle du Théâtre-Libre, dans *En famille* et s'est distinguée dans *la Puissance des ténèbres, la Pelote, le Maître, Leurs Filles*. Elle a joué à la Renaissance dans *Mademoiselle Quinquina;* au Vaudeville, dans *la Provinciale;* à la Porte-Saint-Martin, dans la reprise de *Fanfan la Tulipe*.

Ingénue comique, ou soubrette, ou bobonne, toujours intelligente et en verve.

M^{lle} **DALLET**, élève de Saint-Germain, commença à la Comédie-Parisienne, recommandée par M. Sardou. Elle joua dans *Mademoiselle Eve* et avec une sûreté de jeu rare chez une débutante. Elle passa aux Nouveautés et ses qualités d'ingénue comique la firent de nouveau remarquer par M. Sardou ; le maître lui confia, dans *Marcelle*, le rôle de Simonne, qui allait bien à sa frimousse enjouée et malicieuse.

Mademoiselle Dallet ressemble beaucoup à madame Jeanne May.

M^{lle} **DEPOIX** avait fait partie de la troupe du Gymnase, sous la direction de M. Montigny; elle revint à ce théâtre sous la direction de M. Koning.

Cette gentille, jolie et fine comédienne, à son retour au bercail, s'est fait apprécier dans *la Comtesse Sarah* et dans *la Miniature*, deux créations, et dans la reprise d'*Un monsieur qui suit les femmes*. — Toute charmante dans les *Femmes nerveuses*. On n'est pas agacée et agaçante avec plus de gentillesse et de grâce.

Toute charmante aussi dans *l'Art de tromper les femmes*.

A l'Odéon, elle a débuté dans le rôle d'Isabelle du *Capitaine Fracasse*, non moins jolie que naguère.

A LA MÉNAGÈRE
20, Boulevard Bonne-Nouvelle, PARIS

Nouveaux

AGRANDISSEMENTS
des Rayons de
LITERIE & AMEUBLEMENTS
avec Installations de
CUISINE MODÈLE, SALLE DE BAINS
et d'un
APPARTEMENT COMPLET

M^{lle} GRUMBACH, premier prix, douée d'une excellente diction et d'une sensibilité touchante, débuta brillamment dans Clara Vignot, du *Fils naturel*. Elle interprète *Mérope* avec beaucoup de talent.

M^{me} SEGOND-WEBER, premier prix de 1885, élève de Got.

Ses débuts dans *les Jacobites*, attendus avec quelque curiosité, à la suite d'un concours éclatant au Conservatoire, firent quelque sensation, et la Comédie-Française réclama immédiatement la jeune tragédienne pour l'année suivante. A l'Odéon, madame Segond-Weber crée aussi *Titania*, reine des fées, du *Songe d'une nuit d'été*, et *Michel Pauper*, et remplit avec beaucoup de sentiment Stella, de *Caligula*. — Deux fois, elle quitte l'Odéon; sa troisième entrée à ce théâtre s'effectue dans *Alceste*, d'Euripide.

A la Comédie-Française elle joua dona Sol d'*Hernani* et Andromaque. A l'Odéon, elle avait rempli le rôle d'Hermione dans la tragédie de Racine.

Madame Segond-Weber a joué à la Porte Saint-Martin, spécialement engagée pour le rôle de Mario, des *Beaux Messieurs de Bois-Doré*, qui avait été créé à l'Ambigu par mademoiselle Jane Essler.

Passionnée, nerveuse, vibrante, tragédienne-née.

Après quelques voyages artistiques, la voici à l'Odéon, pour la quatrième fois. — Fort touchante dans Junie, de *Britannicus*.

M^{lle} TESSANDIER (Aimée). M. Félix Jahyet raconte dans ses intéressants *Camées artistiques*, que cette comédienne émé... eut une enfance peu heureuse et qu'elle ne savait pas écri... à vingt ans.

EAU PURGATIVE DE
BIRMENSTORF
(ARGOVIE, EN SUISSE)

Médailles d'argent, d'or et diplôme d'honneur aux expositions de Francfort-sur-le-Mein, Nice, Paris, Gand, Spa, La Haye, Chicago.

Recommandée par les autorités les plus éminentes en médecine. Laxatif agréable et sûr, sans donner de malaises ni d'irritations intestinales. Préférable aux eaux allemandes (hongr. et bohém.).

Le *Guide aux eaux minérales* du D^r Constantin James dit :

Nous n'en connaissons pas qui purge mieux ni plus franchement sous un petit volume.

Se vend dans tous les dépôts d'eaux minérales, dans les principales pharmacies et chez M. Zehnder (Alfred), propriétaire à Birmenstorf (Argovie, en Suisse).

Aimée Tessandier entre dans la carrière théâtrale à vingt-deux ans, en jouant à Bordeaux *les Brebis de Panurge* et *la Dame aux camélias*. Elle va ensuite à Bruxelles; puis, revient à Bordeaux, plus appréciée alors dans cette ville qu'à son apparition. Elle part ensuite pour le Caire, où chacun des grands rôles du théâtre moderne lui vaut un triomphe.

Revenue en France, elle joue *la Dame aux camélias* à Dieppe, et M. Alexandre Dumas fils, qui assiste à la représentation, la fait engager au Gymnase, où elle débute dans cette même Marguerite Gautier; après tant d'autres, des plus autorisées, elle y émeut et s'y fait applaudir. Elle crée *l'Age ingrat*, avec une originalité tout à fait personnelle. *Le Fils de Coralie* compte aussi parmi ses meilleures créations au Gymnase.

Les succès de mademoiselle Tessandier se comptent par ses rôles, rôles créés ou rôles repris. Rappelons seulement, à l'Odéon : *Macbeth*, *Othello*, *Severo Torelli*, *l'Arlésienne*; où elle traduit avec une émotion communicative les douleurs, les angoisses maternelles de Rose Mamaï; enfin, *la Marchande de sourires*. A l'Ambigu, *Mademoiselle de Bressier*; au Vaudeville, *l'Affaire Clémenceau*; à la Porte-Saint-Martin, *les Chevaliers du brouillard*, car cette artiste d'une nature énergique et étrange et d'une grande souplesse de jeu, a pu, après madame Marie Laurent, jouer, et jouer bien Jack Scheppard.

Dans *Caligula*, à l'Odéon, mademoiselle Tessandier a été la Messaline de l'histoire, caressante et cruelle. (Édition précédente.)

Depuis, et avant sa triomphale création de Bazilide, dans *Pour la couronne*, Aimée Tessandier n'a guère cessé de

DUCASTAING

BRASSERIE – RESTAURANT
31, Boulevard Bonne-Nouvelle, 31
EN FACE LE THÉATRE DU GYMNASE

DÉJEUNERS, DINERS A PRIX FIXE
ET A LA CARTE

SPÉCIALITÉ DE SOUPERS FROIDS, CHAUDS

ENTREPOT DE LA BIÈRE JOS. SEDLMAYR
de Munich

jouer à l'Odéon. Après différents rôles de natures différentes, elle débute à la Comédie-Française, dans *la Bûcheronne;* retourne au Gymnase pour le *Dernier Amour;* crée *Lysistrata* au Grand-Théâtre; *Vercingétorix* à l'Odéon, où elle remplit aussi le rôle de Madame Guichard, dans *Monsieur Alphonse.* — Que d'activité!... et que de talent!...

CÉALIS, premier rôle applaudi dans *Rose d'automne.* — **COSTE**, premier prix de comédie. Bien de la finesse et de l'entrain. Parfait dans *les Folies amoureuses.* — **GARBAGNY** et **PRINCE**, qui ont fait un heureux début dans *le Médecin malgré lui*, jouant Lucas et Sganarelle, rôles dans lesquels ils s'étaient fait entendre au concours du Conservatoire et qui leur ont valu le même succès. — **RAVET**, deuxième prix de comédie, premier accessit de tragédie, a remplacé Fenoux dans *Pour la couronne!* — **SIBLOT**, premier prix de comédie. — Mile **BÉRALDY**, qui créa *la Fille d'Artaban*, au Théâtre-Libre. Mile **BÉRY**, soubrette avenante, faisant des incursions dans l'emploi des coquettes. — Mile **LESTAT**, second prix. Élégante et distinguée, douée d'une jolie voix, elle a montré de réelles qualités dans *Tartuffe* et dans le *Don Carlos*, de Schiller. — Mile **MARCYA**, jolie confidente de tragédie. — Mile **PIERNOLD**, soubrette au minois espiègle et malicieux. — Miles **DEHAN, de FEHL-ORCELLE**, qui créa, au Vaudeville, un joli rôle dans *l'Invitée*, de M. F. de Curel. — Mile **PAGE**, premier accessit du Conservatoire, etc.

A notre prochaine édition nous parlerons moins brièvement de ces intéressants et vaillants artistes et de ceux que nous avons pu omettre de citer.

SEL VICHY-ÉTAT
pour préparer l'Eau de Vichy artificielle

La boîte 25 paquets. **2 fr. 50** | La boîte 50 paquets. **5 fr.**
(Un paquet pour un litre d'eau)

Exiger SEL VICHY-ÉTAT

VAUDEVILLE

ADMINISTRATION

MM. Albert CARRÉ et POREL, directeurs. — Léon RICQUIER, administrateur. — LIBERSAC, inspecteur. — A. FRANCK, secrétaire de la direction. — DARMAND, régisseur général. — PELLERIN, régisseur.

(Bien qu'appartenant à deux Sociétés différentes, le Vaudeville et le Gymnase ont les mêmes directeurs. — MM. Albert Carré et Porel, du Vaudeville, et MM. Porel et Albert Carré, du Gymnase, se prêtent fréquemment des artistes : qu'on ne s'étonne donc pas de trouver quelques noms cités également dans les deux chapitres consacrés à ces deux théâtres.)

ARTISTES

BOISSELOT (PAUL). Les lignes suivantes datent de l'une de nos premières éditions (1859). Boisselot jouait alors aux Folies-Dramatiques du boulevard du Temple : « Gentil comédien, il joue les comiques habillés; il est fort goûté. Il a du talent et brigue aussi les applaudissements comme auteur dramatique; il a écrit quelques jolies pièces. Les plus récentes sont : *le Bal à émotion, Amour et Amour-propre, les Soirées du boulevard du Temple, Trois Nourrissons en carnaval, le Carnaval des blanchisseuses, 28 et 60* et *le Loup.* »

. .

LIBRAIRIE NOUVELLE

15, boulevard des Italiens

On trouve à la Librairie Nouvelle un grand choix de comédies de salon et de monologues.

» Depuis, après avoir rempli des fonctions administratives au Gymnase, sous la direction Montigny; avoir fait un premier séjour au Vaudeville, alors place de la Bourse, et passé quelques années au Parc de Bruxelles, Boisselot s'est de nouveau fixé au Vaudeville, où il fut régisseur général en même temps que comédien.

Parmi ses créations : *le Voyage d'agrément, le Conseil judiciaire, les Surprises du divorce*. — Il a le jeu fin et il possède une grande connaissance des planches. Il a plusieurs fois doublé l'hilarant Jolly, et sans faillir à cette tâche difficile.

Nous ne citerons pas tous les personnages qu'il a remplis avec son jeu malicieux et plein d'observation. Rappelons seulement Bouquet, de *Monsieur le Directeur*; Dupallet, de *Viveurs*, un nouveau père de Froufrou, et, surtout, Pont-Biquet qu'il a repris au Gymnase... et encore, sur cette dernière scène, sa fine création dans *la Villa Gaby*, d'un Sganarelle placide et grincheux à la fois.

. .

Cette courte notice commence ainsi : « Gentil comédien »; nous la terminerons ainsi : « excellent comédien ».

CANDÉ, élève de Delaunay, au Conservatoire, débuta au Gymnase en 1880.

Au retour de séjours à Bruxelles et à Saint-Pétersbourg, il entra à l'Odéon et s'y fit particulièrement remarquer dans Abner, d'*Athalie*; Chéréa, de *Caligula*; dans la reprise de *la Famille Benoîton*; dans *le Comte d'Egmont* et surtout dans *Révoltée*, étude forte, saisie sur le vif.

Prêté au Vaudeville sur la demande de M. Jules Lemaître, Candé a créé sur cette scène, avec beaucoup d'au-

CALMANN LÉVY, Éditeur

3, rue Auber, **PARIS**

THÉATRE COMPLET

DE

Eugène LABICHE

10 volumes in-18.

Prix : **3 fr. 50** c. le volume.

4

torité, avec une puissante véhémence, le *Député Leveau*, de l'auteur de *Révoltée*.

« J'y suis, j'y reste », a-t-il pu dire. Il ne retourna pas à l'Odéon.

Parmi ses succès au Vaudeville, depuis *le Député Leveau* : Maurice, de *Nos Intimes* ; les créations du baron de Horn, dans *le Prince d'Aurec* ; celle du maréchal Lefebvre, dans *Madame Sans-Gêne* et celle, assez curieuse, du docteur Guénosa, de *Viveurs*.

GALIPAUX, premier prix de comédie, resta pendant quatre ans à la Renaissance, où la finesse de son jeu se remarqua surtout dans *le Voyage au Caucase* et dans *Tailleur pour dames* ; puis il entra au Palais-Royal ; il y était souvent sur la brèche. Au Vaudeville, on ne lui laisse pas plus de loisirs. Comme l'oisiveté est la mère de tous les vices, dit un vieux proverbe, Galipaux est envoyé au boulevard Bonne-Nouvelle quand il n'est pas utilisé à la Chaussée-d'Antin. Abracadabrant dans le domestique du *Chapeau d'un horloger*, créé par Lesueur. Très plaisant dans le sous-préfet, de *Monsieur le Directeur*, et dans le couturier, de *Viveurs* ; d'une naïveté et d'une gaminerie bien réjouissante dans Edgar, de *la Villa Gaby*.

Ce comédien fait partie de la Société des auteurs et aussi de la Société des gens de lettres. Il a publié deux recueils de racontars, photographies de scènes de coulisses : *Monologues et Récits* et *Galipettes*.

Galipaux, également musicien, obtint au Conservatoire de Bordeaux un prix de violon.

Que de cordes à son arc !

GILDÈS, comique, genre Saint-Germain, passa par

CALMANN LÉVY, Éditeur

3, rue Auber, **PARIS**

THÉATRE COMPLET

DE

Edmond GONDINET

Tomes 1 à 5.

Chaque volume, Prix : **3 fr. 50** c.

les Folies-Dramatiques et le Théâtre-Libre. Parmi ses rôles les meilleurs : Duplantin, qu'il reprit dans *Clara Soleil*.

GRAND, jeune premier rôle, fut remarqué au Théâtre-Libre. Au Vaudeville, il se distingua surtout dans *le Prince d'Aurec*, *Michel Tessier*, *la Provinciale;* de Niepper, de *Madame Sans-Gêne*. Au Gymnase, a fait de Julien de Suberceaux, des *Demi-Vierges*, qui exige de la passion, mais aussi de la mesure et du tact, une remarquable création.

HUGUENET, fils d'un industriel de Lyon, commença en 1876, au théâtre de Saint-Etienne, dans l'emploi de jeune premier. Il fut engagé l'année suivante à Genève, puis en Italie, et vint à Paris en 1881. Après avoir fait son service militaire, il joua successivement à Beaumarchais, à l'ancienne banlieue et à Ba-ta-clan, où remarqué par M. Ernest Bertrand, alors codirecteur du Vaudeville, il fut recommandé à M. Caudeil, directeur du Parc; pendant quatre ans il créa à Bruxelles les grands succès parisiens, entre autres les rôles de José Dupuis.

Engagé par M. Eugène Bertrand, directeur actuel de l'Opéra, il resta pendant deux ans aux Variétés, sans y paraître. Découragé, il s'apprêtait à repartir quand s'ouvrirent pour lui les portes du Palais-Royal, où il joua *Divorçons* et *Ma Camarade*... et ce fut tout. Découragé de nouveau, il s'en fut en Amérique, avec Coquelin et Judic.

Doué d'un filet de voix, il se fit chanteur et demanda une audition aux Bouffes-Parisiens. Il hurla *Miss Helyett* jusqu'à ce que M. Larcher demanda grâce et l'engagea.

Huguenet reprit, à la cent quatre-vingt-cinquième représentation, Puycardas de cette même *Miss Helyett*, et le

CHOCOLATS

QUALITÉ SUPÉRIEURE

C^{ie} **Coloniale**

ENTREPOT GÉNÉRAL

Paris, Avenue de l'Opéra, 19

DANS TOUTES LES VILLES
CHEZ LES PRINCIPAUX COMMERÇANTS

joua quatre cent cinquante fois consécutives. De cette pièce date sa réputation.

Des Bouffes à la Renaissance; de la Renaissance aux Menus-Plaisirs; puis retour aux Bouffes, où il créa *Mam'zelle Carabin*, *les Forains*, *l'Enlèvement de la Toledad*, *la Duchesse de Ferrare*, *la Dot de Brigitte*.

Après sa création du *Dindon* au Palais-Royal, Huguenet fut engagé au Vaudeville... ce qui le fit jouer au Gymnase, où il reprit avec succès dans *la Famille Pont-Biquet* le rôle de La Largille, créé par José Dupuis, dont il a le chic, l'adresse et le talent de composition. Il créa Bachelier, de *la Villa Gaby*.

LAGRANGE, élève de Samson, débuta au Vaudeville de la place de la Bourse dans *On demande un gouverneur*, à côté de Fechter.

Sa création du peintre Delacroix, dans *les Faux Bonshommes*, jointe à celle de *Trop beau pour rien faire*, et la façon dont il interprète Armand Duval, de *la Dame aux camélias*, le font entrer au Gymnase, à la demande de M. Alexandre Dumas fils, pour *le Fils naturel*.

Lagrange resta pendant vingt ans au théâtre Michel de Saint-Pétersbourg, où l'ingénue applaudie à ses côtés n'était autre que sa femme, Mme Lagrange-Bellecour, sœur de l'éminent peintre militaire Berne-Bellecour, et aujourd'hui retirée du théâtre, bien que toujours sémillante.

Parmi les nombreux types créés par Lagrange, avec beaucoup de soin et de cachet, rappelons Caoudal, de *Sapho*, et le cousin pauvre et ganache du *Partage*.

LÉRAND joua d'abord à la banlieue, puis aux

Bronzes, Marbres, Objets d'Art
CURIOSITÉS
AMEUBLEMENTS COMPLETS DE TOUS STYLES
Orfèvrerie d'Occasion

A. HERZOG
41, rue de Châteaudun et 9, rue Lafayette
PARIS
MÉDAILLES D'OR, GRAND DIPLOME D'HONNEUR 1894
SPÉCIALITÉ DE CADEAUX POUR ÉTRENNES ET CORBEILLES DE MARIAGE
Le plus grand choix et le meilleur marché de Paris
TÉLÉPHONE — OCCASIONS EXCEPTIONNELLES — TÉLÉPHONE

quatre coins de l'Europe. Il fut remarqué aux Bouffes-du-Nord par M. Sarcey, qui flaira en lui un comédien de race.

Après avoir passé par le Châtelet, les Menus-Plaisirs et l'Ambigu, où il attira l'attention de la critique et des directeurs, Lérand se fixa au Vaudeville. *Nos Intimes*, *Brignol et sa Fille* lui furent très favorables. Fouché, de *Madame Sans-Gêne*, le classa décidément. Parfait aussi dans le docteur Rank, de *Maison de poupée*.

Le maître ne s'était pas trompé. Lérand, un chercheur et un trouveur, est bien un comédien de race.

MAGNIER (Pierre), premier prix de tragédie en 1894. Ses débuts à l'Odéon, dans *la Barynia*, ont marqué. Il a créé ensuite le rôle de Brancomir, de *Pour la couronne*, avec assez d'éclat pour que l'on pût prédire à ce jeune comédien, dont la voix est admirablement timbrée et la diction excellente, un brillant avenir. La reprise des *Danicheff* et celle du *Roman d'un jeune homme pauvre*, passé au répertoire de l'Odéon, ont été l'occasion de nouveaux succès pour lui.

Magnier a brillamment débuté au Vaudeville par le rôle de Raymond, du *Partage*.

MANGIN, fils d'un ancien comédien des théâtres de drames, appartient depuis une douzaine d'années au Vaudeville, où il rend de réels services.

MAYER, consciencieux et d'une excellente tenue, présidait, avec l'autorité et le flegme requis, la dixième chambre dans *le Conseil judiciaire*.

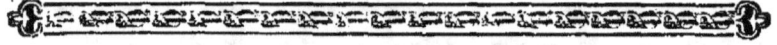

55 ANNÉES DE SUCCÈS
60 Récompenses dont 2 Grands prix.
Diplômes d'honneur. — 17 Médailles d'or, etc.
Alcool de Menthe
DE RICQLÈS
SEUL VÉRITABLE ALCOOL DE MENTHE
Souverain contre indigestions, maux d'estomac, de nerfs, de cœur, de tête et contre grippe et refroidissements.
Il est en même temps **excellent** *pour les dents, la bouche, et tous les soins de la* **Toilette.**
PRÉSERVATIF CONTRE LES ÉPIDÉMIES
REFUSER LES IMITATIONS
Exiger le nom **DE RICQLÈS** sur les flacons.

Après une tournée en Amérique, Mayer s'est fait connaître au Théâtre-Libre, et il est rentré au Vaudeville dans le député centre gauche, du *Député Leveau*, rendu par lui avec intelligence.

.

Depuis ces lignes, extraites de nos dernières éditions, Mayer a parcouru du chemin. Il compte au Vaudeville de remarquables créations, en tête desquelles *le Prince d'Aurec*. — *Pension de famille*, *l'Age difficile* et *les Demi-Vierges* l'ont fait également bien apprécier au Gymnase. Au Vaudeville, il a sauvé par le naturel et la mesure le rôle fort ingrat de Paul Salomon, dans *Viveurs*. Un rôle non moins ingrat, plus peut-être, et que sa mesure, son tact, son talent enfin ont également sauvé, c'est celui du mari, dans *le Partage*. Comédien studieux et cherchant toujours à mûrir davantage ses rôles.

Fils de musicien et musicien, Mayer a joué du basson à l'orchestre du Gymnase... quand le Gymnase avait un orchestre.

MOISSON, fidèle pensionnaire du Vaudeville, où son physique et ses airs ahuris l'ont fait remarquer dans plus d'un personnage épisodique.

A la ville, amusant, original, facétieux; égaie le foyer des artistes.

MONTCHARMONT, qui commença à Bruxelles, au Parc, a donné quelque importance au rôle odieux de Morvillette, de *Viveurs*, grâce non seulement à sa correction, mais à son physique.

VALS SOURCE ROMAINE

BICARBONATÉE, SODIQUE, GAZEUSE, APÉRITIVE
DIGESTIVE

Prescrite par les sommités médicales dans les **Dyspepsies, Gastralgies, Maladies du foie, Gravelle, Manifestations rhumatismales, herpétiques et arthritiques.**

CAZAUX FRÈRES, Propriétaires

0 fr. 60 la bouteille

chez tous les marchands d'Eaux minérales et dans les principales Pharmacies.

(Exiger la source ROMAINE)

NUMA, jeune comique, petit-fils de Numa, qui fut en vogue sous les précédentes générations. De sérieuses qualités; a passé par l'Odéon et le Théâtre-Libre.

PEUTAT, comique plein de naturel, doué d'un superbe organe à la Coquelin; de petite taille, ce qui ne l'empêche pas de grandir.
Le plus heureux des trois, *le Conseil judiciaire*, le garçon de bureau, de *Monsieur le Directeur*...

RAMBERT, entré au Vaudeville comme élève, est monté en grade; le voici artiste et tenant une place agréable dans la troupe.

M^{lle} AVRIL. — Quelques rôles remplis au Vaudeville avec autant d'intelligence que de grâce, ont désigné mademoiselle Avril au choix des directeurs pour remplir dans *le Fils de famille*, au Gymnase, le rôle d'Emmeline, créé par Rose Chéri. Sur cette même scène, deux agréables créations : *Voilà Monsieur!* et *l'Un et l'autre*.
Comédienne jolie et d'allures distinguées.

M^{lle} BRÉVAL, élève de Got, débute au Vaudeville dans *Bas-bleu* et crée, dans *Madame Sans-Gêne*, Toinon, la petite blanchisseuse du premier acte; joue dans *Nos Intimes* et dans *Monsieur le Directeur*. Au Gymnase, elle crée un rôle dans *l'Un pour l'autre*, et Mag, dans *Marcelle*.
Mademoiselle Bréval tient surtout l'emploi des jeunes coquettes gaies.
Ses camarades l'ont surnommée « la fausse Brandès », à cause de sa ressemblance avec la comédienne du Théâtre-Français.

SUCRE D'ORGE DE VALS
ROMAINE
1 fr. 50 la boîte de 250 grammes

Ce Sucre d'Orge, préparé avec l'Eau de **VALS**, source **Romaine**, aux aromes variés : *Vanille*, *Absinthe*, *Citron*, *Orange*, est un digestif des plus agréables; il calme instantanément les *aigreurs ou acidités de l'estomac*; **il a la saveur des bonbons les plus exquis.**

Dépôt : Maison ADAM
31, Boulevard des Italiens, PARIS

Mlle CARLIX, lauréate du Couservatoire, a joué à la Renaissance dans *l'Hôtel Godelot*. Engagée ensuite à l'Odéon, elle a suivi M. Porel au Grand-Théâtre et l'a suivi après au Vaudeville.

Au Gymnase, toute charmante dans Geneviève. de *Nos Bons Villageois* et dans *les Demi-Vierges;* au Vaudeville, non moins charmante dans *Viveurs*.

Mlle CARON (CÉCILE), soubrette des plus accortes. On ne reçoit pas deux soufflets par soirée avec plus de gentille résignation qu'elle ne le faisait dans les *Surprises du divorce*. Bonne création aussi dans *la Famille Pont-Biquet*.

Dans *les Sonnettes*, mademoiselle Cécile Caron joue avec entrain et brio le rôle créé par mademoiselle Chaumont.

Mlle DARMIÈRES, élève de Georges Guillemot, a débuté dans *Madame Sans-Gêne* et joué au Gymnase dans *Famille*. — Jolie femme, très élégante.

Mme DAYNÈS-GRASSOT tint l'emploi des Déjazet à Bordeaux, à Toulouse et à Lille, et partout avec un très grand succès. — Ce succès se renouvelle au Vaudeville, où Mme Daynès-Grassot tient l'emploi de duègne en chef et sans partage.

Mon Dieu! qu'elle était amusante, impayable, dans *la Flamboyante* et dans *le Conseil judiciaire!* Et dans *les Surprises du divorce*, donc! Des plus drôles aussi dans *Monsieur le Directeur* et dans *la Famille Pont-Biquet*.

Madame Grassot pourrait bien passer un de ces jours en

CALMANN LÉVY, Éditeur
3, rue Auber, PARIS

H MEILHAC et LUD. HALÉVY
de l'Académie française.

	FR. C.		FR. C.
LE MARI DE LA DÉBUTANTE	2 »	LE PRINCE	2 »
LES MÉPRISES DE LAMBINET	1 50	LE RÉVEILLON	2 »
LA MI-CARÊME	1 50	LE ROI CANDAULE	1 50
LES MOULINS A VENT	1 50	LA ROUSSOTTE	2 »
NÉMÉA	1 »	LE SINGE DE NICOLET	1 50
LE PASSAGE DE VÉNUS	1 50	LES SONNETTES	1 50
LA PÉRICHOLE	2 »	TOTO CHEZ TATA	1 50
LE PETIT DUC	2 »	TOUT POUR LES DAMES	1 50
LE PETIT HÔTEL	1 50	LE TRAIN DE MINUIT	8 »
LA PETITE DEMOISELLE	2 »	TRICOCHE ET CACOLET	2 »
LA PETITE MARQUISE	2 »	LA VEUVE	2 »
LA PETITE MÈRE	2 »	LA VIE PARISIENNE	2 »
LE PHOTOGRAPHE	1 50		

cour d'assises pour excitation à des rires ayant occasionné la mort sans intention de la donner.

M^{lle} **DRUNZER** débuta au Vaudeville, dans la princesse Élisa, de *Madame Sans-Gêne;* joua sur cette scène dans *l'Invitée, Musotte, les Viveurs* (création du rôle de M^{lle} Salomon) et *Lysistrata* (Ginnale).

Au Gymnase, elle remplit dans *la Question d'argent* le rôle d'Élisa, créé par Rose Chéri et joué aussi par Desclée.

Pendant son séjour au Conservatoire (élève de Got; deuxième accessit de comédie), M^{lle} Drunzer jouait les pages à la Comédie-Française.

M^{lle} **LAMART** débuta dans *les Grands Enfants* de Gondinet. Elle quitta le Vaudeville pour l'Odéon, puis l'Odéon pour la Porte-Saint-Martin, et la voici revenue à la Chaussée-d'Antin.

M^{lle} **LAURENT**, de la famille Luguet (nièce de la célèbre Dorval, nièce de madame Marie Laurent et petite-fille du brave Luguet, du Palais-Royal) est une charmante jeune fille, qui deviendra une comédienne.

M^{lle} **MARTY**, lauréate du Conservatoire, a joué le répertoire à l'Odéon. Elle a débuté au Vaudeville dans *les Viveurs*.

M^{me} **RÉJANE**, « bon second prix du Conservatoire, comptait déjà parmi nos meilleures et nos plus piquantes comédiennes, quand sa création de *Ma Camarade* et, surtout, celle de *Décoré* la placèrent au rang d'étoile.

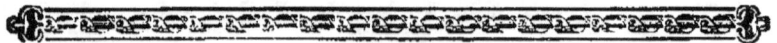

CALMANN LÉVY, Éditeur
3, rue Auber, **PARIS**

H. MEILHAC et LUD. HALÉVY
de l'Académie française.

	FR. C.		FR. C.
BARBE-BLEUE	2 »	LA DIVA	2 »
LA BELLE HÉLÈNE	2 »	L'ÉTÉ DE LA SAINT-MARTIN	1 50
LA BOULANGÈRE A DES ÉCUS	2 »	LE FANDANGO	1 »
LA BOULE	2 »	FANNY LEAR	2 »
LE BOUQUET	1 50	FROUFROU	2 »
LES CAHIERS DE PANURGE	1 50	LA GRANDE-DUCHESSE DE GÉROLSTEIN	2 »
LE BRÉSILIEN	1 50	L'HOMME A LA CLÉ	1 50
LES BRIGANDS	2 »	L'INGÉNUE	1 50
CARMEN	1 »	JANOT	2 »
LE CHATEAU A TOTO	2 »	LOLOTTE	1 50
LA CIGALE	2 »	LOULOU	1 50
LA CLÉ DE MÉTELLA	1 50	MADAME ATTEND MONSIEUR	1 50

4.

Il ne serait guère possible de jouer avec plus de finesse et d'esprit, d'avoir meilleur ton dans les situations osées, de se montrer plus parisienne. Nous voudrions lui voir interpréter *Froufrou*, dont elle nous semble l'incarnation.

Les salons aristocratiques où l'on donne la comédie sollicitent à l'envi mademoiselle Réjane. On lui demande surtout *De cinq à sept*, la spirituelle fantaisie de M. Henri Cartier, qu'elle a créée au Cercle de la rue Royale avec un succès étourdissant. »

. .

Depuis l'insertion de ces lignes dans notre édition de 1888, Gabrielle Réjane a été sacrée grande comédienne. *Germinie Lacerteux*, à l'Odéon, et, au Vaudeville, *Marquise!* lui ont valu de véritables triomphes. Elle a sauvé ces deux pièces, qui, sans elle, n'eussent peut-être pas été écoutées jusqu'au bout, à leur première représentation, bien que le drame de M. de Goncourt soit tiré d'un roman saisissant, œuvre des plus remarquables ; bien que la comédie de M. Sardou, pétillante d'esprit, débute par un acte tout à fait charmant et qui avait fait espérer un grand succès.

Vraie, touchante, pathétique dans sa simplicité; navrante dans sa douleur et sa résignation muettes, que de larmes elle arrachait dans *Germinie!*

« N'allez pas croire cependant, dit un journal, que la valeur intrinsèque de *Germinie Lacerteux* ait maintenu la pièce de M. de Goncourt sur l'affiche de l'Odéon. Il faut attribuer cette vitalité d'une pièce sans vie propre à l'immense succès de mademoiselle Réjane. Cette artiste qui s'est montrée, hors de son cadre réjouissant, comédienne tragique de premier ordre, arrive à fondre ensemble

"APENTA"

EAU PURGATIVE HONGROISE NATURELLE

Par son heureuse composition chimique l'eau *Apenta* constitue un excellent purgatif pour l'usage ordinaire ; grâce à la présence de la lithine elle est particulièrement indiquée chez les obèses, les goutteux, etc., et sa pureté absolue permet d'en recommander l'emploi en toute sûreté. *(Gazette des hôpitaux Paris).*

"**Apenta**" **la meilleure eau purgative naturelle est la seule placée sous un contrôle scientifique.**

SE TROUVE DANS LES PHARMACIES

les deux camps qui divisent la salle en une seule bordée d'applaudissements et d'acclamations. »

.

Et que de vivacité, d'esprit, de rouerie adorable dans Lydie ! Quelle séduisante et irrésistible pécheresse que cette marquise d'un jour !

Et, depuis, deux créations ont mis le sceau à la réputation de mademoiselle Réjane : *Monsieur Betzy* et *Ma Cousine*.

Dans cette dernière pièce, du Meilhac de derrière les fagots, elle montre son talent sous de nouveaux aspects et joue à miracle.

Mademoiselle Réjane est la plus complète, disons-le : la première de nos comédiennes. *(Édition de 1891.)*

.

Arrivons tout de suite à *Madame Sans-Gêne*.

Les épithètes manquent pour parler de Réjane dans cette étourdissante création de la blanchisseuse Catherine, devenant la maréchale Lefebvre.

Avec quel art des nuances, absolument parfait, elle joua ensuite Nora, de *Maison de poupée*. On riait, on souffrait avec elle, qui semblait rire ou souffrir *pour de bon*. — C'est d'une conception inouïe.

.

Après la maréchale Lefebvre, madame Blandain, de *Viveurs*. « Ah! s'écrie M. Jules Lemaître, l'extraordinaire comédienne que madame Réjane ! Chacun de ses mots et chacun de ses gestes exprime et dégage une vie intense, et cela est toujours à la fois si simple et si imprévu ! Mais surtout elle a accompli ce prodige, au dernier acte, de réintégrer de

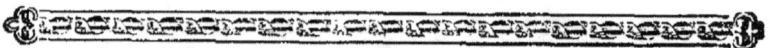

CALMANN LÉVY, Éditeur

3, rue Auber, **PARIS**

THÉATRE COMPLET

DE

Alexandre DUMAS

15 volumes in-18.

Prix : **3 fr. 50** c. le volume.

force dans son personnage des discours qui ne semblaient pas lui appartenir, et de s'y faire acclamer. »

Après Madame Blandain, Lysistrata, qu'elle avait créée au Grand-Théâtre, et Louisette, du *Partage*, où elle se montre supérieure encore à elle-même.

M^{me} SAMARY, sœur de la regrettée Jeanne Samary, de la Comédie-Française, s'était distinguée à l'Odéon, dans *les Enfants d'Edouard*; *Mademoiselle d'Argens* lui avait également fait honneur.

La création de madame Leveau, au Vaudeville, dans *le Député Leveau*, qu'elle a composée avec une simplicité et une vérité émouvantes, l'ont classée. Parmi les pièces où, depuis, cette bonne comédienne a été appréciée et applaudie, il faut mentionner, surtout, *les Résignés*, *Brignol et sa Fille*, *les Jobards*, *le Prince d'Aurec* et *le Partage*.

Madame Samary dirige un théâtre destiné à la jeunesse : le Théâtre-Blanc.

M^{lle} SOREL, belle personne, très belle personne, prit des leçons de Delaunay et débuta à l'Eden-Théâtre, dans *Orphée aux Enfers*. De l'Eden, elle passa aux Variétés, et des Variétés au Vaudeville. A citer, parmi ses rôles, la reine de Naples, de *Madame Sans-Gêne* ; M^{me} Ucelli, des *Demi-Vierges*.

La séduction même dans Philina, de *Lysistrata*.

FLEURY compte de nombreux succès à Bruxelles. — **LEUBAS**, jeune débutant intelligent. — **PRÉVOST**, d'abord élève et passé artiste, a joué au Gymnase dans *le Sanglier*, qui accompagnait sur cette scène la

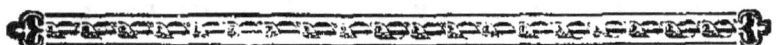

PUISSANT TONIQUE

VIN COCA CHEVRIER

Pharmacie Chevrier, 21, faubourg Montmartre, Paris.

COMPRIMÉS DE VICHY

Fabriqués avec les Sels de Vichy-État

Pour préparer l'Eau Artificielle Gazeuse

2 francs le Flacon de 96 Comprimés.

Famille Pont-Biquet. — **M^{lle} BERNOU**, qui commença à l'Odéon dans les rôles d'enfants, sous la direction de M. Porel, est loin de passer inaperçue dans les rôles secondaires qu'on lui confie, en attendant mieux. Elle a été remarquée au Gymnase dans *Marcelle* et au Vaudeville dans *Viveurs*. Figure de caractère. — **M^{lle} BURKEL**, élève de Georges Guillemot; grande et jolie et distinguée. — **M^{lle} COLBERT** ne descend pas du ministre de Louis XIV. D'une famille titrée, elle a pris un nom de guerre. De l'instruction et de l'éducation. — **M^{lle} RENN**, jeune artiste d'avenir, impatiente d'avoir l'occasion de se distinguer.

GUIDES CONTY

12, Rue Auber, 12 (Au premier)

PARIS

Paris en poche	2 50	Suisse circulaire	2 50
Environs de Paris	2 50	Suisse et Bade (Engadine)	2 50
Londres en poche	2 50	Vosges en poche	2 50
Normandie	2 50	Bords du Rhin	2 50
Bretagne-Ouest	2 50	Paris à Marseille	2 50
Basse-Bretagne	2 50	Paris à Nice	2 50
Bords de la Loire	2 50	Aix-les-Bains	2 50
Plages de l'Océan	2 50	Vichy en poche	2 50
Plages du Nord	2 50	Pyrénées	2 50
Belgique circulaire	2 50	Le Havre en poche	1 50
Belgique en poche	2 50	Bruxelles	1 50
La Hollande	2 50	Ostende en poche	1 50

Pour recevoir les GUIDES CONTY, *il suffit d'en adresser le montant en timbres-poste.*

ADMINISTRATION DES GUIDES CONTY, 12, Rue Auber (Au premier)

GYMNASE

ADMINISTRATION

MM. Porel et Albert Carré, directeurs. — Émile Abraham, secrétaire général. — Libert, régisseur général. — Ad. Ricquier, régisseur.

ARTISTES

BOUDIER fit partie de la troupe du Gymnase sous la direction Montigny; il avait été engagé à la suite d'une audition.

Après douze années en Italie, dans la troupe Meynadier, il passa par l'Odéon et par la Porte-Saint-Martin avant de revenir au Gymnase.

Ce brave homme, comédien sûr et consciencieux, aimant sa maison et dévoué aux auteurs, excelle dans les types populaires. Il était parfait dans le personnage de l'Homme, de *Flagrant Délit*, un acte réaliste de M. Paul Ginisty; très bien aussi, au Vaudeville, dans *la Grammaire*.

CALMETTES s'est fait rapidement connaître en jouant, à l'Odéon : *Don Juan;* le comte, du *Mariage de Figaro;* le *Secret de Gilberte* et *Fleur d'avril*. C'est peut-être

Maison MARGUERY
RESTAURANT, CAFÉ, HOTEL
CUISINE RENOMMÉE
CAVES TRÈS IMPORTANTES
VINS D'ORIGINE EXCLUSIVEMENT

VÉRANDAS SPACIEUSES
TERRASSES DÉCOUVERTES — JARDINS D'ÉTÉ
SALLES A MANGER CONFORTABLES DOMINANT LE BOULEVARD

GRANDS ET MOYENS SALONS
Pour Banquets, Mariages, Soirées, etc., avec entrée spéciale

MAGASIN DE DÉGUSTATION
ET VENTE DE VINS AUTHENTIQUES POUR PARIS ET L'EXPORTATION
1, RUE HAUTEVILLE, 1

le jeune comédien qui a le plus travaillé et dans tous les genres. *Caligula, la Marchande de sourires, Révoltée, Egmond*, le montrèrent toujours pittoresque et intelligent, sous des aspects variés.

Au Grand-Théâtre, où il suivit son directeur et ami, M. Porel, il se distingua dans *Sapho, l'Arlésienne, Lysistrata* et *Pêcheurs d'Islande*. Dans ces différents ouvrages, il conquit ses grades à la pointe du talent.

Au Gymnase, *Famille* et, depuis, se retrouvant encore avec M. Porel, devenu l'un des directeurs de ce théâtre, *Nos Bons Villageois, la Question d'argent* et *l'Age difficile* l'ont posé comme un des meilleurs et des plus intéressants comédiens de Paris. — Parmi ses incarnations : Nouvardy, de *la Princesse de Bagdad*, créé à la Comédie-Française par Worms ; Luc Lestranges, des *Demi-Vierges* ; Villeras, de *Marcelle*.

Calmettes semble voué depuis quelque temps aux *Alphonses* gantés gris perle et à d'autres canailles habillées, mais les personnages sympathiques lui conviennent également et il possède la note attendrie. *(26ᵉ édition.)*

Calmettes a repris, au Vaudeville, plusieurs rôles créés par lui sur d'autres scènes.

DAUVILLIER, deuxième prix, jeune premier rôle, crée des rôles de second plan et en double de plus importants. L'occasion de donner sa mesure ne saurait tarder à lui être fournie. En attendant, il s'est fait apprécier dans *Voilà Monsieur !* au Gymnase, et dans plusieurs pièces, au Vaudeville ; notamment dans *le Partage*, où il s'est taillé un succès dans le rôle du docteur.

DUMÉNY, comédien plein de verve et d'aisance,

EAU GAZEUSE SCHMOLL
Eau de source stérilisée par le
" SYSTÈME PASTEUR "

Grand prix d'honneur, Bruxelles 1893. — Médaille d'or, Rouen 1896.
Médailles d'argent, Paris 1886, Anvers (Exp. univ.) 1894.
Hors concours, Membre du Jury : Amsterdam (Exp. univ.) 1895, Paris 1896,
Innsbrück 1896.

LIVRAISON DANS PARIS — EXPÉDITION EN PROVINCE
0 fr. 25 la Bouteille, verre compris.

SCHMOLL'S SODA-WATER

ENTREPOT GÉNÉRAL
Maison **SCHMOLL** DES EAUX DE TABLE
20, Rue des Quatre-Fils — PARIS

entra, après un engagement court et sans importance au Gymnase, à l'Odéon pour jouer dans *Henriette Maréchal* le rôle du Monsieur en habit noir, créé à la Comédie-Française par Bressant. Il réussit très bien aussi dans une autre création de Bressant : Armand d'Albert, du *Fils de famille*. Ses principales créations personnelles se firent dans *Renée Mauperin* et dans *Numa Roumestan*. Il s'est fait applaudir au prologue de *Caligula*, où il rendait avec une gaîté mélancolique le rôle de Caïus Lepidus. Il a joué avec beaucoup de tact et de mesure un personnage odieux dans *Germinie Lacerteux*; il s'est montré parfait aussi dans le personnage sympathique d'André de Voves, de *Révoltée*, et dans Mercutio, de *Roméo et Juliette*.

Duményl joua à la Porte-Saint-Martin un des principaux rôles de *la Tosca*, puis il passa trois années au Théâtre-Michel, de Saint-Pétersbourg.

Revenu au Gymnase, et dans des conditions plus brillantes que jadis, il a d'abord reparu dans Armand d'Albert, du *Fils de famille*. — Depuis, Jean de Hun, de *la Princesse de Bagdad* ; *les Demi-Vierges* et *Marcelle*.

FRÉDAL, au sortir du Conservatoire, où il remporta un second prix, obtint du ministre des Beaux-Arts l'autorisation de contracter un engagement au Gymnase. Il débuta par le rôle du Saint-Cyrien dans *une Vengeance*, trois actes de M. Henri Amic, qui contiennent des scènes magistralement traitées.

Après quelques créations et prises de rôles de second plan, il joua dans *s Demi-Vierges* Maxime de Chantel : il su y déployer .es qualités personnelles et s'y faire apprécier. — Fort agréable création dans *le Prix de vertu*.

CHEMIN DE FER DU NORD
RELATIONS ENTRE PARIS ET BRUXELLES
(Chaque jour, cinq services d'express)

Départs de Paris : 8 h. 20 m. du matin, midi 40 m., 3 h. 50 m., 6 h. 20 m. et 11 heures du soir.

Arrivée à Bruxelles : 1 h. 38 m., 5 h. 55 m., 10 h. 13 m., 11 h. 20 m. du soir et 5 h. 17 m. du matin.

Départ de Bruxelles : 7 h. 47 m., 8 h. 57 m. du matin, midi 58 m., 6 h. 03 m. et 11 h. 43 m. du soir.

Arrivée à Paris : midi 49 m., 5 h. 36 m., 6 heures, 11 h. 17 m. du soir et 5 h. 50 m. du matin.

Wagon-salon et **wagon-restaurant** : train de Paris à 6 h. 20 m. du soir et de Bruxelles à 7 h. 47 m. du matin.

Wagon-restaurant : train de Paris à 8 h. 20 m. du matin et de Bruxelles à 6 h. 03 du soir.

GAUTHIER, un amoureux jeune : oiseau rare.

Il débuta à l'Odéon en 1887. La Comédie-Française voulut le prendre au second Théâtre-Français ; il déclina des offres tentantes et préféra rester avec M. Porel et travailler à ses côtés. Et quel travail ! Les amoureux et les premiers comiques du répertoire. Et des rôles de tous genres dans bien des pièces modernes : *la Vie de bohème, Germinie Lacerteux, les Vieux Amis, l'Abbé Vincent, Kean*, etc., etc.

Il suivit M. Porel au Grand-Théâtre : *les Pêcheurs d'Islande, Lysistrata, le Malade imaginaire, les Faux Bonshommes*.

Il joua *Rocambole* à l'Ambigu et chanta *Cliquette* aux Folies-Dramatiques. Puis, il fut au Vaudeville et au Gymnase de la plupart des grands ouvrages présentés depuis 1893, créant entre-temps à la Porte-Saint-Martin *la Dame de carreau* et plus tard, à ce même théâtre, *Jacques Callot*, où il obtint un vrai succès, à côté de Coquelin.

Intelligence, jeu souple et naturel, émotion vraie et communicative, voix vibrante, ardeur, jeunesse et distinction. et, malgré toutes ces qualités et tous ces dons : modeste.

Gauthier manie la plume et l'épée. Il est l'auteur d'un volume en vers : *Sous la herse*, et il a écrit plusieurs comédies. Élève du renommé maître d'armes Bardoux, il se mesure avec son professeur.

Quoi encore ? Ah ! cycliste enragé.

GOUGET, fils de l'ancien artiste qui a laissé d'excellents souvenirs sur les scènes de drame, et qui remplit les fonctions d'agent général de l'Association des artistes dramatiques. — Bonne utilité, qui promet.

LIBERT, pris par ses fonctions de régisseur qu'il

CHEMIN DE FER DU NORD

Communications entre PARIS et LONDRES
(Chaque jour, quatre services rapides)

PAR CALAIS ET DOUVRES

Départs de Paris : 8 heures et 11 h. 50 m. du matin (1re et 2me classes), et à 9 heures du soir (1re, 2e, 3e classes). **Arrivées à Londres** : 4 h. 30 m., 7 h. 10 m. du soir et 5 h. 45 m. du matin.

Départs de Londres : 8 heures et 11 heures du matin (1re et 2me classes), et à 8 h. 10 m. du soir (1re, 2e et 3e classes). **Arrivées à Paris** : 4 h. 36 m., 7 heures du soir et 5 h. 38 m. du matin.

PAR BOULOGNE ET FOLKESTONE

Départ de Paris : 10 h. 30 m. du matin (1re et 2e classes). **Arrivée à Londres** : 5 h. 50 m. du soir.

Départ de Londres : 10 heures du matin (1re et 2e classes.) **Arrivée à Paris** : 5 h. 47 m. du soir.

remplit avec autant de conscience que d'expérience, crée rarement un rôle; mais, au besoin, il les joue tous en double, toujours prêt à parer aux éventualités et se tirant avec plus que de l'habileté de ces épreuves assez fréquentes. Pendant la clôture, Libert a administré pendant plusieurs années le théâtre de Dieppe, puis celui du casino de Lucerne, et, ensuite, l'un des casinos de Royan.

Libert n'a aucun lien de parenté avec son homonyme des cafés-concerts, le créateur de *l'Amant d'Amanda*.

MAURY, élève de Got, remporta le premier prix de comédie, en 1889. Il entra à l'Odéon, où il s'exerça dans la plupart des jeunes premiers du répertoire classique; reprit Octave, des *Faux Bonshommes;* fit dans *Roméo et Juliette* et dans *Shylock* des créations très remarquées et se révéla surtout dans *la Conjuration d'Amboise* (rôle de François II).

Maury suivit M. Porel au Grand-Théâtre ; ensuite il accompagna Coquelin en Amérique, puis Réjane.

Dans ces deux tournées, il interprétait les premiers rôles.

C'est un comédien sobre et sincère; il l'a prouvé une fois de plus dans Olivier de *Marcelle*.

NOBLET jouait aux Célestins, à Lyon, quand on lui proposa un engagement au Palais-Royal. Comme on ne lui distribuait à ce théâtre des rôles de quelque importance que dans les levers de rideau, il résilia.

A Déjazet, sa création dans *la Bamboche* ne passa pas inaperçue de la critique et des directeurs, et les portes du Gymnase s'ouvrirent pour lui. Il débuta vers la fin de 1881, dans *la Chambre nuptiale*, par le rôle qu'avait créé

CHEMINS DE FER DE L'OUEST
BILLETS D'ALLER ET RETOUR A PRIX RÉDUITS

La Compagnie des Chemins de fer de l'Ouest délivre, toute l'année, de Paris à toutes les gares de son réseau (grandes lignes) et *vice versa*, des billets d'aller et retour comportant une réduction de 25 0/0 en 1^{re} classe et de 20 0/0 en 2^e et 3^e classe sur les prix doublés des billets simples à place entière.

La durée de validité de ces billets est fixée ainsi qu'il suit :

```
          1 à  30 kilomètres..........  1 jour.
      De 31 à 125        —            ..........  2  —
      De 126 à 250       —            ..........  3  —
      De 251 à 400       —            ..........  4  —
      De 401 à 500       —            ..........  5  —
      De 501 à 600       —            ..........  6  —
      Au-dessus de 60 kilomètres........  7  —
```

Les délais indiqués ci-dessus ne comprennent pas les **dimanches** et jours de fête. — La durée des billets est augmentée en **conséquence**.

Saint-Germain. Le vieil ami Tirandel, dans *le Roman parisien*, le classa. Ses créations dans *Autour du mariage, la Doctoresse, le Bonheur conjugal, les Femmes nerveuses*, consacrèrent sa réputation, plus brillante encore depuis *Belle-Maman, Paris fin de siècle* et *l'Art de tromper les femmes*.

Noblet compte aujourd'hui parmi les premiers comiques de Paris. Amusant et original, il reste toujours de bon goût jusque dans les situations scabreuses et les reparties risquées. Nul ne sait mieux que lui faire un sort à un mot ou à une phrase. Quand il lançait, et sérieusement, dans *la Doctoresse*, cette interrogation profonde : « Si je n'avais pas peur, où serait mon courage ? » il soulevait la salle.

Dans *Madame Agnès, Musotte, Mon Oncle Barbassou, les Amants légitimes, Pension de famille, Marcelle, Disparu, la Villa Gaby*, etc., etc., et, au Vaudeville, dans *Monsieur le Directeur*, Noblet a déployé une facilité merveilleuse à passer du comique le plus échevelé à la fine comédie.

Noblet était peintre en décors avant de courir la province. Aimant toujours son premier métier, ou plutôt son premier art, on le voit souvent, pendant un acte ou pendant une scène dont il n'est pas, crayonner dans un coin du foyer ou bien dessiner à la plume quelque caricature.

NUMÈS, élève de Bressant, puis de Delaunay, suivit les cours du Conservatoire de 1873 à 1876, et débuta en 1877 au Palais-Royal, où il créa une quarantaine de rôles : *Divorçons, la Brebis égarée*, etc., etc.

Principales créations au Gymnase : *la Doctoresse, le*

CHEMINS DE FER DE L'OUEST

ABONNEMENTS SUR TOUT LE RÉSEAU

La Compagnie des Chemins de fer de l'Ouest fait délivrer, sur tout son réseau, des cartes d'abonnement nominatives et personnelles (en 1re, 2e et 3e classe), pour un mois, trois mois, six mois ou un an.

Ces cartes donnent droit à l'abonné de s'arrêter à toutes les stations comprises dans le parcours indiqué sur sa carte et de prendre tous les trains comportant des voitures de la classe pour laquelle l'abonnement a été souscrit.

Les prix sont calculés d'après la distance kilométrique parcourue.

Il est facultatif de régler le prix de l'abonnement de six mois ou d'un an, soit immédiatement, soit par paiements échelonnés.

Les abonnements d'un mois sont délivrés à une date quelconque ceux de trois mois, six mois et un an partent du 1er et du 15 de chaque mois.

Bonheur conjugal, *Dégommé;* le maître clerc, dans *Belle-Maman;* la Faloise, dans *Paris fin de siècle;* le rastaquouère, de *l'Art de tromper les femmes;* l'expert en autographes de *Madame Agnès;* son désopilant eunuque de *Barbassou;* son chanteur espagnol de *Famille*, etc. Parfait, parfait, parfait dans ces trois derniers types. Parfait aussi dans *le Prix de vertu* et dans la *Villa Gaby.*

De la rondeur et du flegme. Jocrisse d'une bêtise fine. A la ville, flegmatiquement facétieux.

(Voir la notice Milher dans le chapitre consacré au théâtre des Variétés.)

RICQUIER (Adolphe), rôles épisodiques, rôles de tenue qui exigent de l'acquis, mais qui serait capable d'en remplir de plus importants; a tenu l'emploi de comique à Strasbourg, à Bucharest, à Buenos-Ayres; ensuite à Londres, remplissant en même temps les fonctions de régisseur, qu'il occupe également au Gymnase, secondant M. Libert.

TORIN, comique. Fort drôle dans le domestique solennel de *Pieux Mensonges*, et, au premier acte de *Paris fin de siècle*, en garçon restaurateur, qui, le dernier client parti, s'habille élégamment, passe des gants et... va à son cercle!

Mais sa création la plus importante, celle qui lui allait, on peut le dire, comme un gant et qui mettait en joie toute la salle, fut celle d'Hercule, dans *Famille*.

Depuis, il a plaisamment créé le personnage de Sosthènes, dans *Disparu!*

M^{lle} **BRUCK** (Rosa), premier prix de comédie en

CHEMINS DE FER DE L'EST

VOYAGES CIRCULAIRES EN ITALIE
par les lignes de l'Est.

La Compagnie des Chemins de fer de l'Est délivre toute l'année des billets pour de nombreuses combinaisons de voyages circulaires ayant principalement l'**Italie** pour objectif.

Au moyen de ces combinaisons, les voyageurs ont le choix entre un grand nombre d'excursions au Nord des Alpes (parcours en dehors de l'Italie) et au Sud des Alpes (parcours italiens) qu'ils peuvent effectuer avec deux billets, dont l'un est valable pour les parcours français, suisses, allemands ou autrichiens, suivant l'itinéraire choisi, et l'autre pour les parcours italiens. La durée de validité pour les deux parcours réunis est de soixante jours.

Les prix et conditions ainsi que les différents itinéraires à emprunter figurent dans un livret spécial des voyages circulaires et excursions publié par la Compagnie des Chemins de fer de l'Est et mis à la disposition du public dans la gare de Paris et Bureaux succursales.

1883, en partage avec mesdemoiselles Marcy et Brandès, débuta à la Comédie-Française dans Alcmène, d'*Amphitryon*; joua Aricie, de *Phèdre*; Chérubin, du *Mariage de Figaro*; Junie, de *Britannicus*; Mathilde, de *Un Caprice*; Casilda, de *Ruy Blas*. Elle créa le personnage de Racine dans *Racine à Port-Royal*, et celui de Geneviève dans *Antoinette Rigaud*.

Cette jolie comédienne demanda et obtint sa résiliation et débuta au Gymnase, dans *Fromont jeune et Risler aîné*, par le rôle de Sidonie, créé au Vaudeville par mademoiselle Pierson. Elle a créé Blanche de Cygne, dans *la Comtesse Sarah*, et joué plusieurs rôles importants, notamment Zicka, de *Dora*, créé au Vaudeville par mademoiselle Bartet.

Du Gymnase, mademoiselle Rosa Bruck passe à l'Odéon, où elle interprète le répertoire et joue dans *Roméo et Juliette*, de M. Georges Lefèvre.

Engagée au Théâtre Michel, elle s'y fait applaudir dans les grands rôles d'œuvres modernes : *Francillon, le Prince d'Aurec, Charles Demailly*, etc., etc.

Elle revient au Gymnase pour *Pension de famille*; pour la comtesse Savelli, de *la Question d'argent* et crée Delphine, de *Marcelle*. Son talent s'affirme et sa beauté s'épanouit.

M^{me} **CLAUDIA** a commencé dans les cafés-concerts ; elle chantait à l'Eldorado quand on la demanda aux Folies-Dramatiques pour remplacer dans *le Petit Faust*, Blanche d'Antigny malade. Après un stage au Palais-Royal, elle revint aux Folies ; puis, abandonnant les flonflons de l'opérette, elle créa à la Porte-Saint-Martin la baronne de Jordaëns, du *Crocodile;* y fit preuve de qualités sérieuses de comédienne et fut engagée au Vaudeville.

CHEMINS DE FER DE L'EST

FRANCE, SUISSE ET ITALIE
(Par le SAINT-GOTHARD)

SANS PASSEPORT

Les voyageurs peuvent se rendre de **Paris** à **Milan** par trains directs et rapides, *via* TROYES, BELFORT, DELLE, PORENTRUY, DELÉMONT, BALE, LUCERNE (Lac des Quatre-Cantons), le SAINT-GOTHARD, (Lacs Majeur, de Lugano et de Côme).

Cet itinéraire dispense de la formalité du passeport.

La durée du trajet est de vingt heures environ.

Des voitures directes de 1^{re} classe effectuent le trajet entre Paris et Milan par le train partant de Paris à 8 h. 40 m. du soir et au retour par le train quittant Milan à 9 h. 30 m. du matin.

A Milan, les voyageurs trouvent des correspondances pour toute l'Italie.

Pour tous les autres renseignements, consulter les affiches, les indicateurs et s'adresser aux gares.

Revenue à la Porte-Saint-Martin, madame Claudia fit une bonne création dans *la Grande-Marnière*. La voici maintenant au Gymnase où elle a abordé les mères nobles et les rôles marqués. Le public la prend en considération. Dans des personnages peu importants de *Pension de famille*, et de *l'Age difficile*, elle a su se faire apprécier à côté des premiers comédiens de la maison. Elle ne tombe jamais dans la charge.

M^{lle} **DULUC**, remplissait de petits rôles à la Comédie-Française tout en suivant au Conservatoire la classe de Got, entre autres Théobald, de *la Fille de Roland*. Elle obtient un premier accessit en 1890 et entre à l'Odéon où elle fait des créations dans *Fleurs d'avril*, *l'Abbé Vincent*, *Roméo et Juliette* et les *Vieux Amis* ; joue Joas, d'*Athalie* ; Aricie, de *Phèdre* ; Rosine, du *Barbier* ; Chérubin, du *Mariage de Figaro* ; Myrtil, de *Mélicerte*, etc., etc. Elle suit M. Porel au Grand-Théâtre, fait partie de la tournée de Coquelin en Amérique ; puis, de celle de Réjane.

Au Gymnase, elle a repris Jacqueline, dans les *Demi-Vierges*.

M^{lle} **FÈGE** (Eva) refusée au Conservatoire, n'en fut pas moins engagée à l'Odéon, où elle interpréta des jeunes premières et des jeunes coquettes du grand répertoire.

Elle joua Suzanne, du *Mariage de Figaro*, et Hélène, de *Marino Faliero*. Elle remplaça mademoiselle Vanda de Boncza, dans *Pour la couronne*.

Ses créations à l'Odéon : *Mariage d'hier*, *Rose d'amour*, *la Crise conjugale*, *les Revenants*.

M^{lle} **LUCY GÉRARD**, prix du Conservatoire,

SOLUTION DE BIPHOSPHATE DE CHAUX
DES
FRÈRES MARISTES
de Saint-Paul-Trois-Châteaux (Drôme)

Cette solution est employée avec succès pour combattre les *Scrofules*, la *Débilité générale*, le *Ramollissement* et la *Carie des os*, les *Bronchites chroniques*, les *Catarrhes invétérés*, la *Phtisie tuberculeuse* à toutes les périodes surtout aux 1er et 2e degrés, où elle a une action décisive. **Elle est recommandée aux enfants faibles, aux personnes débiles et aux convalescents.** Elle excite l'appétit et facilite la digestion. — **20 ANS DE SUCCÈS.**

5 *francs le litre* ; **3** *francs le demi-litre.*

Exiger les signatures : **L. ARSAC & F**^{re} **CHRYSOGONE**

Notice franco. — Dépôt dans les pharmacies.

débuta au Gymnase, sous la direction Koning. Après quelques tâtonnements, elle trouva sa voie : les amoureuses coquettes. Elle interpréta à souhait l'Anglaise, de *Madame Agnès*, et une odalisque dans *Mon Oncle Barbassou*. Sous la direction actuelle, elle créa un des rôles importants de *Pension de famille*.

L'occasion n'est pourtant pas encore venue pour mademoiselle Lucy Gérard de déployer toutes les ressources d'un jeu plein de grâce et non dépourvu de finesse.

.

Depuis ces lignes, l'occasion est venue pour mademoiselle Lucy Gérard de s'affirmer, surtout par la façon dont elle a doublé madame Hading dans Maud, des *Demi-Vierges*.

M^{me} **HADING** (JANE) parut sur un théâtre à l'âge de trois ans. C'était à Marseille, où son père, sous la direction Halanzier, tenait l'emploi des grands premiers rôles. Elle figura la petite Blanche de Caylus, au prologue du *Bossu*.

Elle fit ses études musicales au Conservatoire de Marseille, puis fut engagée à Alger, et comme chanteuse et comme ingénue de comédie et de drame. Dans une même quinzaine, elle disait les vers de Coppée dans *le Passant* (Zanetto, créé par Sarah Bernhardt), la prose de MM. d'Ennery et Cormon dans *les Deux Orphelines* (la jeune aveugle, créée par mademoiselle Angèle Moreau) et elle chantait la musique de Lecocq (*Giroflé-Girofla*).

Elle fit une saison théâtrale au Caire, revint à Marseille, où elle interpréta la grande comédie et le drame littéraire, puis retourna à l'opérette. M. Plunkett la vit dans *la*

Fille de madame Angot et dans *le Grand Mogol* et lui proposa un engagement.

Mademoiselle Jane Hading débuta au Palais-Royal dans *la Chaste Suzanne*, vaudeville de M. Paul Ferrier, avec musique nouvelle écrite à son intention; puis dans un petit acte, *Bérengère et Anatole*. Elle fut prêtée à la Renaissance pour remplacer dans *la Petite Mariée*, Jeanne Granier, indisposée. Elle plut énormément. Elle ne possédait pas le brio endiablé de la créatrice, mais elle captivait par un charme exquis et par une voix douce et pénétrante, bien que d'un volume restreint. Elle retourna au Palais-Royal; mais, son traité terminé, un bon engagement la ramena à la Renaissance. Elle reprit *Giroflé-Girofla* et *Héloïse et Abélard*. et fit ces deux toutes gracieuses créations: *la Jolie Persane* et *Belle Lurette*.

La vie artistique déjà si remplie, si accidentée de cette jeune femme, entre dans une nouvelle phase: Jane Hading débute au Gymnase dans *Autour du mariage*, comédie tirée de son livre humoristique et pimenté par Gyp, en collaboration avec Hector Crémieux; c'est une ravissante Paulette. Mais sa grande renommée date du *Maître de forges*, où, adorable à tous égards, elle contribue largement à la vogue persistante de la comédie de M. Georges Ohnet. Son traité est annulé. Un nouveau et brillant contrat l'attache au Gymnase.

En 1885, madame Jane Hading fait deux créations bien différentes d'allures. Dans *le Prince Zilah*, une Tzigane qui devient princesse et dans *Sapho*... une Sapho.

<blockquote>
Ne forçons point notre talent,

Nous ne ferions rien avec grâce.
</blockquote>

DUCASTAING
BRASSERIE – RESTAURANT
31, Boulevard Bonne-Nouvelle, 31
EN FACE LE THÉATRE DU GYMNASE

DEJEUNERS, DINERS A PRIX FIXE
ET A LA CARTE

SPÉCIALITÉ DE SOUPERS FROIDS, CHAUDS

ENTREPOT DE LA BIÈRE JOS. SEDLMAYE
de Munich

Eh bien, Jane Hading force son talent dans la pièce de M. Alphonse Daudet... et elle ne cesse de captiver, car la grâce est inhérente à sa personne. La Sapho qu'elle représente n'est pas celle du roman ; elle n'en est pas moins d'une dangereuse séduction.

Son dernier rôle au Gymnase, *la Comtesse Sarah*, va merveilleusement à son jeu fait d'enjouement et d'amertume, de tendresse et de douleur.

Quelque temps après avoir abandonné la scène où elle régna pendant cinq ans, madame Jane Hading partit en Amérique; les chroniques ont beaucoup parlé de son désaccord avec Coquelin. Madame Hading a obtenu beaucoup de succès dans les rôles qui vont bien à sa nature.

De retour, madame Hading contracta un engagement avec le Vaudeville, où elle débuta, dans *la Comtesse Romani*, par le rôle que créa madame Pasca au Gymnase, et dans lequel elle ne réussit pas complètement. Elle a pris une éclatante revanche dans la marquise de Grèges, du *Député Leveau*, qu'elle a composée avec beaucoup d'art, qu'elle joue avec simplicité et un grand charme.

Sur cette même scène du Vaudeville, madame Hading interpréta Cécile, de *Nos Intimes*, jouée à l'origine par mademoiselle Fargueil, et créa *le Prince d'Aurec* avec un talent qui lui ouvrit les portes de la Comédie-Française, où elle n'entra pourtant qu'au retour d'un nouveau voyage en Amérique. Sur notre premier théâtre, elle sut, après madame Plessy et d'autres émérites devancières, remporter un véritable succès dans dona Clorinde, de *l'Aventurière*.

Néanmoins, ne voyant poindre aucune création et son admission au sociétariat ne pouvant avoir lieu dans un délai très rapproché, la belle impatiente reprit sa liberté;

TOUTES LES MÈRES

Qui voudront préserver leurs jeunes enfants du Croup, des **Angines** et des **Maux de gorge**, des **Convulsions** et des **Vers**, devront leur faire porter jusqu'à l'âge de huit ans

LE COLLIER RUSSE

Galvano-Électrique du D^r Wiatka.

Il vaut mieux prévenir que d'avoir à guérir.

Le Collier Wiatka se vend **2 francs** dans toutes les principales pharmacies, drogueries et herboristeries. **M. R. BARLERIN**, chimiste, à TARARE (Rhône), l'expédie franco contre un mandat-postal de 2 francs.

Pour avoir des enfants forts et vigoureux, leur faire manger des crèmes à la Farine mexicaine du Savant Benito-del-Rio. — Une boîte pour 20 crèmes est expédiée franco pour **2 fr. 25 c.**, *par M. R. BARLERIN, de Tarare.*

elle contracta de nouveau avec le Gymnase, plein encore de son souvenir.

C'est dans *la Princesse de Bagdad*, par le rôle que créa madame Croizette à la Comédie-Française, que la belle et vaillante artiste a fait sa réapparition sur la scène du boulevard Bonne-Nouvelle. Elle a ensuite assumé la lourde responsabilité de personnifier Maud, des *Demi-Vierges*. Son succès n'a pas été moins vif dans la *Marcelle* de Sardou; émue, révoltée, toujours touchante; toujours belle, malgré la simplicité des toilettes du personnage.

M^{me} HENRIOT. — Au Théâtre-Libre, à l'Odéon, partout où elle a passé, madame Henriot a fait apprécier la variété de son jeu. Jeune encore, elle a le bon esprit de jouer les mères. Vous la rappelez-vous dans *Famille*? Son type de maman parisienne, douce et sotte, était tout à fait réussi. — Et sa silhouette de la cousine pauvre dans *le Partage*?

M^{lle} LECONTE, après de nombreux succès à l'Ambigu, débuta au Vaudeville dans *Brignol et sa Fille*; elle fut remarquable et remarquée. Elle débuta au Gymnase dans *l'Age difficile*, de M. Jules Lemaître, reprit plusieurs rôles et créa Jeanne de Chantelle, des *Demi-Vierges*, à laquelle elle imprima un cachet de simplicité et de réserve... de virginité complète, en parfait contraste avec la tenue des jeunes inconséquentes qui s'agitent dans la pièce de M. Marcel Prévost.

Vingt-cinq ans, une physionomie expressive, un débit juste, une voix bien timbrée et un amour de son art poussé à l'extrême. — Mademoiselle Lecomte a pris une place des plus distinguées parmi les jeunes premières de Paris.

LIBRAIRIE NOUVELLE

15, boulevard des Italiens

On trouve à la Librairie Nouvelle toutes les nouveautés littéraires, romans, récits de voyages, mémoires, etc., etc.

Mlle MÉDAL. *Nos Bons Villageois* et *les Demi-Vierges* et une agréable création dans *Marcelle* ont indiqué à la direction que mademoiselle Médal peut lui rendre des services, et cette accorte soubrette attend avec confiance un rôle important.

Mlle MARLYS. A remplacé mademoiselle Sorel dans la perfide madame Ucelli, des *Demi-Vierges*. — Belle et élégante personne.

Mlle YAHNE, après avoir passé par l'Odéon, où elle se fit remarquer dans *l'Arlésienne*, s'en fut en Russie. De retour, elle entra au Palais-Royal où elle joua *Monsieur l'Abbé*, de Meilhac; puis, au Vaudeville, *Madame Montgodin*, *l'Ingénue*, *l'Invitée*, de M. de Curel, et *la Fille terrible* la firent remarquer. Engagée au Gymnase, sous la direction Ch. Masset et Emile Abraham, elle s'y fit tout de suite une place très distinguée. L'ingénue, de *la Duchesse de Montélimart* et celle de *Famille*, et, sous la direction actuelle, Jojo de *l'Age difficile;* sa création dans *les Demi-Vierges* et, au Vaudeville, celle des *Viveurs* l'ont graduellement posée. Adroite de gestes, s'habillant bien, douée d'une physionomie douce et fine; originale enfin, mademoiselle Yahne est l'ingénue fin de siècle.

La Comédie-Française a les yeux sur cette jolie miniature.

Acteurs et Actrices
DE PARIS

Vente : à l'Opéra, à la Comédie-Française, à l'Opéra-Comique, à l'Odéon, au Vaudeville, au Gymnase, à la Renaissance, au Palais-Royal, à la Porte-Saint-Martin, etc;

Dans les principales Librairies (notamment à la Librairie Nouvelle, 15, boulevard des Italiens);

Dans les Départements et à l'Étranger, dans les principales Gares de Chemin de Fer et chez les Libraires.

RENAISSANCE

ADMINISTRATION

M^{me} SARAH BERNHARDT, directrice. — MM. ULLMANN, administrateur général. — MERLE, régisseur général. — DUBERRY, inspecteur général. — Alfred DELLIA, secrétaire général. — PIRON, régisseur de la scène. — STEBLER, régisseur.

ARTISTES

ANGELO, débuta en 1864, à Montparnasse, et tient depuis cette époque l'emploi des jeunes premiers.

Il a fait partie de nombreuses tournées et suivi Sarah-Bernhardt dans presque tous ses voyages artistiques.

Que de pièces il a jouées pendant ces trente-deux ans! Rappelons seulement *les Sceptiques*, *Michel Pauper*, *le Bossu*, *la Reine Margot*, *Théodora*, *Lucrèce Borgia*, et, plus récemment, à la Renaissance, *les Rois*, *Fédora*, *Gismonda*.

Beau garçon et distingué, son torse de jeune hercule l'a fait choisir par Zola pour créer la Gueule d'or, de *l'Assommoir*.

BELLE, a beaucoup joué dans les théâtres à côté. — Élève du Conservatoire.

BRUNIÈRE (Gabriel), élève de M^{lle} Schriwaneck, joua les jeunes premiers aux Célestins, à Lyon; au Gymnase, de Marseille, au Parc, de Bruxelles. — Depuis 1893 à la Renaissance.

BRÉMONT (Léon Bachimont, dit), élève de Régnier; deuxième prix de tragédie et deuxième prix de comédie en 1879, débute à l'Odéon dans *Misanthropie et Repentir;* crée *les Noces d'Attila*, *Amhra* et passe du second Théâtre-Français aux Folies-Dramatiques pour *Rip*. Il obtient dans ce rôle, le plus grand succès comme comédien et comme chanteur. — A l'Ambigu, il crée *la Grève*, *la Banque de l'Univers;* au Châtelet, *Germinal*, *Jeanne d'Arc* et *Camille Desmoulins*. Il joue, en outre, à ce théâtre plus de trois cent cinquante fois *le Tour du Monde*.

Après avoir créé le Christ, dans *la Passion*, au théâtre d'Application, il retourne à l'Odéon, où il obtient du succès

dans *Mariage d'hier* et *une Page d'amour*. Engagé au Gymnase par MM. Ch. Masset et Émile Abraham, il se fait applaudir dans *une Vengeance*, de M. H. Amic, où son jeu sobre et vrai fait merveille. Il passe ensuite à la Porte-Saint-Martin et crée Cagliostro, dans *le Collier de la Reine*. — Remarquable dans le rôle raisonneur de l'argentier Bureau, de *Messire Duguesclin*. — Après avoir créé à la Renaissance, avec beaucoup de succès le rôle de Rennequin, dans *la Meute*, il est engagé pour deux ans par madame Sarah Bernhardt. Dans la curieuse reprise de *la Dame aux camélias*, il sait fait valoir le rôle si épineux de M. Duval père.

Brémont est le jeune premier rôle le plus nomade de Paris et partout on l'apprécie, car il a du talent.

Auteur d'un volume qui n'est pas sans valeur : *le Théâtre et la Poésie* et de quelques essais de critique judicieuse.

CHAMEROY. Encore au Conservatoire, dont il fut lauréat, Chameroy, élève de Bressant, joua à l'Odéon : il tint un petit rôle dans *Philippe II*.

Il débuta à l'Ambigu dans *la Jeunesse de Louis XIV* et doubla Dailly dans *l'Assommoir*. Au Gymnase, il fit quelques créations sans grande importance ; mais il remplaça Saint-Germain dans *le Maître de forges* et Raynard dans *Sapho*.

Il fut un des cinq délégués des artistes réunis en société au Théâtre de Paris (où se trouve aujourd'hui l'Opéra-Comique... provisoire !) et qui tentèrent, sous le patronage du Conseil municipal, de fonder une scène de drame populaire. Il créa à ce théâtre un rôle dans *Jacques Bonhomme* et le charcutier Quenu dans *le Ventre de Paris*.

Suit Sarah Bernhardt en ses tournées triomphales.

CLERGET, d'abord élève de Worms, quitta le Conservatoire et prit des leçons de Saint-Germain. Il débuta en 1889 aux Variétés, dans *le Voyage en Suède;* passa au Nouveau-Théâtre pour *Scaramouche;* puis aux Nouveautés, où il obtint surtout du succès dans la pantomime *la Statue du Commandeur* : l'homme de pierre qui finit par s'animer et jeter son casque par-dessus les moulins. A l'Odéon, il joua dans *l'Héritage de M. Plumet*, passé du répertoire du Gymnase à celui du second Théâtre-Français.

Dans *Amants*, Clerget a donné une curieuse physionomie au personnage d'un faux sceptique.

DARMONT, premier accessit de tragédie, au Conservatoire, élève de Maubant, n'a pas essayé de remporter le second prix, auquel il pouvait aspirer ; il avait hâte de débuter. Il entra à la Porte-Saint-Martin pour doubler Pierre Berton dans *les Beaux Messieurs de Bois Doré*.

Il a créé avec une distinction qui lui valut les suffrages de la presse, le vieux marquis de Clairefont, dans *la Grande Marnière.*

De brillantes qualités et le désir ardent d'arriver.

DENEUBOURG, amoureux, obtint un premier accessit en se faisant entendre dans une scène du *Marquis de Villemer.*

Il a joué à l'Odéon et à la Porte-Saint-Martin où il se fit apprécier dans *la Tosca, Théodora, Jeanne d'Arc* et *Cléopâtre.*

A la Renaissance, *Izéyl* lui a fourni sa meilleure création.

DEVAL, élève de Got, premier accessit de tragédie en 1889, a commencé à Bruxelles, sur la scène du Parc, où il joua *l'Étrangère, Chamillac* (rôle créé à la Comédie-Française par Febvre) *Mensonge, Révoltée, le Maître de forges, l'Officier bleu,* interdit à Paris.

Il est engagé à la Porte-Saint-Martin pour le jeune premier rôle dans *les Voyages dans Paris*; il passe au Châtelet pour la réapparition de *la Prise de Pékin* et celle des *Deux Orphelines*; il crée *la Fille prodigue*, pièce anglaise.

A la Renaissance, Deval joue *les Rois, Gismonda, Magda, la Femme de Claude, Amphitryon.*

Comédien studieux et chercheur, ayant de la tenue et une bonne diction et donnant une physionomie spéciale à chacun de ses rôles.

GUITRY, un des bons élèves de Monrose, sort du Conservatoire en 1878, avec deux seconds prix, pour débuter au Gymnase, dans une reprise de *la Dame aux camélias. Le Fils de Coralie* et *l'Age ingrat*, le désignent tout de suite pour les reprises d'*Andréa* et de *la Comtesse Romani*, qui lui valent un superbe engagement au théâtre Michel.

Après dix ans passés en Russie, Guitry entre à l'Odéon, et reprend *Kean;* passe au Grand Théâtre, où il crée *Pêcheurs d'Islande* et *Lysistrata* et reprend *Sapho*; à la Renaissance, avec Sarah Bernhardt il crée *les Rois*. Viennent ensuite *Izéyl, la Femme de Claude*, etc., où il n'est plus discuté; *Gismonda*, et, surtout, George Vertheuil, *d'Amants*, qui le place au rang des meilleurs artistes; de ceux qu'attend la consécration de la Comédie-Française.

Diction nette, très intelligente, très vibrante; allures encore un peu compassées, mais les plus beaux dons.

LACROIX. Un contemporain de Bocage, ce qui ne le rajeunit pas; mais, Lacroix n'a plus de prétention à l'emploi d'amoureux, qu'il tint longtemps sur la plupart des scènes de Paris, surtout à la Gaîté. Lacroix créa le rôle de

Marat, dans le *Quatre-vingt-treize*, de Victor Hugo, et s'y montra remarquable. La place modeste qu'il tient à la Renaissance est peu en rapport avec ses succès d'antan, mais il ne peut vivre loin du théâtre.

Signe particulier : propriétaire au Raincy.

LAROCHE, débuta brillamment à l'Odéon, dans Georges, de *l'Honneur et l'Argent*, et dans *Britannicus*. Il créa différents rôles; son dernier fut Ivashita, de *la Marchande de sourires*. Au Vaudeville, il joua Octave Delacroix, des *Faux Bonshommes* ; aux Menus-Plaisirs, Phidias Raphaël, des *Filles de marbre*.

Laroche retourna à l'Odéon, puis, il passa à la Renaissance et s'y distingua dans *Gismonda* et dans la *Princesse lointaine*. Engagé à la Porte-Saint-Martin, il joua des rôles importants dans *Messire Duguesclin*, *Fanfan la Tulipe* et *Thermidor*, où il se distingua dans Robespierre.

M^{lle} **CARON** (MARGUERITE) a joué les amoureuses et les jeunes coquettes au Vaudeville, avec une grâce et une élégance des plus séduisantes. Elle s'est particulièrement distinguée dans *Georgette*, *les Surprises du divorce*, *le Député Leveau*, *la Famille Pont-Biquet*, *l'Invité*, etc., etc.

En quittant le Vaudeville, mademoiselle Marguerite Caron contracta un engagement avec les Nouveautés, où elle créa *l'Hôtel du Libre-Échange*. A la Renaissance, après avoir débuté dans *Amants*, où elle a remporté un double succès d'artiste et de jolie femme élégante, elle a créé un rôle important dans *la Meute*.

M^{lle} **SARAH BERNHARDT**. Nous n'entreprendrons pas de raconter la vie fabuleuse de la grande artiste, une des plus éclatantes célébrités de nos jours, et d'analyser cette nature qui tient du prodige.

Est-il besoin de rappeler que Sarah Bernhardt, d'origine israélite, mais baptisée, fut élevée au couvent, entra au Conservatoire dans la classe de Provost (elle reçut aussi les conseils de Samson) et, après un court séjour au Gymnase et à la Porte-Saint-Martin, débuta à l'Odéon, d'où partit sa renommée, sous la direction Chilly et Duquesnel? Nous ne dirons pas que M. Duquesnel *l'inventa*, mais il la comprit il eut foi en ses hautes destinées.

A partir du *Passant*, ce bijou littéraire qui révéla François Coppée, Sarah Bernhardt attira l'attention. Ce charme étrange, cet organe pénétrant (la voix d'or de Sarah Bernhardt) étonnèrent et ravirent. — *Le Bâtard*, de Touroude; *l'Affranchi*, de M. Latour-Saint-Ybars; *l'Autre*, de George Sand; Cordelia, du *Roi Lear;* Aricie, de *Phèdre*, *Ruy Blas*, entre autres, montrèrent sous des aspects différents ce talent réel, personnel, primesautier.

Le début à la Comédie-Française fut sans éclat.

Après *Mademoiselle de Belle-Isle*, Sarah joue *Chez l'avocat*. de Paul Ferrier; *l'Absent*, cet acte attachant de l'auteur des *Ouvriers*, M. Eugène Manuel; Junie de *Britannicus;* puis elle fait ses étonnantes créations de *la Belle Paule*, de *la Fille de Roland*, de *Rome vaincue*, de *l'Étrangère*, du *Sphinx;* Andromaque lui vaut un triomphe; elle y a des accents de tendresse et de sensibilité exquises; elle s'essaie dans le rôle de Phèdre, après celui d'Aricie, et, si la force lui manque par instant, elle est merveilleuse au troisième acte; elle rejoue *Ruy Blas;* elle joue dona Sol, d'*Hernani*, où son débit semble une mélodie.

Dans une étude sur Sarah Bernhardt *(Comédiens et Comédiennes)*, M. Sarcey rapporte que M. Théodore de Banville lui disait un jour : « On ne peut la louer de savoir dire des vers; c'est la muse de la poésie elle-même. L'intelligence ni l'art ne sont pour rien dans son affaire : un secret instinct la pousse. Elle récite les vers comme le rossignol chante, comme le vent soupire, comme l'eau murmure, comme Lamartine, lui, écrivait jadis. » — Et M. Sarcey ajoute : « Il y a quelquefois une désillusion singulière à relire, au coin de son feu, des vers qu'elle a emplis de son souffle mélodieux. »

L'Aventurière ne lui fut pas favorable.

On ne put retenir Sarah à la Comédie-Française... elle y reviendra certainement, la grande fantasque.

Après quelques voyages, Sarah crée au Vaudeville *Fédora*, de M. Sardou, qui écrit aussi pour elle *Théodora* et *la Tosca*, à la Porte-Saint-Martin, où ces deux grands drames, et surtout leur incomparable interprète, attirent la foule pendant bien des mois, Sarah crée aussi Ophélie, dans l'*Hamlet* de MM. Cressonnois et Samson; *Nana Sahib*, de M. Richepin; joue *Marion Delorme*, *Macbeth*, de Jules Lacroix; *Froufrou*, *la Dame aux camélias*, *Adrienne Lecouvreur*. Entre-temps, elle entreprend au bout du monde des tournées triomphales, et, entre deux de ces tournées, elle fait une apparition à Paris pour y créer, sur la scène des Variétés, ce drame étrange, *Léna*, qu'elle remplit presque seule.

Sarah Bernhardt, qui n'a jamais dit son dernier mot, crée avant de nous quitter encore, *Cléopâtre*, où son succès dépasse tous ses succès antérieurs, même les plus éclatants.

Comédienne, grande tragédienne, voire mime — oui, elle a été Pierrot dans une pantomime de M. Richepin, représentée au Trocadéro, au profit des ateliers d'aveugles — Sarah Bernhardt ne se contente pas d'être une artiste dramatique sans rivale, exceptionnelle : elle manie le pinceau et le ciseau et la plume. Statuaire, elle a exposé plusieurs bustes et son bronze *Après la tempête* obtint les honneurs de la critique et de discussions sérieuses;

peintre, son tableau *la Jeune Fille et la Mort* ne passa pas inaperçu; écrivain, elle publia ses impressions en ballon captif (car elle monta en ballon... que ne fit-elle pas?) et elle donna un petit drame à l'Odéon, *l'Aveu*.

Sarah Bernhardt appartiendra à l'histoire et à la légende. On criera à l'invraisemblance quand les romanciers et les dramaturges représenteront leur héroïne chétive, diaphane, paraissant n'avoir que le souffle, et déployant dans une existence constamment accidentée et fiévreuse, une énergie surhumaine. *(Edition précédente.)*

Sarah Bernhardt n'avait pas été directrice; il fallait qu'elle le devînt!

Depuis les années prospères de la Renaissance (sous le règne de Koning et de l'opérette), ce théâtre passait de mains en mains, et il advint que le droit au bail ne trouvait pas preneur au gré des propriétaires.

Sarah se présenta... Changement à vue! la jolie bonbonnière édifiée par Charles de Lalande se transforma en un élégant théâtre, en une scène d'ordre. Et, de toutes les manifestations littéraires et artistiques que nous avons eu l'occasion de citer dans ce chapitre, elle a été la triomphatrice.

DARA (Jean), a débuté dans le comte de Giray, de *la Dame aux camélias*. — **GUIRAUD**, jeune premier d'avenir. Élève de Talbot. — **MAGNIN**, ancien jeune premier, joua Armand Duval, à côté de la créatrice de *la Dame aux camélias*, madame Doche. — **PIRON**, élève de Monrose, attaché à la fortune de Sarah Bernhardt depuis seize ans. Confident de tragédie. — M^{lle} **BALLENGER**, jouait les enfants à l'Odéon. Très remarquée dans *Magda*. — M^{me} **GRANDET** (Marie), fut une des reines de la féerie. Depuis de longues années, elle accompagne Sarah Bernhardt dans ses tournées. Elle tient maintenant l'emploi des mères nobles. — M^{lle} **LABADY** débuta dans *la Meute*. — M^{me} **MERLE**, femme de l'excellent régisseur de la Renaissance, soubrette, accorte, accompagne depuis longtemps la grande artiste. — M^{lle} **SEYLOR**, une vignette dans l'emploi des ingénuités; un petit Saxe dans les travestis. Aisance et vivacité; telles sont ses principales qualités. Mademoiselle Seylor a toujours suivi la fortune de sa directrice.

A notre prochaine édition la suite de la nombreuse troupe de la Renaissance.

VARIÉTÉS

ADMINISTRATION

MM. Fernand SAMUEL, directeur. — BRASSEUR, secrétaire général. Emile PETIT, régisseur général. — BUYSENS, régisseur. — A. FOCK, chef d'orchestre. — DAYNES, second chef d'orchestre.

ARTISTES

BARON, le joyeux, l'original comédien que cet ancien carabinier! Oui vraiment, carabinier. Baron débuta dans la cavalerie après avoir débuté à la Tour-d'Auvergne. Aux Variétés, ses commencements furent modestes; mais depuis, quelle place il s'y est faite! Sa première grande soirée fut la création des *Brigands*, d'Offenbach; le fameux chef des carabiniers, pour lequel il trouva d'irrésistibles effets comiques, est resté légendaire. Dès lors, Baron fut en pleine évidence. Que d'autres rôles ensuite, jusqu'à *Nitouche* et aux *Charbonniers*, qui lui valurent un nom parmi les premiers comiques parisiens! Et *le Petit Poucet*, à la Gaîté, quelle merveille d'invention et de verve!

Et tant d'autres créations, toutes si plaisantes, toujours variées... si *fouillées*... celle de *Monsieur Betzy*... de *Ma Cousine*... Et celles du *Premier Mari de France* et de *Madame Satan!* Quant à la prise du rôle de Ricin dans la triomphale introduction de *Chilpéric* aux Variétés, elle peut compter aussi pour une des créations des plus personnelles. Et qui n'a pas vu Baron dans son extraordinaire Panatellas, de *la Périchole*, et dans son non moins extraordinaire prince Belphégor, du *Carnet du Diable*, n'a rien vu. Qui ne l'a pas entendu dans cette dernière pièce chanter les couplets de l'agence Cook n'a rien entendu.

Baron a acquis le talent; il a toujours eu l'originalité. Pendant quelque temps codirecteur des Variétés, Baron s'est bientôt lassé des tracas administratifs. Il est rentré dans le rang... une bonne place, qu'il n'avait, d'ailleurs, pas quittée.

ALBERT BRASSEUR, un comique sachant être élégant et donner même, quand il le faut, une jolie note sentimentale, puis se livrant ensuite à la plus abracadabrante fantaisie. Tel est Albert Brasseur, digne fils de son père, avec lequel il se permettait souvent de lutter d'originalité comique.

Albert Brasseur a prouvé qu'il a sérieusement travaillé l'art du comédien; de plus, il dessine une phrase vocale avec goût et trouve des effets nouveaux dénotant du tempérament et de l'esprit.

Aux Variétés, Albert Brasseur a su, de par son talent tres fin de composition, se faire une place à côté des plus fameux de ce théâtre.

Dans *Chilpéric*, dont il a compris et rendu le personnage de la façon la plus réjouissante, il ténorisait plus qu'agréablement.

GUY commença par jouer en amateur au cercle Pigalle. Mis en goût par ses succès, il se décida à suire la carrière théâtrale. Aux Nouveautés, il créa un rôle inportant dans *Champignol malgré lui* et dans *Mon Prince*. Aux Folies, sous la direction Albert Vizentini : *les Vingt-huit Jours de Clairette*, *Cousin et Cousine* et *la Fille de Paillasse*.

Tient de Colbrun et de Ch. Perey, connus de la génération qui s'en va.

Fort plaisant Landry, dans *Chilpéric;* dans Piquillo, de *la Périchole*, dans *le Carnet du Diable*, dans *le Carillon*.

Ce joyeux comique, triste à la ville, pétille de verve et d'éclat au soleil de la rampe.

MILHER. Son apparition à Paris se fit aux Folies-Dramatiques, du boulevard du Temple, sous la direction de M. Tom Harel. *Les Canotiers de la Seine* et *les Cinq Francs d'un bourgeois de Paris* le mirent en évidence.

Il apporte beaucoup de soin à composer l'allure des types qu'il représente; on voit qu'il saisit ses modèles sur le vif. Nous ne saurions énumérer ses créations multiples et variées, et presque toujours originales. Rappelons seulement, entre plus de cent, Géromé, de l'*OEil crevé*, qu'il a repris aux Variétés et son fameux invalide d'*Une Semaine à Paris*, et son Tournesol XXIV, du *Carillon*.

Sous le pseudonyme de Hermil, anagramme de son nom, et le plus souvent en collaboration avec Numès, du Gymnase, il écrit des revues et de joyeux vaudevilles.

PETIT (Émile), élève du Conservatoire, classe de Régnier, débuta au Châtelet, alla successivement aux Délassements, à l'Athénée, au Vaudeville, à la Porte-Saint-Martin, aux ex-Nations, à l'Ambigu, où il fit de très plaisantes créations et où il fut directeur intérimaire pendant une saison d'été.

Sa meilleure création, à l'Ambigu, fut dans *la Grève*, le rôle de l'ouvrier qui cherche du travail et craint d'en trouver.

A citer, à la Gaîté, son rôle dans *la Cigale et la Fourmi*, et celui de *Dix Jours aux Pyrénées*.

Quelques heureuses créations aux Variétés, où il remplaça Baron dans *Madame Satan*, et où, dans *la Périchole*, sa lutte avec Guy, au finale du deuxième acte, réjouissait tant le public.

Petit a des tendances à prendre la place du regretté Grenier.

SIMON (ANDRÉ). Après un peu de province et une halte aux Menus-Plaisirs, André Simon suivit Judic dans ses tournées, et, engagé aux Variétés, joua les mêmes rôles, à côté de l'étoile. Il succéda à Christian dans le Commandant, de *Mamz'elle Nitouche*, et se tira fort bien de cette épreuve. Très amusant Nervoso, dans *Chilpéric;* bon vice-roi, dans *la Périchole;* excellent général Brésius, dans *le Carnet du Diable* et beau militaire, dans *le Carillon*.

La direction des Variétés compte beaucoup, et avec raison, croyons-nous, sur ce jeune pensionnaire.

M^{lle} **BONNET** (EMMA), soubrette accorte et adroite.

M^{lle} **DEMARSY** parut pour la première fois sur un théâtre, dans Vénus, d'*Orphée aux Enfers*. Elle était bien faite, en effet, pour personnifier la déesse de la beauté. Elle créa, également, à la Gaîté, un des principaux rôles de *Dix Jours aux Pyrénées*.

Au Gymnase, elle débuta dans *la Lutte pour la vie*; créa avec beaucoup d'élégance Calsido, dans *l'Art de tromper les femmes*. Deux rôles encore où elle fut non moins élégante et auxquels elle donna une empreinte d'un chic particulier : Fanny Langlois, des *Amants légitimes*, et Francis Guine, de *Famille*.

Mademoiselle Demarsy se fera vite une bonne place aux Variétés, où elle a débuté dans l'affriolante meunière Yvonne.

M^{lle} **LAVALLIÈRE**, nom qui évoque des souvenirs historiques.

Cette charmante artiste a tout de suite gagné son public dans maintes pièces que les Variétés ont la bonne habitude de faire reparaître de temps à autre pour les maintenir au répertoire courant. Dans *l'Article 214*, *la Rieuse*, *le Carnet du Diable*, *Une Semaine à Paris* et dans son travesti du *Carillon* ses dons précieux se sont de plus en plus affirmés.

Mademoiselle Lavallière, espérons-le, ne finira pas ses jours aux Carmélites.

M^{lle} **LEGAULT** (MARIA), élève de Monrose, obtint le second prix en 1872 et le premier l'année suivante. Elle débuta au Gymnase dans la petite jeune fille des *Idées de madame Aubray* et dans *l'Épreuve nouvelle*. Elle joua

Nos Bons Villageois, Fernande, Séraphine, Froufrou, etc., et parmi ses créations se trouvent *le Charmeur, les Deux Comtesses, Ferréol, l'Age ingrat*. En 1879, elle parut au Palais-Royal, d'abord dans *le Mari de la débutante;* elle ne resta pas longtemps à ce théâtre. Au Vaudeville, elle débuta avec succès dans *la Princesse Georges*, et fit de fort remarquables créations dans *Tête de linotte, la Vie facile, les Rois en exil* et *Clara Soleil*.

Les débuts de mademoiselle Legault à la Comédie-Française eurent lieu en 1887 dans *le Legs* et *le Caprice*. Elle joua aussi la marquise, des *Effrontés;* la comtesse de Termonde, de *la Princesse Georges* (elle avait, nous venons de le dire, joué le rôle de la princesse au Vaudeville); le rôle créé par mademoiselle Bartet, dans *la Souris*, et Célimène, du *Misanthrope*, qu'elle rend avec ses dons naturels et son jeu sage et intelligent.

A Bruxelles, où sa sœur, mademoiselle Angèle Legault, chantait avec distinction les dugazons, mademoiselle Maria Legault a donné à plusieurs reprises des représentations fort suivies; elle a joué, en plus des rôles de son répertoire, *Divorçons* et *Dora* et a créé dans cette ville *la Doctoresse*. — A Saint-Pétersbourg, où elle débuta en 1889, elle obtint un grand succès dans *Froufrou*. Succès aussi dans *les Parisiennes, Dora, Daniel Rochat, Thermidor, Divorçons*, etc., etc.

Mademoiselle Legault revint au Vaudeville en 1893 : *Flipotte, les Lionnes pauvres, la Provinciale*... En 1894, elle créa au Gymnase le rôle de Louise Aubert, dans *Pension de famille*.

M^{lle} LEGRAND (BERTHE) rentre aux Variétés pour tenir l'emploi des mères, après avoir, au même théâtre, brillé dans les soubrettes et les rôles de genre. Elle a le bon esprit de consentir à s'enlaidir pour créer des types vrais. Dans *l'Article 214*, son personnage de bonne ahurie et sournoise était composé avec bien de l'originalité; de même son type de comtesse exotique dans *le Carnet du Diable*.

M^{lle} MÉALY, née à Toulouse, fut amenée à Paris par Capoul, son professeur. Elle débuta à l'Eldorado, puis passa aux Menus-Plaisirs, où elle créa *la Fiancée des Verts-Poteaux, le Coq*, etc., et reprit *l'Oncle Célestin*. C'est dans *la Vie parisienne* qu'elle fit son apparition aux Variétés. Prêtée à la Gaîté, elle y créa *le Talisman*, puis fut d'une tournée à travers l'Europe.

De retour, mademoiselle Méaly créa *le 3^e Hussards* à la Gaîté, et fut d'un nouveau voyage artistique à l'étranger.

Cette jolie actrice, une des plus jolies de Paris, dit et chante avec beaucoup de charme et de brio. Le rôle de Mimosa, du *Carnet du Diable*, celui de Drisdonnette, de

l'OEil crevé, et Paquerette du *Carillon*, celui de Gabrielle (création de Zulma Bouffar) dans la *Vie parisienne*, l'ont presque posée en étoile.

M^{lle} PIERNY, une étoile. Jane Pierny est une élève de Bax-Saint-Yves, c'est-à-dire une chanteuse formée à la meilleure école. Sa voix de soprano est étendue et belle. Elle s'est montrée charmante sous tous les rapports, dans *les Premières Armes de Louis XV, François les Bas-Bleus, la Belle Sophie, l'Egyptienne, la Petite Mariée*, et aux Nouveautés : *la Demoiselle du téléphone, Nini Fauvette, Champignol, Mon Prince, les Grimaces de Paris* et *le Capitole*. En quittant les Nouveautés, M^{lle} Pierny entra à l'Opéra-Comique, d'où elle vint aux Variétés, en passant par les Folies-Dramatiques.

Mademoiselle Pierny est une enfant de bonne famille, qu'une irrésistible vocation a conduite devant la rampe. Elle tient son emploi avec autant d'autorité que de charme.

M^{lle} CROZET, deuxième chanteuse, sortie du Conservatoire avec un prix.

M^{lle} DIETERLE, pleine de charme, se rend très utile à son théâtre. Dans la reprise de *la Vie parisienne*, elle interprétait la baronne de Gondremark, créée au Palais-Royal par Céline Montaland. Elle s'est distinguée dans *le Carilllon*.

M^{lle} FUGÈRES, très gentille soubrette, est la femme de Calmettes, l'excellent comédien du Gymnase.

M^{lle} LHÉRITIER, sortie du Conservatoire avec un prix, entra à l'Odéon, mais abandonna ce théâtre pour étudier le chant pendant trois ans. Elle débuta aux Variétés dans Métella, de *la Vie parisienne*. Emploi des coquettes.

PALAIS-ROYAL

ADMINISTRATION

MM. MUSSAY et BOYER, directeurs. — René LUGUET, régisseur général. — ALIX, second régisseur. — DOMERGUE, chef d'orchestre.

ARTISTES

BELLUCCI, qui fit partie de la troupe de l'ancien Athénée, a été pendant quelques années régisseur aux Folies-Dramatiques, ce qui ne l'empêchait pas de se rendre

fort utile comme artiste. Ce n'est pas dire qu'il tenait l'emploi des utilités; loin de là. Bellucci apprenait tous les rôles de Gobin, alors aux Folies, et il arrivait à s'y faire, à son tour, applaudir dans tous, et par Gobin lui-même. Il a remplacé aussi, toujours aux Folies, son camarade Colombey, dans *Coquin de printemps*.

Bon pensionnaire ; bon camarade, bon artiste. Précieuse acquisition pour le Palais-Royal.

DUBOSC s'était fait remarquer au théâtre du Parc, à Bruxelles, dans l'emploi des amoureux comiques. Au Palais-Royal, il débuta dans *Bébé*, par le rôle que créa Frédéric Achard au Gymnase. Il s'est bien vite mis au diapason de la maison. *Le Parfum, le Train de plaisir* et *le Remplaçant* l'ont fait valoir.

FRANCÈS, ancien artiste du Gymnase; créa ou reprit pendant une quinzaine d'années quantité de rôles marqués au coin d'une curieuse originalité. Sans faire oublier Lesueur, dont il procède quelquefois il le doubla à différentes reprises et de très satisfaisante façon.

Parmi ses créations: Van der Trop, de *l'Amiral* ; le docteur, de *Nounou* ; le marquis de Rio-Velez, de *Montjoie*, et surtout, dans *Bébé*, l'amusant baron d'Aigreville dont les convictions varient selon les journaux dont il s'inspire.

Plein de bonhomie fantaisiste dans la scène épisodique du troisième acte du *Dindon*, Francès a conquis d'emblée le public du Palais-Royal, où il se fera une bonne place dans les rôles du regretté Calvin et dans ceux de Milher.

Campagnard enragé, Francès consacre ses loisirs à planter des choux.

GARANDET, amoureux et jeune premier élégant. Cet emploi n'est pas facile à tenir au milieu des fantoches du lieu. Il s'en acquitte pourtant fort bien.

GOBIN, autrefois l'étoile masculine des Folies-Dramatiques; sur d'autres scènes le rire de bien des drames, et la queue rouge de bien des féeries.

Très amusant, aux Variétés, dans *les Brigands, l'Article 214, Madame Satan*, etc.

Pour sa rentrée au Palais-Royal, Gobin a créé le rôle de Vatelin, dans *le Dindon*.

Jeu en dehors; bonne et grosse gaîté communicative.

GORBY débuta à la Renaissance sous la direction Samuel, et aux Nouveautés dans *Champignol*. Il tient au Palais-Royal l'emploi de jeune premier, et agréablement.

LUGUET (René), frère de madame Marie Laurent et gendre de la célèbre madame Dorval, a, comme régisseur général, l'oreille des directeurs. Comme comédien, il se rend fort utile et ne manque pas d'entrain.

René Luguet, octogénaire et doyen des artistes dramatiques, est le premier arrivé au théâtre et le dernier parti ; il continue, avec une ardeur juvénile et une bonne humeur égale, à administrer et à jouer. Tout le monde a pour lui autant d'amitié que d'estime et de respect.

René Luguet créa, au Vaudeville, Tamerlan, de *la Corde sensible*, et Gaston de Rieux, de *la Dame aux camélias*.

MAUGÉ, comique au jeu fin, à la diction narquoise et, en même temps, chanteur adroit, a été de tous les succès des Folies-Dramatiques, sous la direction Cantin ; il a repris Gaspard, des *Cloches de Corneville*, créé *Madame Favart* et *la Fille du tambour-major*. Aux Bouffes-Parisiens, il a fait une très plaisante création dans *Joséphine vendue par ses sœurs*. — Désirant revenir à la comédie, qui lui valut des succès en province, il passe à la Renaissance, d'où M. Samuel venait de bannir l'opérette. — L'opérette s'empare de nouveau de Maugé, qui, aux Nouveautés, contribue à la bonne interprétation de *la Grande Vie* et des *Ménages parisiens*.

Nouveau retour à la comédie : Maugé crée au Gymnase *la Duchesse de Montélimar*, *Famille*, *le Pèlerinage* et *Ma Gouvernante*.

C'est dans *le Train de plaisir* qu'il a fait son apparition, et brillamment, au Palais-Royal. Depuis : *le Remplaçant* et *le Dindon*.

RAIMOND a commencé bien modestement au feu petit théâtre des Folies-Montholon, bien qu'il eût passé par le Conservatoire, où il était resté pendant... un jour. Le classique n'était pas le fort de ce fantaisiste.

Successivement au Palais-Royal, à la Renaissance et aux Variétés ; puis, de nouveau au Palais-Royal, où il tient avec succès la place et l'emploi qu'occupait Gil Pérez d'une façon si plaisante et si spirituelle.

Raimond a la médaille de sauvetage.

M^{me} CÉLINE CHAUMONT, élève de Déjazet, qu'elle rappelle, débuta au Gymnase, dans *Montjoye*, où sa malice et son espièglerie se révélèrent dans le rôle de la rosière. Elle créa dans *l'Ami des femmes* le rôle de Balbine, joué à la Comédie-Française, par mademoiselle Muller.

Nos Gens, *le Wagon des dames*, *les Curieuses*, *l'Autographe* furent aussi des succès pour la piquante artiste, qu'un jeu singulièrement et agréablement mélangé de minauderie et de finesse, semblait fixer à la comédie... avec un tout

petit filet de voix, madame Chaumont se lança dans l'opérette.

Revenue à la comédie, madame Chaumont créa, et on sait avec quel succès, aux Variétés : *les Sonnettes*, *Toto chez Tata*, *la Petite Marquise*, *la Cigale*, *le Grand Casimir*, *le Fiacre 117* ; au Vaudeville, *Lolotte* et *le Petit Abbé*; au Palais-Royal, *Divorçons*, où, tenant, avec Daubray, la scène pendant toute la soirée, elle déployait une science théâtrale inouïe. Et *le Parfum!*

Madame Chaumont est la femme de M. Mussay, l'un des deux directeurs du Palais-Royal.

M^{lle} **CHEIREL**, agréable soubrette et charmante ingénuité comique, est petite-fille de Leriche, l'ancien amoureux comique des Folies-Dramatiques et du Palais-Royal, l'ancien monarque de la plupart des féeries; elle est nièce de la fantaisiste des théâtres de genre.

Cheirel est l'anagramme de Leriche.

Après plusieurs années au Gymnase, elle débute au Palais-Royal dans *le Roi Candaule*, passe par les Variétés et crée à la Porte-Saint-Martin un des principaux rôles du *Crocodile*. — La voici revenue au Palais-Royal, où elle reparut d'abord dans *le Roi Candaule* ; créa *les Femmes des amis*, *le Sous-Préfet de Château-Buzard*, *le Fil à la patte*, *le Paradis*, *le Remplaçant* et *le Dindon*.

C'est une comédienne.

M^{lle} **DORIEL**, ingénuité, a commencé à Rouen. Les directeurs du Palais-Royal l'ont remarquée à Cluny.

Mademoiselle Doriel est fort sympathique au public. Actrice d'avenir.

M^{me} **FRANCK-MEL**, chanta en province l'opérette et l'opéra-comique, voire l'opéra ; elle y joua aussi la comédie.

L'ancienne cantatrice succède au Palais-Royal à mademoiselle Mathilde. Elle ne fait pas regretter sa devancière qui avait pourtant l'oreille du public. Amusante, originale.

M^{lle} **GRIMAULT**, soubrette gaie (on les compte, les soubrettes gaies), a le diable au corps.

De grands yeux noirs, du goût et de l'intelligence. S'était fait remarquer au Gymnase dans *Nos Bons Villageois* et dans *le Fils de famille*. Elle occupe déjà une bonne place ; une meilleure ne peut lui manquer bientôt ; une plus belle encore viendra plus tard, nous le lui prédisons.

Mademoiselle Grimault est très recherchée dans les salons où l'on joue la comédie, non seulement à cause de son jeu piquant, mais aussi grâce à son excellent maintien.

M^{me} LAVIGNE, ce Lassouche en jupons, comme on l'a souvent appelée, sortit du rang à l'Athénée, grâce à ses ahurissements cocasses.

On l'a pendant longtemps confinée dans les servantes froidement effrontées; les types que les auteurs lui tracent sont maintenant plus variés. Madame Lavigne a contribué au succès des *Petites Godin*, par la façon dont elle rendait la scène du mal de mer. Dans *Gotte*, la jolie et peut-être trop fine étude de Meilhac, elle se tirait fort bien, l'artiste excentrique d'une situation sentimentale. *Les Noces d'un réserviste*, *Durand et Durand*, *un Prix Montyon*, *Leurs Gigolettes*, *le Remplaçant*, *le Dindon*, sont à rappeler, ainsi qu'une création à la Gaîté, dans *Tartarin sur les Alpes*, et une au Châtelet, dans *la Fille prodigue*. Madame Lavigne est née à Buenos-Ayres. — A la ville, bonne bourgeoise.

M^{lle} LENDER, jolie et élégante femme, agréable artiste. Son début se fit au théâtre Montmartre. Mademoiselle Lender entra ensuite au Gymnase, puis alla au théâtre Michel, de Saint-Pétersbourg. Au retour, elle entra aux Variétés, qui la prêtèrent pendant quelque temps au Palais-Royal.

Mademoiselle Lender s'est fait une situation grâce à quelques bons rôles, notamment celui de madame Lange, dans *la Fille de Madame Angot*, où elle remplaça madame Judic, et grâce, surtout, à sa création de Victorine, dans *Ma Cousine*.

Depuis, *la Bonne à tout faire*; *le Premier Mari de France*; Rosalinde, de *Madame Satan*, *l'Article 214* et Galswinthe, de *Chilpéric*, ont achevé de poser mademoiselle Lender, dont le nom est maintenant en vedette sur l'affiche.

M^{lle} MÉGARD s'était fait remarquer au théâtre du Parc à Bruxelles, surtout dans *le Fil à la patte*.

Quatre de ses succès: *le Parfum*, *le Train de plaisir*, *le Remplaçant* et *le Dindon*.

GARON, un ancien de la maison, un dévoué toujours sur la brèche, a donné quelque valeur à des rôles effacés. Il est rare que son nom ne soit pas sur l'affiche, et plutôt deux fois qu'une. — **M^{lle} BUSSY**, soubrette accorte, sait tirer parti du moindre rôle... ce qui lui en vaudra d'importants. **M^{lle} NORLAY**, fine soubrette. — **M^{lle} RENOT**, femme de l'artiste de l'Ambigu, joue les grandes coquettes. Élégante et non sans mérite. — **M^{lle} VIGOUROUX**, duègne, recueille la succession de M^{me} Bilbaut.

PORTE SAINT-MARTIN

ADMINISTRATION

MM. BADUEL, directeur. — De KNIF, secrétaire général. — L. PÉRICAUD, directeur de la scène. — SAMSON, ROUSSEL et CARTEREAU, régisseurs.

ARTISTES

ALBERT, de son nom de famille Lehodey, artiste intermittent de la Porte-Saint-Martin, avait joué dans la *Dame de Montsoreau* et dans *Tibère à Caprée*. Revenu à ce théâtre, il reparut dans Samson, de *Thermidor*, et Navarrez, de *Jacques Callot*.

COQUELIN. « Coquelin vient en dernier, à la suite des pensionnaires. Et, pourtant, il fut sociétaire et son nom arrivait, par ordre d'ancienneté, immédiatement après celui de Got, le doyen de la Comédie.

Nous ne rappellerons pas les incidents qui firent grand bruit et qui motivèrent, après vingt-cinq glorieuses années, la démission de l'éminent comédien.

Dans la force de l'âge et du talent, d'une ardeur encore toute juvénile, Coquelin ne put se résoudre à la retraite. Aussi, n'ayant pas le droit, sans l'assentiment du comité du Théâtre-Français et l'autorisation ministérielle (assentiment et autorisation qu'il ne sollicita pas et qui d'ailleurs, lui eussent été refusés); n'ayant pas le droit, disons-nous, — le fameux décret de Moscou l'interdit — de jouer sur une autre scène parisienne, il s'en fut en Amérique, où il recueillit une moisson de lauriers, et, dit-on, une grosse fortune.

Il avait paru pour la dernière fois, le 2 décembre 1886, dans *Monsieur Scapin* et *les Précieuses ridicules*. — Trois ans après seulement, il donna sa représentation de retraite : une longue ovation. Les regrets du public se ravivèrent; probablement aussi ceux de l'artiste, dans son for intérieur.

M. Jules Claretie, administrateur général, conçut le projet de faire revenir l'enfant prodigue au bercail ; son dévouement plein de zèle et sa diplomatie aplanirent tous les obstacles.

Coquelin qui ne pouvait rentrer comme sociétaire — le décret de Moscou! — rentra comme pensionnaire; mais, bien entendu, à des conditions exceptionnelles, en rapport avec les services rendus et sa renommée. Et, comme son

nom ne pouvait reprendre son ancien rang sur l'affiche, on convint qu'il figurerait tout à fait à la fin... C'est presque une vedette.

Le retour de Coquelin à la maison de Molière s'effectua le 7 décembre 1889, dans *le Dépit amoureux* et dans *Gringoire*.

Terminons par où commencent ordinairement les notices biographiques : Coquelin (Constant) naquit à Boulogne-sur-Mer, en 1841. Il était destiné à devenir boulanger, comme ses ascendants; une vocation irrésistible l'entraîna vers le théâtre.

Il se présenta au Conservatoire, en 1859, fut admis dans la classe de Régnier, remporta dès 1860 le second prix de comédie et débuta au Théâtre-Français, à la fin de cette même année, dans *Gros-René*.

D'emblée, il fut quelqu'un. Son talent, qui se fortifiait rapidement et toujours, et l'autorité qu'il acquérait et qui grandissait vite aussi, le firent nommer sociétaire à dater du 1er janvier 1864.

Coquelin marcha de succès en succès. Nous n'entreprendrons pas de parler ici de son interprétation magistrale du répertoire classique et de l'apprécier dans ses créations. Nous nous abstiendrons également de publier la liste de tous ses rôles. — Il joua la plupart des premiers comiques et des grandes livrées (où il excelle surtout, selon nous); il contribua à l'éclat du répertoire contemporain, dont nous rappellerons seulement *Paul Forestier*, *le Luthier de Crémone*, *Gringoire*, *les Ouvriers*, *Tabarin*, *l'Étrangère*, *Jean Dacier*, *les Fourchambault*, *le Monde où l'on s'ennuie*, *Denise*, *un Parisien*, *Chamillac* et *Monsieur Scapin*.

Coquelin a encore en perspective de nombreuses années de théâtre... et de triomphes. »

(Pris au chapitre consacré à la Comédie-Française, en 1891.)

Depuis ces lignes, que de bruit encore autour du nom de Coquelin ! *Thermidor !*... Et de nouvelles tournées à travers l'Europe et les Amériques... et ses débuts à la Renaissance, en dépit des protestations de la Comédie-Française... et ce procès qui tient la curiosité publique en éveil.

Coquelin interjette appel. Attendons l'arrêt de la Cour et applaudissons le fameux comédien sur quelque scène qu'il se produise.

.

Les merveilleuses qualités de Coquelin s'appliquent surtout aux rôles comiques du grand répertoire; le célèbre comédien a pourtant créé avec sa verve et son talent habituels le héros du drame de M. Paul Déroulède, Du Guesclin. Et, s'il n'a pas, dans *Fanfan la Tulipe*, la fougue, la fantaisie le panache de Mélingue, il s'est assimilé le rôle, l'a rendu

avec ses qualités personnelles et une grande puissance. D'aucuns le trouvent mieux que son prédécesseur, le personnage légendaire.

Quelle que soit l'issue de son procès avec la Comédie ; quelques dommages-intérêts auxquels il soit condamné, Coquelin se fixe à la Porte-Saint-Martin.

(26ᵉ édition.)

On connait l'arrêt de la Cour d'appel et les phases et surprises de « l'affaire Coquelin ». Nous nous abstiendrons de commenter.

.

Coquelin a créé presque à l'improviste, dans *Jacques Callot*, le rôle secondaire de Rouffinelli, que par son talent et son autorité il su placer au premier plan, et il a, comme l'a dit notre maître Henri Fouquier, admirablement débrouillé les nuances un peu confuses du personnage de Valentin, dans *les Bienfaiteurs*. Il a joué *Don César de Bazan*, qu'aucun artiste, à Paris, n'avait interprété depuis Frédérick Lemaître. Il ne lui a pas donné le panache romantique, mais il l'a joué en grand comédien parfait.

COQUELIN (Jean) n'entra pas au Conservatoire. Après avoir fait de bonnes études et passé ses examens, il mit à exécution le projet qu'il nourrissait depuis son enfance, de se faire comédien; et cela, malgré ses parents, qui, d'ailleurs, ne lui tinrent pas rigueur. Au contraire, Coquelin emmena Jean avec lui à travers l'Europe et les deux Amériques, se réjouissant des succès qu'il obtenait à ses côtés. — D'une ardeur et d'une activité prodigieuses, Jean Coquelin, dans ses pérégrinations, et tout en jouant presque toujours, administrait et mettait en scène.

Jean Coquelin fit partie de la Comédie-Française, qu'il quitta quand son père rompit de nouveau avec notre première scène. Il avait débuté dans *le Dépit amoureux* et créé un rôle de quelque importance dans *Thermidor*. — A la Renaissance, il a créé *Patron Bénic*, scène de la vie maritime, et c'est dans le monologue de Jean Maillard, de *Messire Du Guesclin*, qu'il débuta à la Porte-Saint-Martin. Amusant et pittoresque dans le racoleur de *Fanfan la Tulipe*. Le rôle du vieux Bibulus, dans *Jacques Callot*, qu'il a composé d'une originale façon, a classé Jean Coquelin.

Jean Coquelin a l'organe de Coquelin et parle comme lui; son jeu a beaucoup d'analogie également avec celui de son père. — On peut se ressembler de plus loin.

BURGUET, élève de Delaunay, premier prix de comédie en 1889, débuta au Gymnase dans *la Lutte pour*

la vie; créa sur cette scène un joli rôle dans *Paris Fin-de-Siècle* et le non moins joli rôle de l'abbé Pierre, dans *Menteuse.* A l'Ambigu, il créa *les Chouans.*

Fin et sentimental dans le dauphin Charles V, de *Messire Du Guesclin.*

DEROY, jeune comique sachant composer un personnage, s'était fait remarquer à la Gaîté dans Pornick, de la *Closerie des Genêts,* et Fouinard, du *Courrier de Lyon.* Il a été régisseur des tournées de Coquelin, qui l'apprécie beaucoup.

DESJARDINS, élève de Delaunay, obtient un accessit de tragédie en 1887, et débute dans Néron, de *Britannicus,* à l'Odéon, où on ne l'emploie pour ainsi dire plus pendant deux ans; aussi va-t-il au Château-d'Eau; là, on lui confie un père noble dans *Jacques l'Eventreur.* Il se révèle dans *la Conspiration de Mallet,* et dans un autre rôle de général, de *Kléber.* Après quatre ans d'Ambigu, où il tient l'emploi des troisièmes rôles, il devient jeune premier en titre à la porte Saint-Martin. Il double Garnier dans *Napoléon;* il crée excellemment le fils du forçat, dans *Sabre au clair;* le chevalier de Charny du *Collier de la Reine;* rend habilement le rôle complexe du traître Raoul de Caours, de *Messire Du Guesclin;* donne une belle allure au traître Fitz-Onnal, de *Fanfan la Tulipe,* et fait preuve d'une grande souplesse de composition dans l'usurier des *Bienfaiteurs.* Bien aussi dans le traître Don José, de *Don César de Bazan.*

Physique un peu dur, mais voix solide et diction nette; de la chaleur et de la conviction; une très bonne tenue.

GANGLOFF, premier rôle en province; second rôle au Gymnase, où il tient une honorable place; troisième rôle à la Porte-Saint-Martin. Pour ceux qui ne sont pas initiés aux termes du métier, Gangloff a, tout simplement, changé d'emploi. C'est comme le ténor qui deviendrait baryton, puis basse-taille.

GRAVIER. — Un de nos plus utiles comédiens des théâtres de drames. Premier rôle dans *le Vieux Caporal;* troisième rôle dans *Marie-Jeanne;* premier comique dans le Chourineur des *Mystères de Paris;* père noble dans *Fualdès.* Gravier passe aisément par tous les genres.

Gravier a commencé à Montparnasse en 1863; a créé à Beaumarchais ensuite, *Douglas le Vampire.* On le voit successivement à Belleville, à la Gaîté, où il remplace Charles Perey, dans *la Petite Pologne.* Il fait partie pendant deux ans de la Société du Château-d'Eau; crée *Hoche, Kléber, la Casquette du Père Bugeaud, Pierre Vaux:* entre

à l'Ambigu par *le Roi de l'argent, Mademoiselle Bressier, Roger la Honte, la Porteuse de pain, le Régiment*, et enfin, à la Porte Saint-Martin, où il joue *le Bossu, la Maison du baigneur* (reprises), *Sabre au clair*, excellente création du forçat innocent; le Portugais, du *Collier de la Reine*, où il soulève des tempêtes de rire; le vieux maréchal de Saxe, de *Fanfan la Tulipe;* l'ouvrier mauvaise tête et bon cœur, des *Bienfaiteurs*.

Un fanatique de la pêche à la ligne.

LAROCHE, débuta brillamment à l'Odéon, dans Georges, de *l'Honneur et l'Argent*, et dans *Britannicus*. Il créa différents rôles; son dernier fut Ivashita, de *la Marchande de sourires*. Au Vaudeville, il joua Octave Delacroix, des *Faux Bonshommes;* aux Menus-Plaisirs, Phidias Raphaël, des *Filles de marbre*.

Laroche retourna à l'Odéon, puis passa à la Renaissance, et s'y distingua dans *Gismonda*.

LIVARINI, amoureux qui sait exprimer l'amour.

MALLET (Pierre), doyen de la Porte-Saint-Martin, a toujours appartenu à cette scène ou à celle de la Gaîté depuis trente-cinq ans. Ce bon et modeste artiste fait bien tout ce qu'on lui fait faire, et nous dirions qu'on l'emploie à toutes les sauces, si nous osions nous exprimer ainsi.

NICOLINI, agréable amoureux comique, assez élégant de sa personne, plein de verve et très désireux d'arriver. Il a créé au Gymnase plusieurs rôles de peu d'importance, auquel il a su donner quelque relief.

Ce jeune comédien est le fils du célèbre ténor Nicolini et le beau-fils de la Patti.

PÉRICAUD, directeur de la scène, premier et bon comique, a été l'un des trois administrateurs des artistes réunis en société pendant quelques années au Château-d'Eau, et qui luttèrent avec activité et intelligence. Succès et *fours* se succédaient rapidement. Bien des tentatives excitèrent la curiosité du public et de la presse, et plusieurs ne manquèrent pas de hardiesse.

Parmi les succès de Péricaud au Château-d'Eau, rappelons *Hoche et la P'tiote;* parmi ceux de l'Ambigu : Frochard, du *Vieux Caporal;* le chef de bureau dans *la Banque de l'Univers;* Pipelet, des *Mystères de Paris;* Remy, de *Marie-Jeanne;* l'agent Madécasse, de *l'Ogre*, auquel il a donné une physionomie très fine, et, surtout : le terrible père Toussaint, dans *la Fermière,* le fin limier de police du *Roi de l'argent* et, dans *Roger la Honte,* son rôle du mobile devenu mouchard par dévouement.

A la Porte-Saint-Martin, *les Voyages dans Paris* lui fournissent une excellente création de voyou; *Sabre au clair* lui vaut un grand succès dans un paysan madré, avare et assassin, ainsi que Caderousse, dans la nouvelle version de *Monte-Cristo*. *Le Collier de la Reine* fait apprécier sa souplesse et son énergie dans le vieux joaillier Bossange.

Excellent aussi dans Camboulas, de *Jacques Callot*, et dans *les Bienfaiteurs*, où il joue avec beaucoup de finesse.

Péricaud a fait représenter cent cinquante pièces : drames, vaudevilles, revues et opérettes. On lui a édité cinq cents chansons. Excusez du peu !

PRAD, a passé par l'Odéon, où il interprétait surtout la tragédie.

SEGOND, débuta en 1885 à l'Odéon, où il créa Sylvio, de *Conte d'avril*; joua dans *Cinna*, *Louis XI*, *Venceslas*, et bien d'autres œuvres du répertoire.

Véritable jeune premier rôle, doué des meilleures qualités de l'emploi.

VOLNY, élève de Talbot, débute à la Comédie-Française dans *Chatterton* et s'y distingue. Mais, las d'attendre une création, il quitte la maison de Molière, passe au Vaudeville, puis aux Nations. Il contracte un engagement pour la Russie.

De retour, il entre au Châtelet pour une reprise de *Michel Strogoff*, et fait quelques créations à l'Ambigu avant de jouer Don Fernand, dans *Don Quichotte* de Sardou, au Châtelet. Il revient à l'Ambigu, où il joue à la reprise de l'*As de trèfle*, le rôle créé par Charles Masset et où il crée Robert Maugis du *Capitaine Floréal*, en comédien élégant et distingué, en comédien de race.

Volny a dessiné avec une fière allure et beaucoup de tact, dans *Don César de Bazan*, le royal et sombre amoureux.

Mlle ARTETTE, qui fut de toutes les tournées Coquelin, parut d'abord à la Porte-Saint-Martin dans le jeune sans culotte de *Thermidor*. On lui a confié ensuite le rôle de la cantinière Mariette, dans *Jacques Callot*.

Mlle BOUCHETAL, 2me prix de tragédie en 1894, alors élève de Maubant, 1er accessit de comédie, en 1895, et alors élève de Sylvain, qui succéda à Maubant quand ce tragédien prit sa retraite, a débuté au théâtre par la Porte-Saint-Martin. Tiphaine Ragennel, de *Messire Du Guesclin*, fut son premier rôle.

Mlle DAUPHIN, élève de Mme Victor Roger, après

avoir fait une tournée en province et à l'étranger avec Féraudy, débuta à l'Ambigu, par Jeanne Dubourg, du *Train n° 6*, et reprit des rôles importants dans le *Château de Gautier* et *l'As de trèfle*. Au théâtre des Poètes, elle créa Stratyllis, dans *Philoclès*. Elle débuta à la Porte-Saint-Martin dans Jeanne, de *l'Outrage* et fit de Ridza, de *Jacques Callot*, une jolie création.

M^{lle} **ESQUILAR**, précédée, dans le monde théâtral, d'une réputation acquise en province, débute au Gymnase dans *la Servante*. Ce drame et *Marthe*, un acte de M. Ernest Daudet, dont le théâtre du Cercle, à Aix-les-Bains, avait eu la primeur et qu'elle y avait créé, sont les deux seules pièces jouées sur la scène du boulevard Bonne-Nouvelle par cette intéressante jeune première au jeu expressif et plein de sensibilité. Pendant son séjour au Gymnase, elle retourne à Lyon — où elle a laissé les meilleurs souvenirs — pour remplir aux Célestins, le rôle créé à Paris dans *Famille*, par mademoiselle Darlaud. Ses représentations sont une suite d'ovations.

Quelque temps avant de démissionner, MM. Ch. Masset et Émile Abraham, cédant aux instances de leur pensionnaire, demandée par plusieurs directeurs, lui rendent sa liberté. Mademoiselle Esquilar donne la préférence à l'Ambigu, où elle se trouve à sa vraie place et où elle obtiendra des succès auxquels *la Fée Printemps*, les reprises de *la Voleuse d'enfants* et de *Roger la Honte* et la création de Marie Blanche dans la *Mendiante de Saint-Sulpice* ne font que préluder. Touchante Maritana de *Don César de Bazan*.

M^{lle} **KERWICH** (Jeanne) fut, au retour de tournées Coquelin en Amérique et en Russie, engagée au Palais-Royal et s'y fit remarquer dans *Nounou*, *Prête-moi ta femme* et *le Réveillon*. A la Porte-Saint-Martin, elle débuta dans Guillemette, de *Fanfan la Tulipe*; reprit dans *Thermidor* le rôle créé à la Comédie-Française par mademoiselle Ludwig et créa d'une façon distinguée Blanche de *Jacques Callot*. — Très gentil travesti dans *Don César de Bazan*.

M^{lle} **GIESZ**, un des pages de *Messire Du Guesclin*. Plusieurs pages semblables et Duguesclin eût eu un joli volume à feuilleter; mais il paraît que le fameux guerrier ne savait pas lire... pardon.

M^{lle} **MIROIR** (Blanche), fille d'un chef d'orchestre, venait de Versailles quand elle débuta comme chanteuse d'opérette en 1874, après avoir paru dans *les Bibelots du*

Diable. Elle a créé des rôles dans *la Reine Indigo, la Filleule du Roi, le Petit Duc*, où elle doubla Jeanne Granier ; elle a créé encore Pervenche de *la Famille Trouillat ;* Clotilde, dans *les Trois Curieuses ;* Beatrix, dans *la Petite Mariée ;* Henriette, dans *l'Homme et la Bête ;* Jeannette dans *les Bijoux de Jeannette*.

Depuis, mademoiselle Blanche Miroir a tenu l'emploi aux Galeries-Saint-Hubert, à Bruxelles, chantant tout le répertoire d'opérette ; en Hollande également. De retour, elle entra d'abord aux Bouffes-Parisiens ; puis au Châtelet où elle joua les soubrettes coquettes et où elle fut la Reine Bacchanale du *Juif errant*. Elle a débuté à la Porte-Saint-Martin dans Méléa, de *Jacques Callot*.

Très vive, très gaie, très en dehors, élégante et brillante, c'est une comédienne appréciée.

GAITÉ

ADMINISTRATION

MM. DEBRUYÈRE, directeur — VALLIN, secrétaire général. — SALBAT, administrateur. — OGEREAU, régisseur général. — MARCUS, régisseur. — MALO, chef d'orchestre. — MEYRONNET, sous-chef d'orchestre. — Madame MARIQUITA, maîtresse de ballet.

ARTISTES

BERNARD, élève de Got, fit son service militaire en quittant le Conservatoire. Il n'a guère quitté Paris que pour remplir les fonctions de régisseur à Versailles — Engagé à la Gaîté, sur la recommandation de M. Henri Chivot, pour le *Voyage de Suzette*, il a, depuis, joué nombre de rôles épisodiques et souvent doublé son camarade Fugère. — Très précieux pour la maison.

BERT (PAUL), bon comique, très connu à Bruxelles et à Saint-Pétersbourg, où il resta pendant quatre ans et où il eut l'occasion de jouer souvent devant Alexandre III et d'être félicité par Sa Majesté.

Engagé au Palais-Royal, il a été cédé par ses directeurs

à M. Debruyère. Applaudi dans la Chanterelle, de *la Poupée*.

BIENFAIT, d'une famille de comédiens, commença à Belleville ; ses succès sur cette scène, bien dirigée par les frères Hohacher, le firent engager à l'Odéon : il jouait les jeunes premiers comiques.

Bienfait abandonna le théâtre pour le commerce des vins, mais il y revint et changea d'emploi : il remplit maintenant celui des comiques marqués. Très bien dans le pacha du *Voyage de Suzette*, et dans le gouverneur anglais de *Surcouf*.

Bienfait est l'un des vice-présidents de la Société de secours mutuels de la Gaîté, seule de ce genre dans les théâtres de Paris. Fondée en 1892, elle a, depuis sa fondation, secouru près de deux cents artistes ou employés du théâtre. Tous les ans, une représentation extraordinaire est donnée au profit de sa caisse. — Président d'honneur : M. Debruyère ; président : M. F. Lefèvre ; vice-présidents : MM. Bienfait, Landrin, Dacheux et Boullaud ; secrétaire : M. Besnard.

DACHEUX a passé par le Conservatoire, où l'on se souvient encore de sa fugue le jour du concours. On le voit ensuite à la Tour-d'Auvergne parmi les élèves de Talbot. Il débute sérieusement dans une tournée de Jeanne Granier, jouant dans *les Premières Armes de Richelieu*. On l'applaudit aussi à la Scala. Il quitte le café-concert et fait quelques créations agréables avec un réel talent de comique grime. Dacheux crée à la Gaîté le sergent Morin, de *la Fille du tambour-major ; le Pays de l'or*, enfin *le Grand Mogol*, etc. etc. Il double Mesmaker dans tous ses rôles et surtout dans Verduron du *Voyage de Suzette*, qu'il joue autant de fois que le titulaire.

Après avoir contracté de courts engagements avec les Folies-Dramatiques et le Théâtre de la République, où il obtint un réel succès dans le Parisien, du *Tour du monde d'un enfant de Paris*, ce consciencieux artiste rentre à la Gaîté, où, nous disait-il, avec sa bonhomie habituelle, il espère finir ses jours.

FUGÈRE (PAUL), élève de Pericaud et qui lui fait grand honneur ; c'est un des plus joyeux comiques de nos théâtres du boulevard.

Paul Fugère a débuté au Château-d'Eau en 1877, dans *le Drapeau tricolore* et n'a connu depuis que le succès, dans des créations toutes originales et des plus divertissantes : *la P'tiote, Hoche* ; puis à l'Ambigu, l'étourdissant Cabrion, des *Mystères de Paris ; le Fils de Porthos, Roger la Honte, la*

Porteuse de pain, la Policière ; à la Gaîté : *le Pays de l'or, la Fée aux chèvres, les Bicyclistes en voyage, le Talisman, les Cloches de Corneville, Surcouf, Rip, Panurge,* et *la Poupée.*

En vrai loustic, spirituel et amusant (et, en même temps, un vrai comédien), Paul Fugère, qui est le frère de l'excellent artiste de l'Opéra-Comique, imite le rugissement du lion, tous les cris de Paris ; la scie, le rabot et il chante à lui seul un trio !

GEOFFROY, fils d'un professeur de piano, tient l'emploi des ténors comiques. Après quelques années de province et d'étranger, il entre à la Gaîté, en 1894, pour jouer le rôle de Jacques, dans *Rip*. Il joue aussi Mignapour, du *Grand Mogol*. Il a créé un rôle aux Folies-Bergère, dans la pantomime *la Belle et la Bête*. Bon musicien. —

MARCUS, qui tient l'emploi des amoureux et remplit les fonctions de régisseur, est un bon musicien, médaillé de la Ville de Paris, à la suite d'un concours. De temps en temps, il commet quelque petite pièce, en attendant qu'il en perpètre de plus importantes.

LUCIEN NOEL, jeune baryton de vingt-deux ans, fit ses études à Bruxelles. Engagé à la Gaîté, et pris en amitié par son directeur, il débuta brillamment dans le rôle du marquis, des *Cloches de Corneville* ; chanta *Surcouf* ; créa *les Bicyclistes en voyage* et le père Maximin de *la Poupée*. Son meilleur rôle est *Rip*, où il doubla Soulacroix, et s'y fit applaudir. Il s'est fait également remarquer dans Pantagruel, de *Panurge*.

Une jolie voix, un agréable chanteur, un artiste d'avenir.

OGEREAU, sur les planches depuis une trentaine d'années ; tour à tour comédien, mime, administrateur, et, parfois, tout cela en même temps. Tantôt en province, tantôt à l'étranger.

Georges Ogereau, dans ses fonctions de régisseur général, qu'il exerce depuis sept ans à la Gaîté, a su s'attirer la sympathie de tout le personnel de ce théâtre.

SOUMS, gentil ténor, trouve le moyen de faire trisser le rondeau de Grenicheux des *Cloches de Corneville*. Il a fait ses premières armes aux Folies-Dramatiques, puis s'est acquis une véritable réputation en province.

M^{lle} **AUBECQ**, qui débuta dans Nicole, de *Panurge*, et conquit d'emblée, malgré son inexpérience, une place

importante, est un pur soprano et une comédienne agréable. Le public l'a tout de suite adoptée.

Mademoiselle Jeanne Aubecq commença le piano à l'âge de huit ans, au pensionnat des Sœurs de Bon-Secours, à Lille, et, à dix ans, fut admise au Conservatoire de cette ville, où elle obtint la première mention et ne tarda pas à entrer dans la classe supérieure et à faire partie du cours de M. Ricquier-Delaunay. Elle obtint le premier prix de chant et le premier accessit d'opéra-comique. Elle donna des leçons de piano et de solfège dans un pensionnat de Lille, puis elle vint au Conservatoire de Paris se fortifier dans la classe de chant de M. Archaimbaud. Elève aussi de M. Mangin. Première médaille de solfège.

M^{lle} **CERNAY**, débuta à la Renaissance dans *le Mariage aux lanternes*. — A la Gaîté, elle a doublé mademoiselle Mariette Sully dans *les 28 Jours de Clairette*. Elle obtint, entre son départ de la Renaissance et son entrée à la Gaîté, du succès aux cafés-concerts.

M^{lle} **COCYTE**, grande et belle personne, à la voix puissante et au jeu très en dehors. Très appréciée à Saint-Pétersbourg et à Moscou, ne l'est pas moins du public de la Gaîté, quand elle chante Serpolette, des *Cloches*.

M^{lle} **GÉLABERT**, une véritable chanteuse, une excellente musicienne, élève du Conservatoire, du reste, où elle obtint de fort jolis succès dans les concours. Mademoiselle Gélabert possédant voix charmante, beauté, grâce et bonne éducation musicale, devait entrer à l'Opéra-Comique; mais on sait que franchir ce seuil sacré n'est pas facile. La ravissante artiste, peu disposée à perdre son temps à arpenter la rue Favart, entra aux Folies-Dramatiques où elle réussit d'emblée. La création de Germaine, dans *les Cloches de Corneville*, la plaça dans la constellation de l'opérette.

Après les Folies-Dramatiques, la Renaissance, où Gélabert créa plusieurs rôles, avec un succès complet. Bengaline du *Grand Mogol* à la Gaîté, acheva de classer la jeune artiste; dans ce rôle, ses qualités de cantatrice brillèrent de tout leur éclat et la femme ravit par sa beauté, le charme séduisant de son jeu et de son chant. — Adorable Cupidon dans *Orphée aux enfers*.

C'est une précieuse pensionnaire pour un théâtre; sa nature demi-parisienne, demi-espagnole, donne à l'ensemble de sa personne et de son talent une originalité captivante bien rare.

Mademoiselle Conchita Gélabert est née à Madrid, de parents espagnols.

M`lle` LEBEY commença au petit théâtre de la Galerie-Vivienne, où elle chanta les dugazons dans les opéras-comiques du répertoire. A la Gaîté, elle doubla sa camarade mademoiselle Mariette Sully, dans *le Grand Mogol* et créa Bérénice, des *28 Jours de Clairette*. Dans *Panurge*, elle créa le page Philiberto et remplaça au pied levé mademoiselle Aubecq dans le personnage de Nicole. Elle chanta avec succès Germaine des *Cloches de Corneville*.

Mademoiselle Lebey a créé à Cluny, prêtée par la direction de la Gaîté, le principal rôle du *Papa de Francine*.

Comédienne intelligente et bonne musicienne.

M`lle` SULLY (Mariette), se destinait à l'enseignement et obtint son brevet supérieur. Elle aborda le théâtre au Casino de Nice, en qualité de seconde chanteuse. — Monte-Carlo et Bucarest l'applaudirent dans le rôle d'Irma, du *Grand Mogol*.

Entrée aux Bouffes en 1894, elle y fit des créations dans *les Forains* et *le Bonhomme de neige*. Aux Menus-Plaisirs, elle reprit *Miss Helyett*, et elle débuta à la Gaîté dans la joyeuse Kate, de *Rip;* reprit plusieurs rôles, créa Clairette des *28 Jours*, Serpolette des *Cloches;* Catarina, de *Panurge;* Alesia, de *la Poupée*, où ingénieusement articulée, elle s'est décidément posée en étoile. En l'applaudissant dans ce rôle, on se rappelle madame Beaugrand dans *Coppélia*, où la sylphide personnifiait si plaisamment une poupée.

Miniature, petit Saxe d'une vivacité, d'une adresse, d'une turbulence réjouissante. Et, de plus, fine et intelligente et chantant avec beaucoup de charme.

FUMAT, doué d'une bonne voix de baryton. Un nouveau dans la maison et sur lequel on compte. — **JALTIER**, débuta à la Gaîté dans le rôle du collégien du *Voyage aux Pyrénées* et s'y distingua. Il joue avec originalité les personnages épisodiques. Il rappelle un peu le long Bache, le créateur du *Petit Clerc*, de la *Chanson de Fortunio*, aux Bouffes-Parisiens. — **M`lle` BRANDON**, élève de madame Vauthier, fort jolie personne, joua cent fois et non sans quelque succès Bengaline du *Grand Mogol* et Jacinthe, de *Rip*. — **M`lle` LANDRON**, parente et élève de Barnold, qui vient de quitter l'Opéra-Comique. — Elle chante et joue de petits rôles. — **M`lle` LEA LARGINI** remplit les petits rôles et sait, parfois, leur donner de l'importance. Elle débuta à la Renaissance et passa par les Bouffes-Parisiens et les Folies-Dramatiques avant d'appartenir à la troupe de M. Debruyère.

M`lle` RIVA (Cornélia), étoile de la danse, ballerine aux pointes impeccables, créa *Scaramouche*, d'André

Messager, au Nouveau-Théâtre et obtint un gros succès dans le grand divertissement de la Poupée.

AMBIGU-COMIQUE

ADMINISTRATION

MM. Émile ROCHARD, directeur. — DERMEZ, administrateur. — Armand LEVY, secrétaire général. — BACQUIÉ et CAILLET, régisseurs. — HERMANN, chef d'orchestre.

ARTISTES

AUSSOURD, commença en 1891, dans un Mâle, à la salle de l'Alcazar d'Hiver, qui change si souvent de locataire et de nom, et qui était à ce moment-là, le Théâtre de l'Avenir dramatique.

Engagé à l'Ambigu, sous la direction Grisier, il a été de presque toutes les pièces pour des rôles secondaires dont il s'acquitte bien.

BACQUIÉ, élève et lauréat du Conservatoire de Toulouse, vint à Paris en 1888. Il fut engagé par M. Rochard. Il joua dans presque tous les drames, depuis Roger la Honte, jusqu'en 1892, où il passa à la Porte-Saint-Martin; y reprit Saint-Luc, de la Dame de Monsoreau, y fit des créations dans Napoléon et dans Sabre au clair! et joua Lupin, de Thermidor.

Avant de revenir à l'Ambigu, reprendre dans les Deux Gosses, le rôle de Robert d'Alboise, il fit au Théâtre de la République une création importante dans l'Héritage de Mme Gommier.

Jeune premier d'avenir.

BOUR, arrive à Lille à dix-sept ans, avec l'amour du théâtre et cinquante francs. Il mange d'abord pas mal de viande enragée. Après avoir été deux fois refusé au Conservatoire, il fait son apprentissage aux Bouffes-du-Nord; entre à Cluny, où il reste pendant deux ans; passe au Théâtre de la Republique, où il se fait remarquer dans la Belle Grêlée et dans Pauvre Jeanne, ce qui lui vaut un engagement à l'Ambigu.

COURTÈS. — Son âge? né le 3 septembre....
Ses goûts? le cerfeuil et les bouquins; l'un pour le corps, l'autre pour l'esprit.

De la banlieue, il va successivement à l'Ambigu, aux Variétés, au Châtelet, aux Folies-Dramatiques, où il créa le fameux Duc d'En Face, de *l'Œil crevé*, revient à l'Ambigu pour *l'Assommoir*, *Pot-Bouille*, *Nana* et *le Roi de l'argent*. Sa création dans cette pièce lui ouvre les portes du Vaudeville; il est des *Surprises de l'amour* et du *Conseil judiciaire*. Il passe aux Bouffes-Parisiens pour y créer son fameux Pierrot père, de *l'Enfant prodigue*, ce gros succès pantomimique qu'il promena à travers le monde.

Voici ce comédien consciencieux et d'une franche bonhomie, revenu à son théâtre de prédilection.

DECORI, frère de l'avocat bien connu, a abandonné l'école de droit pour débuter en 1882 à la Gaîté, dans une reprise de *Monte-Cristo* (rôle de Fernand).

Demandé à l'Ambigu par Richepin, il crée de façon remarquable *la Glu*, à côté de Réjane et d'Agar, puis *le Roman d'Élise*, au Château-d'Eau, et *le Sang-brûlé*. Il crée, à la Renaissance *l'Inflexible*, de Parodi. Fait deux fois le tour du monde avec Sarah Bernhardt.

Rentre à Paris, aux Nouveautés, dans *le Maître*, de Jean Jullien. Puis au Nouveau-Théâtre, crée *Miss Dollar*, *Bouton d'or*, revient à l'Ambigu, dans *les Deux Patries*, rôle du baron de Stein; obtient un gros succès dans *la Famille Martial* et dans *l'As de trèfle*, où il s'est fait la tête d'un agent très connu de la Préfecture de police. Étonnant en ses différentes transformations, dans *la Mendiante de Saint-Sulpice*.

Decori nourrit l'ardent désir de jouer Quasimodo, de *Notre-Dame de Paris*, qu'on remontera certainement pour lui, un jour ou l'autre.

DEGEORGE, deuxième prix de tragédie au Conservatoire. Débuta inaperçu à l'Odéon; puis, a été en tournées, en qualité de grand premier rôle.

Il a créé à l'Ambigu, avec un gros succès, le fugitif et stupéfiant Potiron, des *Gaietés de l'escadron*.

Ses qualités physiques l'ont fait demander à la Porte-Saint-Martin pour la reprise des *Mousquetaires*, où il parut plaisant dans le rôle de Porthos.

Neveu de notre confrère Ayraud-Degeorge.

DUQUESNE commença en province et à l'étranger.

Sur la recommandation de Coquelin, Koning, alors directeur du Gymnase, alla l'entendre à Bruxelles, dans *la Vie facile*, et le fit débuter dans Maxime Odiot, du *Roman*

d'un jeune homme pauvre, qu'Octave Feuillet remania un peu à son intention. Après Damala, il joua Philippe Derblay du *Maître de forges*, et créa un rôle dans *le Prince Zilah*. Il fut prêté à l'Ambigu pour *Martyre*, puis il accompagna dans une longue tournée Coquelin, à côté duquel il joua le grand répertoire; et parmi le théâtre moderne ou contemporain; *Ruy Blas*, *l'Étrangère*, *Thermidor* et *le Roman d'un jeune homme pauvre*, donné à Buenos-Ayres, avec cette curieuse distribution :

Maxime,	Duquesne;
Laroque,	Coquelin;
Bevallan,	Jean Coquelin;
M{me} Laroque,	M{mes} Anna Judic;
Marguerite,	Barety;
M{lle} Heloin,	Marcelle Lender;
M{me} Aubry,	Jenny Rose.

A Anvers, une tragédie inédite de M. Jules Barbier fut représentée à l'occasion de l'Exposition, Duquesne y remplissait le rôle de Néron avec une grande puissance.

Enfin, après d'autres voyages et différents engagements spéciaux à certains rôles, Duquesne fut le Napoléon de *Madame Sans-Gêne*. Depuis, et avant de s'embarquer de nouveau pour l'Amérique, il joua Krostad, de *Maison de poupée*, non encore dépouillé de son incarnation dernière, si prolongée. C'était encore Bonaparte qu'on croyait voir dans la pièce d'Ibsen.

FONTANES (Alexandre Frigot, dit) quitta le ministère des Postes et Télégraphes, entraîné par son goût pour le théâtre. Opère un séjour de cinq ans à la Porte-Saint-Martin, il passa à l'Ambigu, où il remporta du succès dans Rodolphe de *la Famille Martial*, suite des *Mystères de Paris*. Il compte parmi les interprètes du personnage de Robert d'Alboize, des *Deux Gosses*.

Ce jeune premier a débuté comme auteur dramatique avec *Nina la Blonde*, au théâtre de la République.

GÉMIER suivit d'abord les cours de Saint-Germain et débuta au théâtre de Belleville; il resta pendant quatre ans à la banlieue. Sa réelle éducation dramatique se fit au Théâtre-Libre d'Antoine, où, en trois années, il composa trente-sept rôles; on peut presque dire trente-sept types différents. Il joua aussi à la Bodinière, au Théâtre-d'Appel et aux Escholiers. A la Comédie-Parisienne, il fut du *Petit Lord* et de *Ceux qu'on aime*. M. Pierre Decourcelle et M. Armand Lévy, secrétaire général de l'Ambigu, attirèrent sur cet artiste l'attention du directeur de ce théâtre. Gémier fut engagé et débuta dans *les Gaîtés de l'escadron*.

Voici l'opinion de M. Bernard Derosne sur cet artiste, dans *la Mendiante de Saint-Sulpice* :

« M. Gémier a toute la sécheresse hautaine, tout l'aplomb insolent qui conviennent à un traître quand il est homme du monde. »

GRÉGOIRE, enfant de la balle, fils et petit-fils d'artistes-directeurs, monta sur les planches à l'âge de sa première communion. Il joua et chanta partout : en province, en Russie, au bout du monde. Doué d'une jolie voix de baryton, il fut de toutes les opérettes françaises promenées en Italie. Il fut aussi directeur, tout près... au Guatémala !

Il fut une des coqueluches de ce bon public du théâtre de la République. La Limace, des *Deux Gosses* est son premier rôle à l'Ambigu.

KARTAL, vient aussi du théâtre de la République, pépinière d'artistes pour l'Ambigu et la Porte-Saint-Martin. Après y avoir joué Pornic, de la *Closerie des Genêts* : *la Charbonnière*, *le Tour du monde d'un enfant de Paris*, *Éva la Folle*, il fut spécialement engagé aux théâtres de l'ex-banlieue, pour y créer *les Aventures de Thomas Plumepatte*. A l'Ambigu, il a repris le rôle de Boisdru, des *Deux Gosses*.

PICARD, comique de second plan, ne manque ni de finesse, ni d'observation.

Il commença à Montmartre, fit de la province ; et, de retour à Paris, entra au Nouveau-Théâtre, puis à l'Ambigu où on l'emploie beaucoup.

J. RENOT a commencé une carrière déjà longue en 1869, au théâtre de Belleville, en jouant sous la direction Hollacher, tous les rôles s'adaptant à son physique de jeune athlète. Bien qu'il ait reçu plus tard des leçons de Ballande, Renot s'est surtout formé à l'école des Dumaine et des Lacressonnière dans les huit années qu'il passa à la Porte-Saint-Martin.

Il joua beaucoup aux matinées Ballande, et suivit celui-ci au troisième Théâtre-Français (Déjazet) et ensuite au théâtre des Nations, où il fit ses premières importantes créations comme premier rôle. *L'Amour et l'Argent*, *Chien d'aveugle*, *les Nuits du boulevard*, *la Grande Iza*, *Champairol*, *Claude Fer*, etc. Passa dix ans au théâtre Michel. Depuis 1892, à l'Ambigu, en qualité de second premier rôle, ses créations de *la Nuit de Noël*, *Gigolette*, *Valmy*, *les Chouans*, *la Belle Limonadière*, *les Ruffians*, *les Deux Patries*, *la Famille Martial*, l'ont fait vivement apprécier du public, de la critique et de son directeur qui le déclare excellent et très serviable pensionnaire.

POUCTAL, élève de Got, débute en 1880 au théâtre des Nations, dans *les Nuits du boulevard*. Bientôt, un brillant engagement l'appelle au théâtre Michel, de Saint-Pétersbourg. En 1888, M. Rochard l'attache à l'Ambigu, il le fait débuter dans *Roger la Honte*. Son succès s'affirme dans *la Porteuse de pain* et dans *la Policière*, et M. Émile Moreau lui confie le beau rôle d'Hasperreu dans *le Drapeau*. On le rappelle trois fois. M. Rochard déchire alors son traité et lui en signe un de deux ans, à de bien meilleures conditions. Après différentes autres créations, Pouctal fait à Marseille deux saisons pendant lesquelles il aborde Belloc, du *Monde où l'on s'ennuie;* Armand Duval, de *la Dame aux camélias* et d'autres rôles d'œuvres littéraires et s'y fait assez apprécier pour qu'on cherche à le garder aux approches de la Cannebière; mais, on insiste vainement : M. Rochard, redevenant directeur de l'Ambigu, rappelle son ancien pensionnaire.

SEIGLET, en arrivant de Lyon, où il joua la comédie, après avoir été élève de l'école de danse, fit partie de plusieurs théâtres parisiens, grands et petits, avan d'arriver au Gymnase, dont il fut un des plus zélés et des plus ponctuels pensionnaires. Pendant la saison 1887-88, son service a été interrompu par suite d'un terrible accident de voiture qui a mis ses jours en danger et dont il s'est miraculeusement remis.

M^{me} **DESCORVAL** débute au théâtre des Nations et s'y fait tout de suite remarquer par sa verve et sa nature très en dehors dans un rôle de pensionnaire de Saint-Lazare, de *Zoé-Chien-Chien;* puis dans *le Duc de Kandos*, *la Vicomtesse Alice*, etc. Après un court séjour aux Variétés, débute au Gymnase dans *le Petit Ludovic* et passe au Palais-Royal dans l'emploi de soubrette. *Durand-Durand*, *la Boule*, *le Réveillon* la font apprécier des amateurs. Son entrée à l'Ambigu date de 1889, dans *la Potinière*. Elle crée successivement *le Roman d'un conspirateur*, *Devant l'ennemi*, *le Régiment*, *les Cadets de la Reine*, *Gigolette*, le *Train n° 6*, la *Famille Martial;* aborde avec un réel succès le dramatique. Dans la Barbette des *Chouans*, elle remplit un rôle destiné à Marie Laurent.

Elle joue aussi *la Voleuse d'enfants*. La cantinière des *Gaietés de l'escadron* est également un succès pour cette intelligente et vaillante artiste. Mademoiselle Descorval est devenue madame Maxime Vitu.

M^{lle} **DORSY**, après s'être essayée au théâtre Montparnasse, crée au Théâtre-Libre, *la Sérénade*, de M. Jean

Jullien; Anicia de *la Puissance des ténèbres*, *la Pâlotte*, *le Cor fleuri*, etc.

Entrée à l'Odéon en 1891, elle crée Jeanne-Marie, dans *la Mer*. — Sentimentale Sylvia, de *l'Amour et du Hasard*; touchante Andromaque; non moins touchante Bérangère, de *Charles VII chez ses grands vassaux*, assez remarquable dans *Yanthis*.

Au théâtre de l'OEuvre, mademoiselle Dorsy joua dans *les Créanciers* et dans *Père*.

Hélène de Kerlor, des *Deux Gosses*.

M^{lle} **HELLER** (JEANNE), élève de Leloir, au Conservatoire, engagée à la Porte-Saint-Martin par M. Rochard, se distingua dans la duchesse de Polignac, du *Collier de la Reine*.

Revenu à l'Ambigu, qu'il avait déjà dirigé, M. Rochard engage son ancien pensionnaire et lui confie le rôle de Claudinet, dans *les Deux Gosses*.

M^{lle} **LOYER** (GEORGETTE), débuta au Grand-Théâtre dans le petit Joseph, de *Sapho*, fut du théâtre de l'OEuvre, dès sa fondation, y joua *Pelleas et Melerande*, *la Vie usuelle* et *le Père*. A la Comédie Parisienne, sous la direction de Pierre Berton, elle créa *le Petit Lord*. Après une saison à Aix-les-Bains, elle alla jouer à Lyon Fanfan, des *Deux Gosses*, qu'elle a repris à l'Ambigu.

M^{lle} **MELLOT**, deuxième prix de tragédie en 1892, est engagée au Grand-Théâtre, puis au Châtelet pour le rôle de Louis XIII, dans *la Bouquetière des Innocents*. Elle reste pendant deux ans à la Renaissance, où elle joue dans *Phèdre* le rôle d'Aricie, Sarah Bernhardt jouant Phèdre.

Avant d'être engagée à l'Ambigu par M. Rochard, mademoiselle Mellot parut sur différentes scènes « à côté » interprétant M. Edouard Desjardins, Joséphin Péladan, Henrik Ibssen, Alfred de Musset, Rosmerstolm, Maurice Meaterlinck, les interprétant à Paris, à Bruxelles et à Londres.

M^{me} **MOÏNA-CLÉMENT** fit partie de la troupe de Cluny, sous la direction de Larochette, qui l'engagea également à la Gaîté et la fit débuter dans Marguerite de Bourgogne, de *la Tour de Nesle*; lui confia Catherine de Médicis, de *Henri III et sa Cour*; Léona, de *la Closerie des Genêts* et plusieurs rôles créés par madame Marie Laurent.

Madame Moïna Clément a également joué à la Porte-Saint-Martin plusieurs créations de madame Marie-Laurent, qu'elle a remplacée encore et à deux reprises, au Châtelet, dans Martha, de *Michel Strogoff*.

Élève de Maubant et de Dumaine, elle connaît fort bien le répertoire et s'y faisait apprécier aux matinées Ballande.

Créatrice dans *les Deux Gosses*, du personnage typique de Zéphirine.

M^{lle} REYÉ (Hélène), élève de Saint-Germain, passe par le Conservatoire et s'en va à Bordeaux ; ensuite, au Parc de Bruxelles ; entre un instant au Vaudeville, puis accompagne Mounet-Sully en tournée ; elle joue Ophélie, d'*Hamlet*.

De retour, mademoiselle Hélène Reyé, passe une audition à la Comédie-Française et retourne à Bordeaux, où elle professe au Conservatoire de cette ville. C'est à Bordeaux que MM. Rochard et Pierre Decourcelle l'ont cherchée pour créer Claudinet, des *Deux Gosses*.

M^{lle} SARAH RÉVILLE, élève de Got, au Conservatoire, commença à Bordeaux où elle joua dans le *Gendre de M. Poirier*, *Mademoiselle de la Seiglière*, le *Prince d'Aurec*, etc. Engagée ensuite à Bruxelles, elle créa dans cette ville, madame de Laveisée, des *Cabotins*. Son début à l'Ambigu s'est effectué dans Julia d'Auberval, de *l'As de trèfle*.

M^{lle} ROY (Renée), fit d'abord de la peinture. Mais, en cachette de sa famille, elle prenait des leçons de déclamation avec madame Marie-Laurent et piochait le personnage de Jeanne, de *Serge Panine*, qu'elle joua en province. — Elle fut en Amérique, d'une tournée de *l'Enfant prodigue*.

C'est dans *la Famille Martial* qu'elle débuta à l'Ambigu. Elle a joué *Jeanne d'Arc* en province et à l'étranger.

Mademoiselle Roy est, en même temps que l'élève de madame Marie-Laurent, élève de Rameau, de l'Odéon.

Cette artiste parle l'anglais en perfection et sans accent.

M^{lle} AIMÉE-SAMUEL, fit ses études à l'École supérieure, après avoir étudié le théâtre avec madame Thénard et avec Talbot. Après quelques tentatives au Théâtre d'Application, où elle créa *Bois sacré*, un acte en vers écrit pour elle par M. Jules Barbier, elle débuta à la Porte-Saint-Martin dans Jeanne de Saint-Luc, de *la Dame de Monsoreau*; remplit ou créa différents rôles et s'en fut en Amérique avec Réjane, jouer dans *Madame Sans-Gêne*, *Sapho*, *Maison de poupée*, *Divorçons*, etc. Emploi des soubrettes.

CHATELET (¹)

ADMINISTRATION

M^{me} V^e FLOURY, directrice. — MM. Edmond FLOURY, secrétaire général. — Félix FLOURY, administrateur. — ALBERT LÉVY, régisseur. — Alex. ARTUS, chef d'orchestre.

ARTISTES

ADAM. Un bel homme; ancien premier rôle de province, ex-ténor, qui sait tout le répertoire de l'opéra-comique par cœur.
Une grande utilité... très utile dans tous les genres.

ALEXANDRE, le second doyen des artistes dramatiques, — il compte quatre-vingt-deux printemps; René Luguet est de huit mois plus âgé que lui — un des comédiens qui, par leur vie privée aussi bien que par leur travail incessant et leur zèle à toute épreuve, font le plus d'honneur à la corporation.
Après avoir débuté sous la Restauration au théâtre de la rue Lesdiguière, Alexandre joua successivement sur toutes les scènes de drames et de féeries. Il fut surtout l'amusant et sympathique créateur de Fouinard, du *Courrier de Lyon*; la mère Moscou, de *la Fille des chiffonniers*; Pivoine, des *Pirates de la savane*; Carcassus, des *Exilés*; Passe-Partout, du *Tour du monde en quatre-vingts jours*.
Ce brave et digne homme a-t-il enfin les palmes d'officier d'académie, qu'il attend depuis plusieurs années?

ALEXANDRE FILS, le Carrasco de *Don Quichotte*, fut régisseur aux Menus-Plaisirs et aux Folies-Dramatiques, où ses mises en scène furent signalées par M. Sarcey, ce qui lui causa une vive satisfaction.
Dans la célèbre féerie *les Sept Châteaux du Diable*, il joue d'une façon fort amusante le rôle de Ric-à-Rac, créé par Francisque jeune, une ancienne célébrité du bou-

(1) C'est surtout au Châtelet que s'applique la note insérée en tête de ce volume, et relative aux théâtres qui complètent leur troupe par des engagements contractés seulement pour la durée de chaque pièce.

levard, et il a pris possession du rôle de Fix, dans le *Tour du monde en quatre-vingts jours*.

Plein de zèle; joue n'importe quel rôle; double n'importe qui.

BOUYER, déserta les nouveautés... pas le théâtre du boulevard des Italiens, mais un des comptoirs du Bon Marché, pour débuter à Montparnasse en 1864, dans l'emploi des premiers rôles, auxquels le destinaient sa grande taille et sa voix solide. Après deux ans de labeur, il se fait successivement applaudir à Dunkerque, Nancy, Nice, Toulouse et Lyon.

Engagé à la Porte-Saint-Martin par la direction Ritt et Larochelle, à l'ouverture de la nouvelle salle (1873); il y reste pendant trois ans; puis, après avoir appartenu au Théâtre-Historique, au Châtelet et à l'Ambigu, il rentre à la Porte-Saint-Martin, sous la direction Duquesnel. Il joue, à côté de Sarah Bernhardt, Duval père, de *la Dame aux camélias*; Lahire, de la *Jeanne d'Arc* de M. Jules Barbier; crée Banco, de *Macbeth*, des rôles importants aussi dans *Nana-Saïd*, *Théodora*, *Cléopâtre* et *la Tosca*; fait avec la grande artiste des tournées en France, en Belgique, en Hollande, en Angleterre et en Écosse.

Au théâtre de la République, dans *Lucile Desmoulins*, Bouyer a créé le rôle de Danton avec beaucoup de puissance et d'autorité. Il a donné au personnage les allures véhémentes que lui prête l'histoire.

Nous ne saurions donner toute la nomenclature des rôles qu'il crée ou reprend ensuite à l'Ambigu, au Châtelet dans les drames historique, les drames populaires et les pièces à spectacle. Dans tous ces genres, Bouyer, artiste de grande conscience, s'efforce de donner à chacun de ses rôles un cachet particulier, quelque ingrate que soit cette tâche.

Bouyer est membre du comité de l'Association des artistes dramatiques et officier d'académie.

JACQUIER joue les bas comiques aussi bien dans la féerie que dans le drame et l'opérette. Successivement au Château-d'Eau, aux Menus-Plaisirs et au Châtelet. Du métier et de la conscience.

JOUMARD. — Elève du Conservatoire, classe Régnier. Premier prix de comédie et deuxième de tragédie (concours 1870). Après avoir débuté à la Comédie-Française dans l'emploi des amoureux, puis des amoureux comiques, et s'être fait remarquer dans la reprise du *Testament de César Girodot*. Joumard passa au Vaudeville, et, toujours cherchant sa voie, créa des rôles divers dans *Dora*, *le Club*, *Mariages riches*, *les Bourgeois de Pont-Arcy*, etc.

En 1879, Joumard crée aux Nouveautés, *le Parisien*, une comédie; *les Parfums de Paris*, *Paris en actions*, deux revues; au Châtelet, l'année suivante, il crée le reporter Gaston Jollivet, dans *Michel Strogoff*; puis, signe un engagement de dix ans avec la Russie, au moment où la Comédie-Française songeait à se l'attacher pour l'emploi de « financier ».

En 1893, Joumard reparait au Châtelet, où il crée Cabassol dans *le Trésor des radjahs*, un premier rôle comique, (genre Vannoy). Puis reprend le beau rôle de Dagobert du *Juif errant*, après Lacressonnière.

À la Porte-Saint-Martin, Joumard a repris le rôle de d'Artagnan, des *Mousquetaires*, créé le colonel de *Sabre au clair*, et le coupe-jarret Beausire, du *Collier de la Reine*.

Revenu au Châtelet pour le rôle de Satan des *Sept Châteaux du Diable* et a repris dans le *Tour du monde en quatre-vingts jours*, le rôle de Philéas Fogg, créé par Dumaine.

JOURDAN, prix de tragédie. A joué les jeunes premiers au Vaudeville et à Montmartre. Une petite rente le met au nombre des comédiens qui jouent pour leur plaisir.

LÉVY (ALBERT), engagé au Gymnase, sous la direction Koning, fut presque aussitôt demandé par d'Ennery pour remplir au Châtelet dans *le Tour du monde en quatre-vingts jours*, le rôle de Passepartout, créé à la Porte-Saint-Martin par Alexandre, et qu'il joua bien trois cents fois. Il ne retourna pas au Gymnase; joua au Châtelet Riquiqui, de *Cendrillon*; Chalumeau des *Bohémiens de Paris*; Joseph, des *Environs de Paris*; Canuche, des *Sept Châteaux du Diable*.

Grosse gaieté franche; croit que c'est arrivé.

Après une année d'Ambigu, Albert Lévy revint au Châtelet, où il remplit les fonctions de régisseur.

OSSART, accessit de tragédie. A débuté à l'Odéon, où il semblait imiter Mounet-Sully. Un bel homme et un bel organe. Il joue indifféremment les troisièmes et premiers rôles, et s'est fait applaudir dans le Ribeiro des *Pirates de la savane* et Ivan Ogareff de *Michel Strogoff*. Le successeur de Montal.

M^{lle} **DAMAURY** (SIMONNE), très jolie personne, élève de Silvain, au Conservatoire, et qui prit des leçons de Mounet-Sully, débuta à Montparnasse dans la Reine, de *Ruy Blas*.

Entrée au Gymnase en 1892, elle y joua dans *un Drame parisien* et dans *Charles Demailly*. Elle fut ensuite d'une tournée promenant en province *le Flibustier*, *Monsieur*

chasse et *Famille*; et, avant de rentrer à Paris, où elle créa *Jacques l'Honneur*, elle contracta un engagement avec les Variétés, de Marseille. Du Château-d'Eau, elle passa à la Renaissance; de la Renaissance au Châtelet, engagée en vue de *la Biche au bois*.

M^{lle} DYLIANE, qui a fait partie de la troupe des Bouffes-Parisiens, a joué la jolie Adrienne de Cardoville du *Juif errant*, et Raymond des *Sept Châteaux du Diable*, maintenant un « travesti ». Le personnage a été créé par Gouget, aujourd'hui secrétaire de l'Association des Artistes dramatiques.

Mademoiselle Dyliane a repris le personnage de Néméa, dans *le Tour du monde*.

M^{lle} DE ROSKILDE a débuté au Châtelet dans Sathaniel des *Sept Châteaux du Diable*, et a repris Nakaïra, du *Tour du monde*. Elle fut à Bruxelles et en Russie.

M^{me} SIMON-GIRARD, fille de Caroline Girard, dugazon qui attacha son nom à nombre de succès de l'ancien Théâtre-Lyrique. L'enfant s'est montrée digne de sa mère. A dix-huit ans, après un long et laborieux séjour au Conservatoire, où elle fut élève de Régnier, madame Simon-Girard, débuta aux Folies-Dramatiques dans *la Foire Saint-Laurent*, opérette d'Offenbach, où elle se montra comédienne séduisante et spirituelle et ravissante chanteuse. La jeunesse, la grâce, une verve irrésistible classèrent tout de suite la débutante. Vinrent *les Cloches de Corneville*: Serpolette, avec son entrain et sa fine manière de lancer le couplet, sut conquérir tous les suffrages, ceux des connaisseurs aussi bien que ceux du public qui n'analyse pas. *La Princesse des Canaries*, *la Fille du tambour-major* consolidèrent sa renommée. Elle créa, également à la Gaîté, *le Voyage de Suzette*; à la Renaissance : *Mademoiselle Asmodée* et *la Femme de Narcisse*; aux Folies : *Miss Robinson*; aux Bouffes : *Mademoiselle Carabin*, *les Forains*, *l'Enlèvement de la Toledad*, *la Duchesse de Ferrare*, *la Dot de Brigitte*.

Comme sa mère, madame Simon-Girard aurait pu être la perle des dugazons. Elle est une des étoiles de l'opérette et de la féerie.

BOUFFES-PARISIENS

ADMINISTRATION

MM. G. Grisier, directeur. — Vesier, secrétaire général. — G. Nerval, régisseur général. — Pollart, régisseur. — Baggers, chef d'orchestre. — Lévy, second chef d'orchestre.

ARTISTES

BARRAL, premier prix de comédie en 1877, débuta la même année au Troisième-Théâtre-Français, feu Ballande régnant, et y fit maintes créations. En 1882, il entra au Gymnase, puis fit une tournée en Russie, avec Coquelin. Après cela, Barral tint pendant deux ans une bonne place à l'Odéon, où il joua tout le répertoire classique et fit cinq créations remarquées.

Aux Variétés, à l'Eden-Théâtre, au Nouveau-Théâtre, Barral fait des créations originales, qui l'ont désigné à l'attention de Sardou pour le rôle de don Quichotte, au Châtelet. Aux Bouffes, il fut de l'Enlèvement de la Toledad et créa un des principaux rôles de la Saint-Valentin, de la Dot de Brigitte, de la Belle Épicière.

Un artiste, un comédien de race.

BARTEL, d'abord ciseleur sur bijoux, s'essaye successivement au théâtre Rossini, aux Folies-St-Antoine et aux anciennes Nouveautés, trois scènes disparues. Engagé volontaire au 2ᵉ zouaves. A son retour, il joue à Reims, où M. Cantin le remarque et le prend aux Folies-Dramatiques. Il débute dans la Fille du tambour-major.

Bartel crée la Parisienne à la Renaissance; passe à l'Ambigu et à la Gaité, enfin, aux Bouffes, où il crée Mamz'elle Carabin, les Forains, Fleur de vertu, la Duchesse de Ferrare, l'Enlèvement de la Toledad.

DAMBRINE, chanta dans les chœurs, avant d'entrer au Conservatoire.

Ténor d'opérettes à Toulouse, à Bordeaux, à Athènes, à Saint-Pétersbourg, à Buenos-Ayres, et, en dernier lieu, à Vichy, où M. Audran le distingua et le fit, sur sa recommandation, engager aux Bouffes.

JEANNIN, petit-neveu de Talma et neveu d'Henri Monnier, débute, après sept années passées au théâtre Michel de Saint-Pétersbourg, aux Bouffes-Parisiens, dans *Babiole* Il contracte un engagement avec la Gaîté, un autre avec la Renaissance et il revient aux Bouffes pour créer dans *Miss Helyett* le rôle de l'homme de la montagne, qu'il joue mille fois.

JOURDAN sortit de l'école Duprez en 1880 et débuta à Nancy, comme baryton d'opérette et d'opéra-comique. Après Nancy, Liège; après Liège, Lyon; après Lyon, Marseille. En 1885, il entra aux Nouveautés, pour *la Vie mondaine;* puis aux Folies-Dramatiques, où il créa un rôle dans *la Fauvette du Temple* et il passa aux Menus-Plaisirs. Après quelques voyages lointains, sa réapparition eut lieu aux Menus-Plaisirs, mais fut de courte durée. Jourdan repartit, faisant partie des tournées Gloser. — Depuis 1894, il n'a pas quitté les Bouffes et les Menus-Plaisirs.

HITTEMANS, ancien pensionnaire, sous la direction Cogniard et Noriac, des Variétés où il fit, entre autres excellentes créations, celle de *l'Homme n'est pas parfait* et celle du prince Saphir, dans *Barbe-Bleue*, appartint pendant seize ans à la troupe impériale du théâtre Michel; il fut un des comédiens préférés d'Alexandre II, et aussi d'Alexandre III, qui lui conféra l'ordre de Stanislas et celui de Saint-André.

Hittemans reparait à Paris en créant *Monsieur Coulisset* au Vaudeville. Après de courts séjours aux Menus-Plaisirs et aux Bouffes, il signe avec les Folies-Dramatiques et joue avec succès le marquis de Pontcornet, dans *François les Bas-bleus*. Son rôle dans *le Baron Tzigane* va moins à son jeu fantaisiste, qui n'exclut pas le naturel.

Il rentra aux Bouffes par le rôle de Bridaine des *Mousquetaires au couvent*, qu'il créa.

LAMY, ténorino agréable, doublé d'un comédien, commença à Saint-Étienne, au théâtre dirigé par son père; joua à Lyon (tout en suivant les cours du Conservatoire de cette ville) et à Marseille. C'est en Italie qu'il commença à chanter. Il s'en fut ensuite à Bruxelles; puis, il débuta aux

Bouffes, dans *la Mascotte*. Il fut aussi de la Renaissance, du Théâtre-Lyrique et de la Gaîté.

Lamy est un artiste composant tous ses rôles, ne jouant jamais les *Lamy* : le sergent, de *l'Hôte* ; le petit tonnelier, de *la Toledad* ; Mulot, de *la Dot de Brigitte* ; Jules César, des *Francs*... Aucun de ces personnages ne ressemble à un autre.

Lamy a créé, au Théâtre-Lyrique, *Madame Chrysanthème*, de Messager, et a mimé, au Cercle Funambulesque, dans *l'Hôte*.

L'été, il dirige la scène du Casino d'Étretat.

PICCALUGA, baryton chantant la romance avec beaucoup de goût et trouvant d'heureux effets de demi-teinte, se présenta à l'époque où Morlet, Vautier et Lepers étaient dans tout leur éclat ; il sut néanmoins, par son mérite et une constante étude, se créer aussi une place. Ne l'a-t-on pas appelé le Faure des Bouffes-Parisiens ?

En sortant du Conservatoire, où il remporta le premier prix d'opéra-comique et le deuxième prix de chant, Piccaluga débuta à la salle Favart. Il s'est ensuite jeté à corps perdu dans l'opérette : *la Mascotte*, *les Mousquetaires au couvent*, *Gillette de Narbonne*, *Madame Favart*, *Joséphine vendue par ses sœurs*, *Miss Hélyett*, *Mademoiselle Carabin*, etc., etc., etc.

TAUFFENBERGER chanta à la Renaissance dans plusieurs des opérettes de Charles Lecocq, créées à ce théâtre.

Après deux années en Amérique, il fut engagé au Châtelet, pour *Peau d'Âne* ; puis, au Théâtre-Italien, sous la direction Corti il chanta Arthuro, de *Lucia*. Il retourna à la Gaîté, pour *Orphée aux Enfers*.

Au retour de saisons à Monte-Carlo, à Nice et à Lyon, Tauffenberger fit plusieurs créations aux Bouffes, et celle du *Dragon-Vert*, au Nouveau-Théâtre. C'est dans *Ninette* qu'il réapparut aux Bouffes.

M^{lle} **DEVAL** (MARGUERITE), de son véritable nom : Mademoiselle Marguerite Brulfer de Valcour, est de Strasbourg. Élève de Novelli et de Pauline de Launay, elle débute en 1884 aux Bouffes-Parisiens dans un petit rôle du *Chevalier Mignon*, puis fait quelques apparitions aux Nouveautés et aux Folies-Dramatiques. En 1891, dans la commère de la revue du Cercle Pigalle, *Fructidor*, de MM. A. Franck et G. Caillavet, elle obtient un gros succès de presse, et on la demande aux *five o'clock* du *Figaro*. Elle donne des auditions à la Bodinière, où elle crée *Paris forain* et *Paris qui passe*. Après un engagement aux

Menus-Plaisirs, spécialement pour *l'Article de Paris*, elle entre aux Nouveautés et la voici aux Bouffes.

Du brio, le diable au corps et du charme.

M^{lle} FAVIER, élève d'Achard, remporta, à l'unanimité, en 1895, le premier accessit d'opéra-comique. Dans la classe de solfège de M. Mangin, elle obtint une première médaille.

Elle débuta aux Bouffes dans *Miss Hélyett*, et compte parmi les meilleurs des interprètes de ce rôle. Elle se fit ensuite applaudir dans Simone, des *Mousquetaires au couvent*.

Charmante comédienne, excellente musicienne.

M^{lle} GALLOIS (GERMAINE), la jolie Angèle, de *la Duchesse de Ferrare*; gracieuse quand elle joue, charmante quand elle chante; blonde comme les blés et belle à ravir. Elle joua, à la Porte-Saint-Martin, Marie-Louise dans *Napoléon*. Tout Paris eut pour elle les yeux de l'autocrate.

Bonnes reprises à la Renaissance et aux Variétés. Excellentes créations aux Bouffes, entre autres dans *l'Enlèvement de la Toledad* et dans *Ninette*.

Mademoiselle Germaine Gallois a convolé en justes noces avec son camarade Guy, des Variétés.

M^{me} GILLES-RAIMBAULT. — Avant d'aborder l'emploi des Desclauzas, qu'elle tint pendant quelques années à Bruxelles, aux Galeries-Saint-Hubert, mademoiselle Gilles avait joué les soubrettes, en province, où elle fut aussi chanteuse légère. — Les Bouffes-Parisiens l'ont prêtée à la Gaîté pour créer madame Hilarius, dans *la Poupée*.

Mademoiselle Gilles a épousé son camarade, le ténor Raimbault.

M^{me} MAUREL, fille d'artiste et sœur d'un chanteur en vogue dans les cafés-concerts, remplissait des rôles d'enfant à l'âge de cinq ans et acheva son éducation artistique au Conservatoire de Metz.

Après avoir joué à Lyon, où son père était directeur, les rôles créés à Paris par les divettes d'opérettes, elle entre aux Variétés pour y prendre possession d'un certain nombre de créations Aline Duval.

Aux Bouffes, madame Rosine Maurel créa, entre autres rôles, madame Pingoin, de *Cendrillonnette*; la somnambule, des *Forains*, et Senora, de *Miss Hélyett*, qu'elle a joué mille et nous ne savons plus combien de fois.

M^{lle} DE MERENGO, élève de la classe de

M. Boulanger, avait, avant d'entrer au Conservatoire, été guidée par Ambroise Thomas. — Elle chanta d'abord à Genève, puis à Bruxelles, en représentations avec madame Simon-Girard.

C'est dans Manuela, de *Miss Hélyett*, que mademoiselle de Merengo débuta aux Bouffes, où elle créa *le Petit Moujik*.

PERRIER, (JEAN), élève de Brindeau, tint, à vingt ans, l'emploi des trials en province et à l'étranger. Aux Bouffes, il succéda à Montrouge, dans *Miss Hélyett*. — **REY**, bon ténor, fut au Théâtre de la République pendant une saison lyrique d'été. Il a chanté avec succès, l'opéra-comique au théâtre du Casino, à Luchon. — M^{lle} **BARAL** (GENEVIÈVE) a passé par le Conservatoire et débuté à la Porte-Saint-Martin, dans *Napoléon*. Puis elle a joué la pantomime avant de se vouer à l'opérette. — M^{lle} **CARLING**, Anglaise de naissance, a étudié le français et le théâtre pendant deux ans, et, après avoir chanté l'opérette en province et en Belgique, est entrée aux Bouffes. — M^{lle} **CAZALIS**, élève d'une artiste de l'Opéra pour le chant et d'une artiste de l'Odéon pour la comédie, travaille avec ardeur. Nous aurons sans doute, dans une prochaine édition, à parler de ses succès. — M^{lle} **DULAC** (ODETTE), chanta à Anvers et à Saint-Pétersbourg. Très belle personne. — M^{lle} **DEBRIÈGE**, fille de riches commerçants, n'était pas destinée au théâtre. Mariée jeune et bientôt divorcée, elle se fit connaître aux cafés-concerts, avant une courte apparition aux Nouveautés, où la femme et l'artiste furent remarquées dans des rôles secondaires. Mademoiselle Debriège accepta de brillants engagements de chanteuse de concerts à l'étranger, et, revenue à Paris, signa avec les Bouffes. Elle étudie avec un des meilleurs professeurs de chant. — Etc. etc.

NOUVEAUTÉS

ADMINISTRATION

MM. Henri MICHAU, directeur. — Lionel MEYER, secrétaire général. — BUARINI, régisseur général. — LAURET, régisseur. — PERPIGNAN, chef d'orchestre.

ARTISTES

BUARINI chanta les barytons d'opérette à Bruxelles et les basses d'opéra sur plusieurs scènes des départements. Presque toujours, et en même temps, il s'occupait d'administration. Aux Nouveautés, il remplit avec autant d'aptitudes que de conscience les fonctions de régisseur général. Parfois, il reparaît comme artiste, mais, le plus souvent, pour remplacer à l'improviste quelque camarade empêché. C'est ainsi qu'il a joué et fait siens les rôles du père Mathieu, du *Libre-Echange;* de Vesper, du *Capitole* et de Briquet, de *la Tortue.*

COLOMBEY, après avoir appartenu à différentes scènes de genre, débuta à l'Odéon dans *le Mariage de Figaro;* sa situation s'y affirma avec le rôle de Kirchet du *Fils de famille;* celui de Denis Ronciat, de *Claudie;* celui de Schaunard, de *la Vie de bohème;* dans une heureuse création, de *Numa Roumestan* et dans l'astucieux Arfanius, de *Caligula.* Il créa, en représentations, le principal rôle de *Coquin de printemps*, aux Folies-Dramatiques, puis retourna à l'Odéon.

Engagé pour trois ans au Gymnase, Colombey imprima un cachet particulier à chacun des rôles qu'il eut à créer sur cette scène. Rappelons seulement: *Celles qui nous respectent, Charles Demailly* et *Famille.*

C'est dans *l'Hôtel du Libre-Echange* que Colombey réapparut aux Nouveautés, où il avait été de *la Demoiselle du téléphone.* Il créa le rôle de l'avocat dans *Tous complices* et Plaute du *Capitole.*

GERMAIN, dont l'allure et la diction, pleines de naïveté, produisent des effets de rire irrésistibles, commença à la Tour-d'Auvergne et il débuta aux Folies-

Marigny dans *Zut au berger* ; s'en fut ensuite au Château-d'Eau, avant d'entrer aux Variétés par un bail de dix-huit ans, pendant lequel il fit de nombreuses et plaisantes créations et reprit le prince Paul de *la Grande Duchesse*. Après quelques engagements de courte durée sur différentes scènes et un engagement en Amérique et en Russie avec Judic, il se fixa aux Nouveautés. *Champignol malgré lui* et *l'Hôtel du Libre-Echange*, est-il besoin de le rappeler, furent pour lui des succès énormes. Il est « tordant » nous disait notre voisin, à la « première » de cette dernière pièce. Non moins tordant dans sa création de *Tous complices* et dans celle du *Capitole* et bien curieux son père Charlemagne, le vieux modèle, de *Mignonnette*.

GUYON fils, étudia la musique au Conservatoire et se fit entendre à l'Eldorado.

Après avoir fait son service militaire, il fut successivement aux Fantaisies-Parisiennes (ancien théâtre Beaumarchais), au Château-d'Eau et à Déjazet. En 1884, il entra à Cluny, où il créa dans *Trois Femmes pour un mari* le rôle d'André, qu'il remplit 602 fois... pas d'erreur : SIX CENT DEUX FOIS ! Ensuite aux Folies-Dramatiques, nombreuses reprises et créations ; puis aux Nouveautés : *les Grimaces de Paris*, *l'Hôtel du Libre-Echange*, *la Tortue* et *Mignonnette*.

Musicien jouant de presque tous les instruments : piano, guitare, flûte, clarinette, piston, et beaucoup d'et cætera ; auteur de plus de deux cents chansons pour les étoiles de cafés-concerts. Guyon fils professe aussi ; il tient avec son camarade Tarride, un cours de déclamation.

Et pour terminer la notice sur un honnête garçon rempli de talents, disons que Guyon fils adore sa famille... et la pêche à la ligne.

LAURET, le commandant de *Champignol* ; Bastien, de *l'Hôtel du Libre-Echange*, artiste très utile. — Le plus ancien pensionnaire de M. Michau.

POUGAUD, fils d'un premier rôle de province, qui ne souhaitait pas le théâtre pour son fils, travailla pour être ingénieur. Mais, émancipé, il entre à l'Ambigu et débute dans Tortillard des nouveaux *Mystères de Paris* ; crée des seconds comiques, dans *la Policière*, *Roger la Honte*, *l'Ogre*, *le Drapeau* et *la Porteuse de pain*, où son rôle de mitron le met en pleine faveur.

En représentations, il crée au Châtelet, *le Trésor des radjahs*, et, à Cluny, *la Marraine de Charley*.

Rengagé au Châtelet, il y joue Canuche, des *Sept Châteaux du Diable* et Passepartout, du *Tour du monde*.

Plein d'entrain et de gaieté. — Bonne recrue pour la troupe des Nouveautés.

TARRIDE, élève de Delaunay, obtint un 1er accessit en 1888 et quitta le Conservatoire avec un 2e prix de comédie. Engagé au Vaudeville, où il débute dans *les Respectables*, il joue ensuite dans *la Comtesse Romani*, *Tête de linotte*, etc.; entre aux Nouveautés dont il est resté depuis le pensionnaire. Il a créé à ce théâtre des rôles importants dans : *la Demoiselle du téléphone*, *le Petit Savoyard*, *la Vertu de Lolotte*, *Nini Fauvette*, *la Bonne de chez Duval*, *Fanoche*, *Champignol malgré lui*, *Son Secrétaire*, *Mon Prince*, *Tous complices* et *le Capitole*. Tarride chante et dit très bien le couplet. Dans son Oscar de Bois-Colombes, de *Mignonnette*, il est distingué, fin et drôle, à la fois chantant et disant le couplet

<center>Cupidon, que t'ai-je donc fait ?</center>

Tarride a été prêté aux Folies-Dramatiques pour la *Perle du Cantal* et il a créé à Londres et à Bruxelles la fameuse pantomime *la Statue du Commandeur*.

Ce comédien, au jeu simple et vrai, fit ses études au lycée Charlemagne ; puis, tout en suivant les classes du Conservatoire, il exerça le métier de bouquiniste. En collaboration avec M. Xanrof, il écrivit *Madame Pygmalion*. Il est l'auteur de nombre de chansons pour Yvette Guilbert et Kam-Hill.

Mlle FILLIAUX commença par de petits rôles à la Gaîté, en 1892, et y remplit plus de deux cents fois celui de Germaine, des *Cloches de Corneville*. Elle créa, à Déjazet, *le Baiser d'Yvonne* et, après avoir chanté dans un café-concert, elle retourna à la Gaîté, d'où elle passa à Cluny.

Mademoiselle Paulette Filliaux a débuté aux Nouveautés par la création de *Mignonnette*. Jolie voix ; jeu plein d'enjouement.

Mme MACÉ-MONTROUGE fit d'abord des études musicales. Elle apprit la déclamation dans la classe de Provost, après avoir pris des leçons particulières de Samson. Elle fut engagée au Gymnase, où elle reprit des rôles d'enfant, créés par Déjazet et Jenny Vertpré. Elle fut des Bouffes-Parisiens, ouverts par Offenbach aux Champs-Elysées. Parmi ses rôles : l'Opinion publique, *d'Orphée aux enfers*.

Après quelques pérégrinations, elle s'associe avec son camarade Montrouge pour exploiter la petite scène des Champs-Élysées, désormais appelée Folies-Marigny, et l'asso-

ciation se complète par le mariage. De 1873 à 1875, elle est attachée au théâtre khédivial, au Caire. Elle revient en France pour jouer à l'Athénée-Comique dont son mari devient directeur.

Aux Bouffes, Madame Macé-Montrouge crée la Senora et *Miss Heleytt*. Madame Pinglet, de *l'Hôtel du Libre-Échange*, est, aux Nouveautés, une des premières créations de cette artiste pleine de verve. Belle-mère épique et caricaturale dans *la Tortue*.

M^{lle} MARTIAL (AIMÉE) est une élève de Georges Guillemot et de Talbot. En 1885, elle débuta à Cluny dans la mariée de *Trois Femmes pour un mari*. Après un court passage aux Folies-Dramatiques, elle fut d'une tournée en Angleterre. A son retour elle contracta avec la Renaissance, puis avec les Menus-Plaisirs, et en route pour Saint-Pétersbourg ! — Nouvelle réapparition à Paris : le Grand-Théâtre, ensuite l'Ambigu, enfin les Nouveautés, où elle a créé l'élégante Florestine, de *Mignonnette*.

FOLIES-DRAMATIQUES

ADMINISTRATION

MM. Victor SILVESTRE, directeur. — Paul LORDON, secrétaire général. — Marcel JOLY, secrétaire de la direction. — GARDEL HERVÉ, administrateur de la scène.— LORIMEY, administrateur, caissier. — CHAVAUX, régisseur général. — Henri DUMESNIL, régisseur. — ARNAULT, chef d'orchestre.

ARTISTES

BARON (LOUIS), premier accessit, 1890; 2^e prix, 1891; 1^{er} prix 1893.

Engagé à l'Odéon, il débute dans *les Plaideurs*. Il passe aux Bouffes pour *Fleur de vertu*, et entre ensuite aux Folies, où il joue *Nicol-Nick*, et Moulinet fils, dans *la Perle du Cantal*.— Fils de l'incroyable Baron, des Variétés, à la voix d'or.

GARDEL-HERVÉ naquit à Bicêtre, où son père, l'auteur de *Chilpéric* et de *l'Œil crevé*, était organiste.

En 1863, Hervé partit pour l'Égypte, emmenant son fils

en qualité de violoniste; mais le jeune homme ne tarda pas à monter sur les planches.

De retour, Gardel fut, pendant quatre ans, pensionnaire d'Hippolyte Coquiard, directeur des Variétés. Il s'en fut ensuite en province chanter les ténors d'opérettes. Revenu à Paris, il entra à la Porte-Saint-Martin (direction Sarah Bernhardt). Il passa ensuite au Châtelet, où les monarques de féeries l'avaient toujours pour interprète.

Gardel-Hervé cumule : artiste, d'un entrain communicatif, il est aussi l'administrateur de la scène aux Folies-Dramatiques, fonctions qu'il avait remplies à l'Eldorado, à la Porte-Saint-Martin et aux tournées Mounet-Sully.

Le fils d'Hervé, auteur de nombreuses chansons (paroles et musique), a fait représenter quelques pièces en un acte aux cafés-concerts, et il collabora avec M. Busnach aux *Commis-Voyageurs*, trois actes joués à la Renaissance. Il a également une vingtaine de revues sur la conscience.

LANDRIN apprit son métier en dix années de province et le connaît à fond. Après avoir paru successivement sur la plupart des scènes du boulevard, il se fit remarquer dans une création originale, en saison d'été, aux Variétés.

A la Gaîté, le père Gaspard, des *Cloches de Corneville*, qu'il a joué plus de deux cents fois ; *les Bicyclistes en voyage*, *le Talisman*, etc., lui ont permis de montrer les ressources de son très souple jeu de comique de composition ; il chante les trials dans l'opérette et attend la création qui le mette au premier plan.

Excellente et fine caricature que son général Bouscard, de *Rivoli*, qui fait songer au fameux colonel Ramollot.

Jean PERRIER, élève de son père, M. Camille Perrier, et de MM. Bussine, Melchissédec et Taskin, remporta au Conservatoire deux premiers prix en 1892. Engagé à l'Opéra-Comique, il y chanta Cantarelli, du *Pré aux Clercs*, et Pierrot, du *Dîner de Pierrot*.

Brillants débuts aux Folies-Dramatiques, dans François Bernier, de *François les Bas-Bleus;* succès aussi dans *la Fiancée en loterie*, dans *la Falote* et dans *Rivoli*. — Voix sûre, dirigée avec goût ; comédien un peu timide encore, mais intelligent.

Cet excellent baryton, frère de Kamm-Hill (le chanteur équestre au frac rouge), avait été, avant son admission au Conservatoire, employé au Crédit Lyonnais.

SIMON-MAX, Pinsonnet, du *Voyage de Suzette ;* le créateur de Grenicheux, des *Cloches de Corneville*, aux Folies-Dramatiques ; l'heureux artiste qui chanta au moins trois cents fois « Je regardais en l'air », cette valse devenue

classique. Mais, Simon-Max n'est pas connu seulement comme créateur de Grenicheux ; plusieurs rôles bien établis lui ont fait honneur. Sa voix de trial est jolie quand il ne veut pas la rendre comique et il chante avec goût. Ce que l'on aime en Simon c'est aussi son parfait naturel.

VAVASSEUR, fils du comique de joyeuse mémoire, qui faisait rire à se tordre le public des Folies-Dramatiques sous la direction Mourier et sous la direction Harel, n'était pas destiné au théâtre... comme, d'ailleurs, nombre d'artistes dramatiques.

Il débuta modestement à l'Ambigu ; plus que modestement ; il figura d'abord. On lui confia bientôt de petits rôles ; puis, de plus importants.

Après avoir payé sa dette à la patrie, Vavasseur entra aux Menus-Plaisirs et se fit remarquer surtout dans le duc d'En-Face, de *l'OEil crevé*. Sa création dans *l'Oncle Célestin* lui fit également honneur.

Après un retour à l'Ambigu, il fut engagé aux Folies pour *les 28 jours de Clairette* et ne quitta plus ce théâtre, où *Cliquette, la Falote, François les Bas-Bleus* et une bonne ganache dans *Rivoli*, lui valurent d'agréables succès.

M^{lle} **JANE DE BEAUMONT** débute aux Folies-Dramatiques, en 1895, dans le personnage de la Commère, de *Tout-Paris en revue ;* crée un rôle dans le *Roi Frelon ;* joue dans *la Perle du Cantal, la Tzigane, la Falote* et *François les Bas-Bleus*.

Tout en appréciant le talent de mademoiselle Jane de Beaumont, contralto puissant, on a trouvé, à propos de *Rivoli*, ce talent un peu sérieux pour le cadre où il s'exerce actuellement.

M^{lle} **DUMONT**, qui possède une fort belle voix de mezzo-soprano, avait passé une brillante audition à l'Opéra, quand M. Victor Silvestre eut l'idée de l'attacher aux Folies-Dramatiques, pour la faire débuter dans *Rivoli*, de MM. Paul Burani et André Wormser.

Voix agréable et bonne méthode, qui seraient plus appréciées encore dans l'opéra-comique que dans l'opérette.

M^{lle} **CASSIVE** (ARMANDINE), d'un tempérament de réelle artiste, a doublé Jeanne Granier dans *le Petit Faust*, et à la Gaîté, Simon-Girard, dans *le Voyage de Suzette ;* elle créa des rôles importants dans *le Pays des dollars* et *le Talisman*. Elle était, aux Menus-Plaisirs, la commère de la revue de 1893, et, aux Folies, la commère de la revue de 1894. Charmante Aglaé, de *la Perle du Cantal ;* toute

charmante aussi dans *la Falote*, où, par suite d'une indisposition de Perrier, elle chanta plusieurs fois le rôle du baryton. Bien entendu, elle n'interprétait pas, alors, son rôle de la baronne de la Hoquette.

En faveur auprès du public et demandée à l'envi par les auteurs comme principale interprète.

Victime, à la fête de Neuilly, d'un accident de cheval... de bois.

M{}^{lle} **LERICHE** (Augustine), fille de l'ancien amoureux comique des Folies-Dramatiques et du Palais-Royal, plus tard attaché aux scènes de drames pour les rôles épisodiques, et qui mourut roi des féeries du Châtelet, joua dès sept ans, et il lui était loisible, alors, de mettre sur ses cartes de visite « de la Comédie-Française ».

Augustine Leriche, pleine d'entrain et de vivacité, fit partie de la troupe des Variétés, où elle créa un rôle dans *la Femme à papa*. Elle passa successivement, pour des reprises ou des créations originales, à l'Ambigu, à la Renaissance, aux Folies, à la Porte-Saint-Martin, *(le Crocodile)* au Nouveau-Théâtre *(Miss Dollar)*, au Grand-Théâtre *(Lysistrata)*.

Sa rentrée aux Folies-Dramatiques s'est effectuée dans la Comtesse de la Savonnière, de *François-les-Bas-Bleus*.

Mademoiselle Leriche a fait de la Vivandière la Flamboyante, de *Rivoli*, une création pleine de fantaisie et de crânerie.

M{}^{lle} **TILMA** s'est fait connaître à Bruxelles, interprétant les principaux rôles des opérettes parisiennes à succès, et avec une note personnelle. Pendant plus de cent cinquante fois, elle se fit applaudir dans *Miss Helyett*.

Après avoir contracté un engagement pour Genève et un pour Alger, elle débuta à Paris, en 1894, dans *le Roi Frelon* et dans *Tout Paris en revue*. M. Peyrieux, alors directeur des Folies-Dramatiques, et, en même temps, des Célestins, l'envoya à Lyon. Rappelée à Paris, elle reprit dans *la Falote* le rôle créé par M{}^{lle} Elven. Elle reprit ensuite Fanchon, de *François les Bas-Bleus*.

Mademoiselle Tilma est une chanteuse de la bonne école, doublée d'une agréable comédienne. Au physique, un pastel de Greuze.

BERTHAUT fit partie de tournées en Espagne et en Portugal, et chanta aux concerts Colonne. — **BURQUET** jeune, frère d'un jeune premier qui fut remarqué au Gymnase. — **DUMESNIL** fut artiste, régisseur, puis directeur à Déjazet et devint ensuite pensionnaire des Variétés. Le modèle des régisseurs. — **RENÉ** (Émile)

tint, à dix-sept ans, l'emploi des comiques à Montmartre et joua Pierrot, de *la Grâce de Dieu*, au théâtre de la République. Au retour de tournées, il joua le sergent Blinder, de *Jean la Porte*, au théâtre de ses premiers exploits, à Montmartre, où M. Silvestre alla le chercher pour *François les Bas-Bleus*. — **VALS**, baryton, élève du Conservatoire de Toulouse, où il obtint les premiers prix de solfège, de chant et d'opéra-comique, entra ensuite au Conservatoire de Paris, où il fut deux fois lauréat. Au concert Colonne, il a chanté *Proserpine*, de Saint-Saëns, et *l'Enfance du Christ*. — M^{lle} **MOULINE**, la charmante Zanetta, de *Rivoli*, etc., etc.

THÉATRE DE LA RÉPUBLIQUE

ADMINISTRATION

MM. Alphonse LEMONNIER, directeur. — A. de JALLAIS, secrétaire général. — F. DALEU, régisseur général. — PIAT, chef d'orchestre.

ARTISTES

LÉGRENAY, fils d'un artiste dont les Parisiens ont gardé le souvenir, joua successivement à Belleville, à Cluny, au Châtelet, à Déjazet. — Aura comme son père, dans l'emploi des comiques, l'oreille du public.

MONCA, un refusé du Conservatoire. Élève de Scrivaneck, a fait partie des tournées Coquelin cadet et de M^{me} Segond-Weber, qui l'a recommandé au directeur du théâtre de la République.
Un jeune premier qui a de la chaleur.

NORMAND, jeune premier rôle à l'organe chaud et vibrant, au geste sobre et énergique. Après avoir fait ses classes à Montparnasse, il a été engagé à la Porte-Saint-Martin, y fit un heureux et remarqué début dans le rôle du Maréchal Ney, de *Napoléon*; y reprit ensuite, dans *Sabre au clair*, le rôle de Saint-Genest, créé par Desjardins, et s'y tailla un réel succès.
Camille Desmoulins, dans le drame historique en vers de

M. Jules Barbier, a fait grand honneur à cet artiste, que M. Lemonnier peut se féliciter d'avoir attaché à son théâtre.

M^{me} BLANCHETEAU, vive et piquante soubrette, pleine de verve et d'entrain, vient de Belleville... en passant par Saïgon. Très bien dans *le Gamin de Paris :* rôle créé par Bouffé et dans *Nina la Blonde.*

M^{lle} DREYFUS (Renée), élève de Féraudy et du Conservatoire. Joue les premiers rôles; de la bonne volonté et une taille imposante.

M^{me} R. LEMONNIER. Après avoir été l'étoile de Déjazet à l'époque du grand succès des *Femmes de Paul de Kock* et passé par le Palais-Royal et les Variétés, est aujourd'hui la Marie Laurent du Théâtre de la République, où le public lui fait fête à chaque apparition.

Elle a créé *Madame la Maréchale*, pièce d'Alphonse Lemonnier, deux fois centenaire. Au Gymnase, elle a créé en représentations *la Duchesse de Montélimar*, de M. Albin Valabrègue.

Parmi ses créations dans le drame : *l'Héritage de Jean Sommier, la Mère la Victoire, Pour la Patrie, le Drame des Essarts*, la mère Huchet, de *la Belle Grêlée;* elle est pleine de belle humeur et de naturel dans cette matrone comique.

M^{lle} EMMA VILLARS, charmante jeune première; la douceur de sa voix ne le cède guère à celle de son visage d'ingénue. Élève de Madame Favart, qu'elle a suivie en tournées. Elle a passé par l'Ambigu et la Porte-Saint-Martin. Dans « Jenny l'Ouvrière », elle réalisait le type idéal du rôle. *La Belle Grêlée* lui a valu un véritable succès ; elle y déploie de réelles qualités dramatiques ainsi que dans *Nina la Blonde.*

. .

D'autres artistes du théâtre de la République, mériteraient une notice : à la prochaine édition.

CLUNY

ADMINISTRATION

MM. Léon MARC, directeur. — LUREAU, administrateur. — LEFÈVRE, régisseur. — VASSEUR, chef d'orchestre.

ARTISTES

HAMILTON, neveu et élève de Péricaud, l'excellent artiste de la Porte-Saint-Martin, a débuté à Cluny en 1892, dans l'emploi des amoureux comiques. Il est en train de se faire une situation par ses qualités très réelles, et par le soin qu'il apporte à chacune de ses créations. Fut le fameux avocat Kangourou de *Corignan*, et joua un Fin-de-siècle très amusant dans *la Cage aux lions*. Très amusant aussi dans Narcisse, du *Surnuméraire*. Dans *le Papa de Francine*, il a communiqué à toute la salle sa sincère et franche gaieté.

LUREAU, très actif et très intelligent régisseur et premier comique du Théâtre-Cluny, où il a su se rendre indispensable, a fait depuis dix ans d'innombrables créations. Excellent dans les rôles de vieux troupier, de saltimbanque, de tous personnages, enfin, où la charge est de tradition.

MUFFAT a débuté aux Bouffes-du-Nord. Ses créations du gazier bègue de *Corignan*, de *Boubouroche*, et de l'huissier sentimental de *la Cage aux lions*, l'ont mis au rang des meilleurs artistes de Cluny. Comique simple, avec une pointe d'émotion ; il sait faire pleurer ou rire.

PREVOST a remplacé Pougaud dans *la Marraine de Charley*, sans trop de désavantage. — Quelques bonnes créations depuis.
Jeune comique, chantant agréablement.

VÉRET, comique très en dehors; une vraie « rondeur » aux traits épanouis, naïfs et gais; joyeux organe. Depuis dix ans à Cluny. Véret, après s'être formé en province, a fait de nombreuses créations et repris la plupart des rôles de Geoffroy dans les pièces qui ont passé du répertoire du Palais-Royal à celui de Cluny.

M^{me} **CUINET**, avant d'être la très appréciée duègne applaudie depuis douze ans à Cluny, fut une mignonne personne jouant les ingénues aux Délassements-Comiques du boulevard du Temple, du temps d'Alphonsine, de joyeuse mémoire.

Excellente pensionnaire, actrice très amusante que n'effraie pas la charge, mais qui ne manque jamais de tenue.

CHEVALIER, jeune comique; rondeur; utile et dévoué. — **CORADIN**, petit amoureux comique, vient des Bouffes-du-Nord et de la banlieue. — M^{lle} **CARDIN**, type comique, genre Lavigne. — M^{lle} **NORCY**, douée d'un gentil physique, très adroite en travesti, mimant agréablement; s'est fait applaudir dans le personnage de la Puce, du *Papa de Francine*. — M^{lle} **MANUEL** vient des Bouffes-Parisiens. Gentil talent; voix petite mais bien timbrée et bien conduite; jeu simple et sympathique. — M^{lle} **MAURYCE**, agréable chanteuse, agréable comédienne.

CHAPITRE A PART

BERTON (Pierre), est fils de Francis Berton, le jeune premier rôle qui brilla sur plusieurs scènes parisiennes, et succéda à Bressant à Saint-Pétersbourg, et de madame Caroline Berton, née Samson. Il est petit-fils de Berton, le célèbre compositeur, et, du côté maternel, petit-fils de Samson, le célèbre professeur de Rachel, longtemps doyen de la Comédie-Française, auteur de plusieurs comédies en vers.

Pierre Berton débuta au Gymnase, à l'âge de dix-sept ans, dans *Marguerite de Saint-Gemme*, de George Sand. Il a passé par la Comédie-Française et l'Odéon et appartint à plusieurs autres théâtres, entre autres, et surtout au Gymnase, au Vaudeville et à la Porte-Saint-Martin. Il fut des fameuses tournées de Sarah Bernhardt, pour laquelle il tira du roman de M. Philipps, *Comme dans un miroir*, et en collaboration avec madame Van de Velde, une pièce en quatre actes : *Léna*. A côté de la grande artiste, il a remporté un beau succès dans le rôle du misérable Fortenbras, composé d'une façon très curieuse. Cette pièce, jouée aux Variétés, n'était pas, comme auteur dramatique, le début de Pierre Berton, qui fit représenter au Gymnase *les Jurons de Cadillac*, donnés un nombre considérable de fois et *la Vertu de ma femme*; à l'Odéon, *Didier*, comédie en trois actes; *les Chouans* à l'Ambigu. On lui doit les paroles de deux poèmes symphoniques, musique de M. Alphonse Duvernoy ; *la Tempête* (prix de la Ville de Paris), en collaboration avec M. Armand Silvestre, et *Sardanapale* (concerts Lamoureux). Il a fait paraître un certain nombre de nouvelles et de poésies.

Pierre Berton a été pendant deux ans professeur de lecture et de récitation des instituteurs et institutrices primaires de la Ville de Paris.

Pour revenir à l'artiste dramatique :

Les Vieux Garçons, Nos Bons Villageois, les Idées de

madame Aubray, *le Bâtard*, *l'Autre*, *le Rendez-vous*, *les Bourgeois de Pont-Arcy*, *Dora*, *Fédora*, *Contes d'avril*, *la Tosca*, telles sont, sur différentes scènes d'ordre, les créations de Pierre Berton.

DAILLY, le joyeux comique au jeu franc, au rire épanoui, naquit à Paris, en 1839.

Après s'être, encore ouvrier typographe à l'Imprimerie nationale, essayé au théâtre Molière, passage du Saumon, il débute en 1861 chez Déjazet, où il touche les gros appointements de trente francs par mois ! (Aujourd'hui, il gagne bien cinq louis par représentation.) Remarqué par la célèbre comédienne dans *les Chants de Béranger*, le voici de presque toutes les pièces, entre autres *les Prés Saint-Gervais*, *Monsieur Garat*, *Gentil-Bernard*, *Monsieur de la Palisse* et *les Chevaliers du pince-nez*, où il remplit le rôle de Chabannais, créé aux Variétés par Regnard.

Après trois années au Château-d'Eau, il est à Lyon le Passepartout du *Tour du monde*. De retour, il fait à la Renaissance sa plaisante création de Montefiasco, de *la Petite Mariée*.

Il paraît ensuite sur la plupart des scènes populaires, avant de contracter un engagement avec le Palais-Royal. — Sa véritable réputation date de *l'Assommoir*, à l'Ambigu. Qui ne se le rappelle dans le rôle de Mes-Bottes?

Prêté à la Porte-Saint-Martin pour *Robert Macaire*, il a fait preuve, dans le rôle de Bertrand, d'un comique achevé et d'un naturel très fin.

(Edition précédente.)

Dailly a parcouru encore du chemin. Appelé deux fois en représentation à l'Odéon, il a repris sur cette scène, dans *l'Héritage de Monsieur Plumet*, le rôle créé par Geoffroy au Gymnase, et il a créé *le Ruban*.

Dailly a débuté au Gymnase dans *Nos Bons Villageois* (rôle créé par Pradeau). — M. Sardou l'a emprunté pour lui confier le rôle de Sancho dans son *Don Quichotte*, transporté au Châtelet.

Depuis, il a fait au Gymnase deux créations bien différentes l'une de l'autre : Rabuté, de *Disparu*, et Bourras, de *Au Bonheur des dames*.

DUPUIS. Que de riants et bons souvenirs ce nom évoque! José Dupuis avec Hortense Schneider, Chaumont et Judic, a créé deux répertoires qui ont fait la fortune de tous les théâtres de province. Rappeler *la Grande-Duchesse*, *la Belle Hélène*, *Barbe-Bleue*, *les Brigands*, *Niniche*, *la Roussotte*, *Lili*, *la Cigale*, *les Charbon-*

niers, c'est rappeler les immenses succès de vingt années de prospérité pendant lesquelles ce brillant théâtre des Variétés attirait la foule de tous les points de l'univers.

A ces ouvrages et à beaucoup d'autres, notamment *Monsieur Betzy*, José Dupuis a attaché son nom ; aussi s'est-il fait une réputation de comédien et de chanteur.

Le comédien a toujours été lui, rien que lui dans tous ses rôles. Le chanteur avait un talent de musicien qui le plaçait au-dessus de la plupart de ses rivaux. Dupuis eût pu faire un parfait trial à l'Opéra-Comique et même un comédien sérieux à la Comédie-Française. Il choisit une autre voie ; le public n'a pas à s'en plaindre en se rappelant tant de créations typiques.

Dupuis est un bon Belge-parisien ; ses frères étaient professeurs au Conservatoire de Liège ; lui, il devait être architecte. Il devint comédien, s'essaya en Suisse, puis fit son entrée à Bobino et passa aux Folies-Nouvelles, où il créa quantité de rôles avec une originalité telle que les Variétés voulurent avoir un artiste dont l'avenir s'annonçait si bien. On sait le reste.

GRIVOT, trial, débute en 1860, à Montmartre et Batignolles, et continue à Paris une carrière qu'aucun nuage n'a obscurcie. En 1862, Grivot est aux Délassements. En 1863, au Vaudeville, et s'y fait remarquer. En 1869, Grivot passe à la Gaîté, où Pierrot, de *la Grâce de Dieu*, lui va comme un gant.

Après deux ans de voyages, il rentre à la Gaîté et prend part au succès d'*Orphée* ; se signale dans *le Roi Carotte*; *le Voyage dans la lune*, etc. La direction change, le genre aussi : Vizentini succédant à Offenbach, la musique saisit Grivot et ne le laisse plus échapper. Après des créations à la Gaîté-Théâtre-Lyrique, dans *l'Aumônier du régiment*, d'Hector Salomon ; *le Magnifique, la Clé d'or* et après maintes reprises, Grivot fait une apparition aux Variétés. A l'Opéra-Comique, il a fait trente créations très remarquées et repris une quantité de rôles.

LASSOUCHE (BOUQUIN DE LA SOUCHE). Une carrière longue et active que celle de Lassouche. Jugez-en : Début à Montmartre en 1850 ; 25 francs par mois... et pas de feux ! Passe à Batignolles : 45 francs par mois, toujours pas de feux ! Une année à Bruxelles : 150 francs par mois, le Pérou ! En 1853, Lassouche entre à Beaumarchais : 80 francs seulement ; il refuse 400 francs par mois pour rester à Paris ! Après cela, quatre ans à la Gaîté, avec augmentation allant jusqu'à 2,400. Enfin, nouveau sacrifice pour entrer au Palais-Royal. Là, le bon Lassouche voit la chance se décider à lui sourire : après quelques

mois d'essai, les directeurs estiment ce que vaut le jeune et original comique et se décident à lui faire une situation.

Lassouche est resté pendant quinze ans au Palais-Royal ; son nom est lié à tous les grands succès de cette belle époque. Les Variétés ne lui ont pas été moins favorables ; il y a fait maintes créations, où son jeu original et sa physionomie caractéristique lui ont valu une véritable vogue.

Inouï dans le grand Légendaire de *Chilpéric* et dans le vieux prisonnier, de *la Périchole*... et dans l'Amour usurier, du *Carnet du Diable*... Oui, Lassouche en Amour !

Lassouche, amateur et collectionneur de bibelots précieux a toujours les poches bourrées de miniatures remarquables et de bonbonnières anciennes.

PAULIN-MÉNIER. Nous reproduisons les lignes consacrées à Paulin-Ménier dans une très ancienne édition de *Acteurs et Actrices de Paris* :

« Fils de Ménier, acteur en réputation à l'Ambigu, et d'une artiste du même théâtre, Paulin-Ménier fit ses essais dramatiques chez Comte. Il fut engagé ensuite à la Porte-Saint-Martin, sous la direction Harel. Il tenait alors l'emploi des jeunes premiers.

» A l'Ambigu, Paulin-Ménier, dans *la Case de l'oncle Tom*, attira l'attention sur lui. Il passa à la Gaîté, où il acheva de se rendre populaire par ses magnifiques créations de *Chaudruc Duclos*, du *Courrier de Lyon*, des *Cosaques*, de *la Fausse Adultère*, de *l'Aveugle*, du *Savetier de la rue Quincampoix*, des *Crochets du père Martin* et de *l'Escamoteur*.

» Paulin-Ménier est un acteur de très grand talent, surtout dans les rôles de composition. Il doit être classé immédiatement après Frédérick Lemaître. — Il est plus original que dramatique. »

La notice était brève ; nous n'avons pas grand'chose à y ajouter après tant d'années. D'abord, d'assez longs intervalles séparent parfois les réapparitions de l'artiste ; ensuite Paulin-Ménier ne fait pas grand bruit. Rêveur, observateur, il prépare longtemps à l'avance ses personnages ; il fouille, il creuse et il tâche sans cesse d'apporter plus de minutieuse vérité encore et de relief aux figures qu'il a déjà marquées de son empreinte. — Il attend qu'un directeur lui propose une nouvelle reprise du *Courrier de Lyon*, ou bien il entrevoit une création, et, d'avance, il la pioche.

A la nomenclature que nous donnions jadis, ajoutons *la Fille du paysan*, *Roquelaure*, *le Château des Tilleuls*, *le Médecin des Enfants*, *la Famille Trouillat* ; à une époque moins lointaine : Rodin, du *Juif Errant*, créé par Chilly, et le sergent Radoub, dans *Quatre-vingt-treize*, de Victor

Hugo, et nous arrivons à cette magistrale création de *la Grande Marnière*. Là, Paulin-Ménier, aussi dramatique qu'original, ne traverse pas seulement la pièce ; il tient la scène, il domine les principales situations. Quelle ampleur, quelle autorité, quel œil ! Et comme il sait écouter, Paulin-Ménier !

Paulin-Ménier, de son vrai nom René Lecomte, naquit en 1829, à Nice, de parents français. Ayant de bonne heure manifesté son goût prononcé pour les arts, il avait fait de la peinture avant de s'essayer au théâtre des Jeunes-Elèves.

SOULACROIX, baryton, prix du Conservatoire, l'un des chanteurs les plus renommés du moment. A la Monnaie de Bruxelles, il est adoré ; à l'Opéra-Comique, il est tout aussi apprécié. Sa voix large et belle lui permet de chanter aussi bien *Zampa* que *le Nouveau Seigneur*. Il est très apprécié dans le rôle d'Orbel, de *la Traviata* ; on lui redemande toujours la belle romance en *ré* bémol. Soulacroix est certainement un artiste de grande valeur, auquel l'avenir réserve de nombreux succès encore, car il joint à la finesse du phrasé l'ampleur expressive de la force et un rare talent de comédien. Il a créé *Plutus*, de Charles Lecocq.

(Edition de 1891.)

Soulacroix avait quitté l'Opéra-Comique pour signer avec la Gaîté un engagement de 100.000 francs de minimum par saison. Il a chanté *Rip* deux cents fois ; on sait avec quel succès il a contribué au succès de *Panurge*.

La plus généreuse voix de baryton d'opéra-comique qu'on ait entendue depuis bien des années et le type accompli du chanteur-comédien... ou du comédien chanteur.

VAUTHIER, un comédien et un chanteur que la nature a merveilleusement doué. Vauthier a passé par la filière. Enfant de la balle d'abord, comédien, tragédien, il se révéla chanteur entre deux mélodrames.

Il débuta aux Folies, puis passa à feu l'Athénée, où plusieurs créations le posent en chanteur-comédien.

A la Renaissance, il débuta sous la direction Hostein par la *Famille Trouillat*, opéra-comique de M. Léon Vasseur, dans lequel jouait (et non chantait) Paulin-Ménier : et, sous la direction Koning, il créa *la Petite Mariée*, *la Reine Indigo*, *Kosiki*, *la Marjolaine*, *le Petit Duc*, *la Camargo*, *la Petite Mademoiselle*, *la Jolie Persane* et *Belle Lurette*.

A la Gaîté, Lagardère du *Bossu* a doublé sa réputation.

Il a créé à la Porte Saint-Martin et avec une verve exubérante le rôle du saltimbanque Papillon, dans *Mamz'elle Pioupiou*. A la Comédie-Française, il a interprété le Mufti dans le divertissement du *Bourgeois Gentilhomme*.

Vauthier chanta aux Variétés dans Sigebert, de *Chilpéric*, où son excellente voix de basse chantante faisait merveille.

M^{lle} CERNY, élève de Worms et de Georges Guillemot, obtint le second accessit en 1883, avec Angélique, de *la Fausse Agnès*; le second prix en 1884, avec Agathe, des *Folies amoureuses*, où elle étonna par une gaieté pleine de charme, par une verve endiablée ; le premier prix l'année suivante, avec Roselinde, des *Trois Sultanes*.

Son début à l'Odéon, dans Suzanne, du *Mariage de Figaro* fut très remarqué. Elle joua *la Fausse Agnès*; l'Amour, de *Psyché*; reprit *le Beau Léandre*; Musette, de *la Vie de bohème*; créa un acte d'Albéric Second et de M. Th. de Grave ; le rôle de Puck, dans l'adaptation du *Songe d'une nuit d'été* (ravissante de grâce et de mutinerie); *Renée Mauperin*, où on lui reprocha de trop sautiller ; la petite Dachellery, de *Numa Roumestan*, qu'elle rendait avec une adorable roucrie.

Au Vaudeville, mademoiselle Berthe Cerny créa le rôle scabreux d'Iza, de *l'Affaire Clémenceau*. Il ne fallait pas moins que tous les dons précieux de la charmante comédienne pour faire supporter ce monstre féminin. Elle a fait aussi l'épineuse création de Suzanne Moraines, dans *Mensonges*.

Depuis, au Palais-Royal, elle créa *Monsieur chasse!* et *Leurs Gigolettes*; au Gymnase : *Celles qu'on respecte*, *l'Homme à l'oreille cassée* et le *Pèlerinage*.

Dans *le Collier de la Reine*, à la Porte-Saint-Martin, mademoiselle Cerny a créé le double personnage de Marie-Antoinette et d'Oliva. Très intelligente dans ces deux incarnations, nous la préférons dans Oliva. Très parisienne dans la femme coupable de *Tous complices*, aux Nouveautés.

M^{lle} DESCLAUZAS. La joyeuse Desclauzas, a commencé par figurer à l'Ambigu, où sa drôlerie perçait dans ces personnages, qui imitent de Conrart le silence prudent.

Hostein l'engage au Cirque-Impérial du boulevard... du Crime, et l'ancienne figurante s'offre des rôles importants dans les drames et les féeries : *Héloïse et Abélard*, *Don César de Bazan*, *la Poule aux œufs d'or*, *Rothomago*, *Fanfan la Tulipe*, le prince Charmant de *Cendrillon*.

A Bruxelles, elle créa mademoiselle Lange, dans *la Fille de Madame Angot*.

La Fille de Madame Angot s'installe aux Folies-Dramati-

ques; les auteurs ne veulent pas entendre parler d'une autre mademoiselle Lange. On engage donc Desclauzas.

Desclauzas passe à la Renaissance, où fleurit l'opérette, et elle contribue pour sa part à l'éclatante réussite du *Petit Duc*, étourdissante de fantaisie dans la Supérieure du couvent. *La Camargo, la Jolie Persane, la Petite Mademoiselle*, qui n'obtint pas la vogue qu'elle méritait; les reprises de *la Petite Mariée* et de *l'OEil crevé* lui fournissent de nouvelles occasions de succès.

M. Koning devient directeur du Gymnase ; Desclauzas le suit. Adoucissant son excentricité, se mettant au diapason de son nouveau théâtre, elle fait au Gymnase de plaisantes créations dans *Autour du mariage, le Panache, la Doctoresse, l'Abbé Constantin, la Lutte pour la vie, Paris fin de siècle;* elle reprend dans *Monsieur Alphonse* le rôle de madame Guichard, qu'Alphonsine marqua d'une empreinte si personnelle ; elle s'y fait apprécier à son tour. — Son meilleur rôle est madame Godard, dans la reprise du *Gentilhomme pauvre*.

Souvent demandée par d'autres théâtres quand le Gymnase lui laisse des loisirs, mademoiselle Desclauzas a créé avec une très plaisante fantaisie, à la Porte-Saint-Martin, madame Papillon, dans *Mams'elle Pioupiou*.

(Edition précédente.)

Desclauzas avait suivi Koning à la Comédie-Parisienne. Elle a reparu au Gymnase pour remplir dans la réapparition du *Fils de famille* à ce théâtre le rôle de madame Laroche.

M^{me} **MARIE DURAND** a donné la réplique à Sarah Bernhardt dans des rôles importants, entre autres la baronne de Cambri, de *Froufrou*, et le jeune Malcolm, de *Machbeth*; on l'applaudissait à côté de la grande artiste.

Remarquée à la Porte-Saint-Martin dans *la Grande Marnière*, cette jeune et jolie femme a été engagée par M. Bertrand aux Variétés, où elle s'est distinguée dans *les Jocrisses de l'amour, l'Homme n'est pas parfait, Brouillés depuis Wagram, Nitouche*, etc. Dans *Ma Cousine* elle a remplacé Réjane, non sans succès. D'un talent plein de souplesse, Marie Durand a également réussi dans Simone d'Ergis, du *Rabelais* de Méténier ; dans *Gigolette* (à l'Ambigu), elle a été louangée par toute la presse; dans *le Train n° 6*, elle donnait un cachet très pittoresque au rôle complexe de Malvina, et elle rendait avec beaucoup de tact une scène scabreuse d'ivresse. — Très demandée en représentations. madame Marie Durand brille particulièrement dans le répertoire de madame Céline Chaumont.

Madame Marie Durand a rempli à Montmartre et à Bati-

gnolles le rôle de la maréchale Lefebvre, de *Madame Sans-Gêne*, avec une note assez personnelle pour que M. Sarcey lui ait consacré une notable partie de son feuilleton.

JEANNE GRANIER. L'astre de Schneider venait de jeter ses derniers rayons dans le ciel de l'opérette ; on vit alors paraître un minois chiffonné aux grands yeux étincelants, à l'allure étrange, captivante. C'était Jeanne Granier qui, après une saison ou deux dans des casinos et un stage à la Renaissance, créait *Giroflé-Girofla*.

A qui ressemblait Granier? A nulle autre artiste. De qui tenait-elle? De personne. C'était un talent nouveau, tout primesautier, inégal, si l'on veut, mais original et vivant.

Jeanne Granier, c'est la chanteuse musicienne toujours sûre d'elle ; c'est la comédienne de tempérament, suivant son inspiration et donnant chaque soir une note nouvelle. Un diable peut-être, mais un diable séduisant, auquel nul morose ne résiste. Granier a l'esprit et la grâce enfantine de Déjazet, joints à la méthode. Tout en s'abandonnant à la fantaisie de sa nature capricieuse, elle est artiste studieuse et classique ; ce qu'elle fait est, dans les grandes lignes, cherché, voulu. Aux premières représentations, elle est irrésistible, et c'est belle chance pour des auteurs de l'avoir dans leur jeu.

Après *Giroflé-Girofla*, *la Marjolaine*, puis, ce célèbre *Petit Duc*, une fortune pour le théâtre qui en eut la primeur, et *Madame le Diable* et *Fanfreluche* ; à la Gaîté, la *Cigale et la Fourmi*. Aux Nouveautés, Granier va ensuite faire de nouvelles créations, aux Variétés aussi. Nous la trouvons à l'Eden dans cette splendide reprise de *la Fille de Madame Angot*, où Judic et elle rivalisent de charme et de talent ; puis de nouveau aux Variétés où, malgré le souvenir de Schneider, elle se fait acclamer dans Boulotte de *Barbe-Bleue* et de nouveau aussi à l'Eden, en progrès encore dans Eurydice d'*Orphée aux Enfers*, et plus fêtée que jamais.

Jeanne Granier, dans son dernier passage aux Variétés a repris, et avec son originalité personnelle, deux créations de madame Judic : *la Belle Hélène* et *la Grande-Duchesse de Gerolstein* ; elle crée *Madame Satan* et s'est incarnée dans *la Périchole*, qui sied très bien à sa nature et à son jeu.

(*Précédentes éditions.*)

.

Nous disions que la chanteuse nous semblait doublée d'une comédienne ; nous ne nous trompions pas : Claudine Rozay, d'*Amants*, a révélé Jeanne Granier « comédienne » née, comédienne accomplie.

« Il est impossible — dit M. Léon Kerst, faisant chorus avec tous ses confrères — d'apporter à la composition d'un personnage, plus que ne le fait mademoiselle Granier, et la finesse, et la subite pénétration des moindres nuances d'un rôle dont la stupidité initiale éclaterait, à crever les yeux les moins clairvoyants, sans le talent réel déployé par cette artiste. »

JUDIC, la belle, la charmante, la toujours jeune et adorée Judic, l'une des premières comédiennes de l'époque et avec cela chanteuse exquise. Judic lance un couplet grivois avec une naïveté tellement adorable que nul ne saurait s'en effaroucher, mais si elle a une mélodie sentimentale à soupirer, sa douce et fraîche voix va au cœur. Talent parfait, naturel, surprenant ; vivacité, grâce et hardiesse, voilà Judic. Une telle artiste devait avoir une merveilleuse carrière : la bonne fée avait mis tous les dons dans son berceau. Aussi que de triomphes!

Au café-concert où elle débuta, Judic fut tout de suite l'idole de la foule. La ravissante jeune femme s'essaya à la scène dans *Memnon*, aux Folies-Bergère. Les Bouffes lui firent un pont d'or pour l'amener au passage Choiseul. Molda, de *la Timbale d'argent*, commença cette longue et belle série de créations, série continuée aux Variétés avec une vogue toujours croissante. Pour retracer, d'une manière détaillée, l'existence artistique de Judic, il faudrait vingt pages de ce modeste volume. Le charme spirituel de Niniche, les trois âges de Lili, les audaces de la Femme à papa, la naïveté exubérante de Nitouche, la verve irrésistible de la belle Charbonnière ont, du reste, si bien frappé l'esprit et le cœur de la foule que rappeler tant de parfaites incarnations est inutile. Dans la reprise de quelques rôles de Schneider, madame Judic a fait preuve d'autant de tact que de talent en s'assimilant ces personnages au point d'y être elle-même et rien qu'elle. En province et à l'étranger, cette adorable artiste n'est pas moins fêtée qu'à Paris : sa présence attire la foule et vaut aux directions des recettes californiennes.

Madame Judic, femme du monde, est la plus aimable et la meilleure qu'on puisse voir ; très distinguée avec cela et ravissante autant qu'à la scène. Pour achever de rendre hommage à la femme, disons qu'elle adore la famille et qu'il n'y a pas de mère plus aimante. Toutes les qualités, alors, dira-t-on ? Oui, vraiment, toutes les qualités.

Qu'ajouter à ces lignes, extraites de nos précédentes éditions ? Mentionnons seulement la création au Gymnase, dans *l'Age difficile*, de madame Mériel, qui paraît dans deux scènes seulement. Tenue, débit, physionomie, expression, tout est parfait chez madame Judic, dans ce rôle qui devrait lui faire ouvrir les portes de la Comédie-Française,

où elle comblerait le vide causé par la mort de Céline Montaland.

M{me} MARIE-LAURENT (née Marie Luguet), douzième enfant sur treize qu'eurent ses parents. Elle naquit à Tulle, en 1826. Interrogée sur l'âge auquel elle commença à jouer, elle répondit : « Je ne me souviens pas d'avoir jamais commencé. »

En effet, enfant de la balle, elle monta sur les planches à peine sut-elle parler. Assistant à la répétition d'un drame dans lequel un horrible serpent devait s'enrouler autour d'un mannequin représentant un enfant, elle implora à cor et à cri ce rôle d'enfant.

— Je veux jouer l'enfant qui a un serpent, moi, na!

« Ce fut mon premier *boa* », dit madame Laurent.

Un peu plus grande, ou, plutôt, un peu moins petite, Marie Luguet joue les rôles de Léontine Fay, accompagnant sa famille à Lille, à Dunkerque, à Genève, où elle débute dans le rôle d'Eolim, le lutin de *la Fille de l'air*. A Rouen, elle joue Virginie, de l'idylle de Bernardin de Saint-Pierre, et fait une création dans une pièce inédite : *un Hidalgo du temps d'Isabelle*. A Toulouse, à côté de Bocage, en représentations, elle remplace à l'improviste, dans *Lucrèce Borgia* et dans *la Tour de Nesle*, une artiste atteinte du choléra. Sa renommée la précède à Paris, où elle paraît à l'Odéon dans ce même rôle de Tullie, de *Lucrèce*. Elle part pour Bruxelles où elle épouse le chanteur Laurent. (Madame Marie-Laurent est, aujourd'hui, veuve pour la seconde fois.)

Ses véritables débuts à Paris datent de 1849 à l'Odéon, où elle interpréta le grand répertoire et créa Madeleine, de *François le Champi*.

La Poissarde, *le Fils de la Nuit*, *Maître Favilla*, *les Chevaliers du brouillard*, *les Mères repenties*, *la Tireuse de cartes*, *les Fugitifs*, *les Erinnyes*, *la Haine*, *la Voleuse d'enfants*, *la Bouquetière des Innocents*, *Michel Strogoff*, *Germinal*... Voilà peut-être le demi-quart des créations de M{me} Marie-Laurent sur différentes scènes. Elle a joué *Marie Tudor*, Cléopâtre (de *Rodogune*), *la Marâtre*, *l'Oreste*, *Phèdre*, etc.

La note dominante chez madame Laurent, celle qu'elle fait le mieux vibrer avec une émotion communicative, c'est le sentiment maternel.

Dans notre édition de 1859, nous commencions ainsi sa notice : « C'est une comédienne d'un grand talent, qu'elle joue une poissarde ou une reine, une grande dame outragée ou une fille amoureuse ».

Nous voudrions pouvoir développer ce thème connu : mais les lignes nous sont comptées.

Madame Laurent est membre de la Légion d'honneur.

Cette haute distinction a été décernée à la présidente de l'Orphelinat des Arts, œuvre éminemment philanthropique, dont elle fut une des fondatrices, et à laquelle elle consacre tous les loisirs que lui laisse le théâtre.

(Édition de 1889.)

A noter quelques reprises, et, parmi ses créations, celle de *la Servante*, au Gymnase.

M^{lle} MAGNIER (MARIE) commença modestement en 1867, dans Yveline, de *Nos Bons Villageois*, sur la scène où elle devait briller plus tard.

Après cinq années de Palais-Royal, pendant lesquelles sa beauté plantureuse et son jeu plein de gaieté et de pétulance se développèrent, elle fut, au Gymnase, du spectacle de réouverture sous la direction Koning ; elle jouait, dans *la Papillonne*, le rôle créé aux Français par Augustine Brohan. Depuis, son succès a toujours été en augmentant jusqu'à *la Doctoresse*, où elle se montrait tour à tour fine, dédaigneuse, séduisante, jusqu'à *l'Abbé Constantin*, où, dans madame Scott, il eût été impossible de se montrer plus enjouée, plus originale, plus ravissante Américaine, et, enfin, jusqu'à *Belle-Maman*. Quelle adorable et dangereuse belle-mère !

Son engagement au Gymnase une fois terminé, mademoiselle Marie Magnier ne se fixa plus. Elle traite pour un rôle quand l'occasion se présente. C'est ainsi qu'elle a été demandée au Vaudeville pour *Feu Toupinel* et au Palais-Royal pour *les Femmes des amis*, la reprise de *Nounou*, le *Système Ribadier*, *les Ricochets de l'amour*, etc., etc.

Mademoiselle Marie Magnier s'habille avec une grande élégance et beaucoup de goût.

M^{lle} FÉLICIA MALLET, arrive de Bordeaux vers la fin de 1886 et obtient un succès fou au Cercle Pigalle « C'est une nouvelle Déjazet », dit M. Sarcey.

Après un court séjour à l'Eldorado, elle débute à l'Ambigu dans *les Mohicans de Paris*, où elle chante *le Fiacre*, de Xanrof. A la Porte-Saint-Martin, elle joue *Mamz'elle Pioupiou*. Au Cercle funambulesque, elle interprète plusieurs pantomimes, notamment *l'Enfant prodigue*, transporté aux Bouffes-Parisiens, et qui établit sa réputation. Elle donne à la Bodinière des auditions de « chansons brutales » et de « chansons d'amour » avec conférences de M. Maurice Lefèvre.

Félicia Mallet va au Nouveau-Théâtre pour *la Danseuse de corde*, d'Aurélien Scholl, et pour *Scaramouche*, de Maurice

Lefèvre; puis elle revient à l'Ambigu, pour *Gigolette*, et pour la pantomime de MM. Henri Amic et Raoul Pugno: *Pour le drapeau*; elle y retourne encore pour reprendre dans *l'As de trèfle*, le rôle créé par mademoiselle Kolb.

Intelligence scénique remarquable. Tempérament d'artiste, passant facilement de la farce au pathétique, *et vice versa.*

M^{me} **PASCA.** Madame Pasca, née à Lyon, reçut une éducation musicale complète, ayant pour professeur de piano M. Marmontel et pour professeur de chant Delsarte. Pourtant, elle se voua à la comédie et débuta en 1864 dans la baronne d'Ange du *Demi-Monde*, au Gymnase, où parmi ses créations, nous rappellerons *Héloïse Paranquet, les Idées de madame Aubray, Miss Suzanne, Fanny Lear, Séraphine* et *Fernande*, qui lui valurent autant de succès, grâce à la note personnelle de son jeu et à sa distinction.

De 1870 à 1876, madame Pasca fut à Saint-Pétersbourg, où elle débuta dans *Adrienne Lecouvreur* et joua tous les grands rôles des pièces nouvelles du Théâtre-Français, du Gymnase et du Vaudeville, et où l'on fêta la femme autant que l'artiste.

De retour à Paris, et après un court engagement au Vaudeville, madame Pasca rentra au Gymnase dans *la Comtesse Romani*, sa dernière création sous la direction Montigny. — Sous la direction Koning, madame Pasca créa *les Braves Gens; l'Alouette*, un acte de Gondinet et de M. Albert Wolff; *Serge Panine, un Roman parisien, le Père de Martial;* la duchesse Padovani, de *la Lutte pour la vie;* elle joua Pauline du *Mariage d'Olympe: Madame Caverlet;* Rose Marquis, des *Mères repenties;* la comtesse, des *Danicheff.*

Enfin, madame Pasca a joué la Comtesse, des *Danicheff*, à la Porte-Saint-Martin, et créé *la Charbonnière*, à la Gaîté.

(Édition de 1891.)

Depuis, madame Pasca a créé, au Vaudeville, le rôle de *l'Invitée* dans l'exquise comédie de M. de Curel, et, au Gymnase, celui de la baronne Couturier, dans *Marcelle*. Son succès du plus pur aloi dans cette pièce, semblait éclipser tous ses succès antérieurs : impossible de se montrer plus fine, d'une bonhomie plus malicieuse; d'être plus grande dame... et meilleure comédienne.

M^{lle} **SANDERSON**, classes de M. Bax et de M. Mangin, fille de magistrat, est née à San-Francisco,

passa par le Conservatoire de Paris. « Passa » est le mot, car elle n'y resta pas. Après avoir chanté en Hollande, elle revint à Paris, où Massenet, l'entendant dans un salon, lui destina la création d'*Esclarmonde*, dans l'opéra romanesque qu'il terminait à ce moment.

C'est, en effet, dans *Esclarmonde* que mademoiselle Sanderson a débuté à l'Opéra-Comique, avec un double succès de femme et d'artiste.

« Cette jeune fille, au visage candide, aux yeux limpides, qui faisait ce soir sa première apparition devant le public, possède, dit M. Auguste Vitu, une voix cristalline, un peu mince dans le médium, qui s'affermit et s'arrondit à mesure qu'elle monte vers les régions supérieures; elle pourrait s'appliquer la devise de Fouquet : « *Quo non ascendam?* Où ne monterai-je pas ? » Je ne parle pas des *ut* et des *ré* au-dessus des lignes qu'elle prodigue avec une facilité inouïe; mais, au quatrième acte, elle arrive diatoniquement jusqu'à une quarte plus haut, c'est-à-dire jusqu'au *contre-sol* aigu, véritable note de petite flûte, qui, à ce que je crois, n'était jamais sortie jusqu'à présent du gosier d'aucune cantatrice. »

Et, puisque nous venons de citer *le Figaro*, empruntons-lui également cette remarque du Monsieur de l'orchestre :

« Mademoiselle Sanderson était prédestinée depuis le baptême à jouer un rôle dans une pièce où la magie tient une si grande place : elle s'appelle Sibyl. »

Mademoiselle Sibyl Sanderson a débuté à l'Opéra dans *Thaïs*. C'est une toute charmante Juliette *(Roméo et Juliette)*.

(Édition de 1891.)

.

Rigoletto fut un triomphe pour mademoiselle Sanderson. Impossible de rêver une Gilda plus parfaite à tous égards : exquise tragédienne lyrique, délicieuse cantatrice.

M^{me} SISOS (RAPHAELE), élève de Bressant, remporta son second prix en 1877, en concourant dans *la Fausse Agnès*, et son premier prix en 1878, avec Peblo, de *Don Juan d'Autriche*. Son engagement à l'Odéon expiré, elle signa pour Saint-Pétersbourg. De retour en France, elle traita avec le Vaudeville, puis revint à l'Odéon.

Les rôles dans lesquels nous avons le plus présent à l'esprit cette charmante comédienne au jeu pétillant, à la physionomie éveillée, sont : Chérubin, du *Mariage de Figaro*; Angélique, de *la Fausse Agnès*; Charlotte, de *Don Juan*; Lucile, de *l'Honneur et l'Argent*, et ses créations dans *Jack* et dans *Beaucoup de bruit pour rien*.

Bonne création du rôle d'Hélène Rousseau, la femme au cœur sec, dans *Révoltée*.

En quittant l'Odéon, Madame Sisos avait pris la résolution d'abandonner le théâtre; mais la nostalgie du succès ne tarda pas à s'emparer d'elle. Elle entra au Gymnase; elle y fit son apparition dans le joli personnage de Claire de Chancenay, de *Paris fin de siècle*, qu'elle composa en même temps de coquetterie et de sensibilité, auquel elle imprima un charme candide et pénétrant, bien fait pour motiver la fidèle passion de Roger de Kerjoël et captiver le duc de Linarès.

Parmi ses autres créations au Gymnase : *Musotte, la Menteuse* et *Charles Demailly*.

Après un certain intervalle et avant de reparaître devant le public parisien, Madame Raphaële Sisos donna des représentations à Marseille.

Son retour au Vaudeville s'est effectué dans *Monsieur le Directeur*, où elle a remporté un double succès d'artiste et de femme.

A la Porte-Saint-Martin, pour la reprise de *Fanfan la Tulipe*, madame Sisos a rendu la jolie scène d'amour, au dernier acte, avec un attendrissement et des accents pénétrants. — Elle était prêtée par le directeur du Vaudeville.

Le rôle créé dans *la Villa Gaby*, au Gymnase, par mademoiselle Rosa Bruett lui avait été destiné; elle le refusa, ce qui amena, à l'amiable, la rupture de son engagement.

M^{lle} **MARGUERITE UGALDE.** Bon sang ne peut mentir.

Marguerite Ugalde tient de sa mère une voix aussi belle que jolie, un grand talent de chanteuse et un esprit qui fait d'elle une adorable comédienne. — C'est dans *les Contes d'Hoffmann*, d'Offenbach, qu'elle débuta à l'Opéra-Comique.

Puis, elle se lança dans l'opérette. Ses créations et ses intéressantes prises de possession de rôles sur les scènes de genre ne se comptent plus, aux Nouveautés, aux Folies, aux Bouffes-Parisiens (alors que sa mère dirigeait ce théâtre) furent pour la sémillante artiste autant de succès.

Marguerite Ugalde aborda la comédie : au Gymnase, sous la direction Koning : elle créa le rôle de Colinette, dans *l'Art de tromper les femmes*, et Koudjé, de *Mon Oncle Barbassou*.

Dans *Chilpéric*, aux Variétés, elle a su s'approprier Frédégonde avec une fantaisie et une grâce toutes personnelles; cette nouvelle incarnation du personnage est une nouvelle création.

Marguerite Ugalde porte le travesti comme Déjazet; ce

n'est pas peu dire. Elle possède le charme... et le chic, elle a le diable au corps.

Nous ne pouvons, faute de place, comprendre dans cette édition, les Menus-Plaisirs, le Théâtre Déjazet, l'Eldorado et l'Athénée-Comique.

Un Recueil de cette nature ne peut être tout à fait exact que relativement. Le lendemain, même le jour de son apparition, des changements se produisent. Mais, chaque édition est « revue, corrigée et augmentée ».

IMPRIMERIE CHAIX, RUE BERGÈRE, 20, PARIS. — 23474-12-90. — (Encre Lorilleux).

ED. PINAUD
PARIS 37, Boul^d de Strasbourg PARIS

EAU DE COLOGNE
AURORA
extra-fine

PARFUMERIE
MARIE-LOUISE

EXTRAIT * SAVON
POUDRE DE RIZ
EAU DE TOILETTE
EAU DE COLOGNE
SACHET * FARDS

www.ingramcontent.com/pod-product-compliance
Lightning Source LLC
Chambersburg PA
CBHW071540220526
45469CB00003B/871